KB167510

299개 어휘

일민시각문화 8

김형진·최성민 지음

그래픽 디자인, 2005~2015, 서울— 299개 어휘

일민문화재단·작업실유령

299개의 각주, 혹은 299면체

함영준
일민미술관
책임 큐레이터

이 책은 '299개 어휘'라는 부제를 달고 있다. 말 그대로 그래픽
디자인과 관련된 299개의 어휘가 가나다순으로 정리되어
있는 작은 용어집이다. 2016년 봄에 일민미술관에서 열렸던
《그래픽 디자인, 2005~2015, 서울》전과 마찬가지로,
'299개의 어휘'는 소위 '소규모 스튜디오'들이 벌여 온 일련의
활동을 추적하기 위한 자의적인 목록이다. 이 전시를 기획하고
책을 집필한 김형진과 최성민은 이 목록을 통해 명확하게
정의될 수는 없지만, 단순히 산발적인 움직임이었다고 치부할
수만은 없는 당대 그래픽 디자인을 직접 정리하고 있다.

몇몇 보통명사와 대다수의 고유명사로 이루어진 목록을 읽다
보면, 이 책은 이미지와 본문이 증발하고 각주만 남아 있는
것처럼 보인다. 그러므로 평소 그래픽 디자인에 관해 관심을
두지 않았던 독자라면 이 책은 상상의 세계를 그린 판타지
소설의 설정집처럼 쉽게 잡히지 않을지도 모르겠다. 그러나
만일 이 책이 훑고 있는 시기의 그래픽 디자인에 관해 관심을
두던 독자라면 자신의 기억을 회고하면서—어디에서 무엇을
보았고, 무엇을 들었고, 무엇을 샀는지—먼지 쌓인 책장을
다시 살펴볼 수도 있고, 증발한 본문을 유추하면서 지난
세월의 역사를 나름대로 짜 맞춰 볼 수도 있다.

한편, 이 책은 필연적으로 그래픽 디자인 자체만을 다루지 않는다. 그래픽 디자인이 보통 일을 맡기는 사람과 디자이너의 관계로부터 출발한다면, 이 책에서 다루는 어휘가 포괄하는 범위는 저자들이 관찰한 '그래픽 디자인'의 범위를 자연스레 암시하기 때문이다. 어떤 학교, 어떤 기관, 어떤 잡지, 어떤 기업, 어떤 행사, 어떤 인물이 이 책에 수록되었는지, 혹은 어떤 그래픽 디자이너와 일을 했는지 파악하다 보면, 자연스럽게 지난 10여 년 동안 서울을 활기차게 했던 문화의 한 부분이 그래픽 디자인이라는 필터를 통해 유사한 색을 띠고 있었다는 점을 발견하게 된다. '299개 어휘'는 결국 지난 10여 년 동안 서울에서 발견할 수 있었던 문화의 형태를 설명하는 방식 중 하나다.

그동안 한국의 다양한 시각적 현상과 그 경향을 유추할 수 있는 글과 이미지를 수집해 온 일민시각문화 총서의 여덟 번째 순서로 이 책이 기획된 것은 바로 이러한 이유 때문이다. '299개 어휘'를 통해 지난 10여 년의 그래픽 디자인을 점검하고, 그래픽 디자인과 관계 맺었던 다양한 영역의 문화를 이해하고, 나아가 2016년 이후의 시각 문화를 고민해 보는 기회가 마련되길 기원한다.

이 책은 2000년대 중반 이후 서울을 중심으로 생산되거나
향유된 그래픽 디자인을 이해하고 논의하는 데 유용한 어휘를
소개한다. 299개 항목으로 구성된 그 어휘는 《그래픽 디자인,
2005~2015, 서울》(일민미술관, 2016) 전시에 소개된
〈101개 지표〉와 얼마간 조응한다. 해당 시기에 일어난
'소규모 스튜디오'들의 활동을 되돌아보자는 취지에서 전시를
기획하며, 우리는 시사적인 작품을 골라 분석하는 데이터
베이스 〈101개 지표〉를 준비했다. 그리고 이 책에는 그
분석에 쓰인 어휘 상당수가 수록되고 설명돼 있다. 그러나
'시사적인 작품'을 선정한 기준이 엄밀하지 않았듯, 여기에
소개된 어휘 역시 객관적 근거나 다수의 합의에 따라 결정한
것이 아니라 지난 10여 년간 우리가—거의 같은 시기에
엇비슷한 태도와 방향을 지지하며 활동한 두 사람이—그래픽
디자인에 관해 이야기하면서 자주 쓴 말을 기억에 의존해
재구성한 목록에 가깝다.

책은 다음과 연관된 어휘를 가나다순으로 제시한다.
— 디자이너와 디자인 스튜디오
— 큐레이터, 편집자, 기획자 등 디자인과 연관된 인물
— 출판사, 미술관, 박물관 등 협력 기관과 기업
— 학교
— 사회단체
— 인쇄소

— 정기·부정기 간행물과 단행본 등 출판물
— 사건, 행사
— 사회·문화 현상
— 기법, 장치
— 개념
— 기타

항목별 서술은 보편적 정의와 사실에 입각하면서도, 되도록
뜻풀이와 역사적 관찰을 연관하려 했다. 예컨대 '왼끝 맞추기'
항목은 그 배열 방법의 정확한 뜻을 기술할 뿐만 아니라,
그것이 시기에 따라, 특히 2000년대 중반 이후 서울의 그래픽
디자인에서 어떻게 발현됐는지도 간략하게나마 상기시킨다.
그러므로 이 책은 단순한 용어 풀이집이라기보다, 그 형식을
빌린 역사서 성격도 띤다.

책에 수록된 어휘는 공교롭게도 '2005년'으로 시작해 'XS—
영 스튜디오 컬렉션'으로 끝난다. 의도한 것은 아니지만,
무척이나 적절한 시작과 끝이다. "토요일로 시작하는 평년"
2005년에는 "슬기와 민이 디자인한 모다페 2005가
열렸으며, 김기조가 붕가붕가레코드 로고를 디자인했다.
종로구 창성동으로 자리를 옮긴 갤러리 팩토리에서
활자공간의 전시가, 서울시립대학교에서는 카럴 마르턴스와
폴 엘리먼의 전시가 열렸다."(13쪽) 그로부터 10년 후, 즉
2015년에 'XS—영 스튜디오 컬렉션'이라는 제목으로 '에코
세대' 그래픽 디자이너들을 소개한 『그래픽』 34호와 전시회를

서술하면서, 이 책은 "또 다른 '새로운 물결'"을 기대하는 목소리와 함께 "여기에 미래에 관한 특정 종류의 비관 혹은 낙관을 추가할 수 있는지도, 또한 그런 것이 가능한지도 아직 결정되지 않았다"는 관측을 인용한다.(317~18쪽) 우리는 이 책에 300번째 어휘를 추가할 수 있는지, 그것이 가능한지 물었다. 하지만 그것은 아직 결정되지 않았기에 여기서 그만 마침 하기로 했다.

일러두기

— 표제어는 2015년 12월 31일까지의 사건, 사실, 정보를
　기준으로 선정하되 풀이에서는 최근 내용을 반영했다.
— 표제어 배열은 가나다순이며, 같은 표제어는 괄호로
　부연했다.
— 표제어는 해당 원어 혹은 영어 표기를 밝혀 주되, 한국어
　인명은 로마자 표기를 생략했다.
— 연관 항목은 흰색으로 표시했다.
— 글·논문·기사는 「 」, 책·신문·잡지·웹진·블로그는 『 』,
　작품·노래·영화는〈 〉, 전시·앨범·방송은《 》로
　표시했다.

299개 어휘

2005년

토요일로 시작하는 평년. 2월 3일 헌법재판소는 호주제
헌법 불합치 선고를 내렸고, 일주일 뒤 북한은 핵 보유를
선언했다. 4월 23일《무한도전》이 '무(모)한 도전'이란
제목으로 첫 방송을 했고, 29일에는 고양시에 킨텍스가
개관했다. 6월 14일 김우중 대우그룹 전 회장이 귀국했고,
7월 30일 문화방송《음악캠프》생방송 도중 일명 '카우치
사건'이 일어났다. 10월 1일에 청계천 복원 공사가 완료됐고,
10월 11일 론스타 조세 포탈에 대한 수사 시작, 28일에는
국립중앙박물관이 용산으로 이전 개관했다. 12월 16일
노성일 미즈메디 병원 이사장이 줄기세포가 하나도 없다는
기자회견을 열었다.

『진달래 도큐먼트 01―시나리오』(시지락)와 박우혁의
『스위스 디자인 여행』(안그라픽스), DT 네트워크 편집
동인의『DT』1호(시지락)가 출간됐다. 박우혁이
디자이너이자 작가로 참여한 제1회 안양공공예술프로젝트와
슬기와 민이 디자인한 모다페 2005가 열렸으며, 김기조가
붕가붕가레코드 로고를 디자인했다. 종로구 창성동으로
자리를 옮긴 갤러리 팩토리에서 활자공간의 전시가, 서울
시립대학교에서는 카럴 마르턴스와 폴 엘리먼의 전시가
열렸다.

2006년

일요일로 시작하는 평년. 1월 2일 새로운 5천 원권 지폐가
발행됐으며, 29일 백남준이 사망했다. 3월 6일에는 롯데
월드에서 놀이기구 '아틀란티스' 탑승객이 추락해 사망하는
사고가 일어났고, 4월 5일 식목일이 법정 공휴일에서
제외됐다. 5월 12일에 검찰이 황우석 전 서울대 교수의 논문
조작 사건에 대한 최종 수사 결과를 발표했다. 7월 9일에는
제18회 FIFA 월드컵 결승전에서 프랑스 팀 주장 지단이
이탈리아의 마테라치에 박치기를 가하고 퇴장당했다. 한국은
1승 1무 1패로 16강 진출에 실패했다. 10월 3일 서해대교에서
29중 연쇄 추돌 사고가 일어나 11명이 사망하고 54명이
부상을 입었고, 4일에는 반기문이 유엔사무총장으로
선출됐으며, 26일에는 전 프로레슬러 김일이 사망했다.

일민미술관에서《진달래 도큐먼트 02—視集 금강산》이
열렸으며, 헬무트 슈미트가 웰콤에서 개인전《멋짓은
태도이다》를 개최했다. 워크룸이 창성동에서 사무실을
열었고, 이재민은 스튜디오 FNT를 설립했다. 슬기와 민은
갤러리 팩토리에서 첫 전시회를 여는 한편, 용인에서 스펙터
프레스를 설립하고 첫 책으로 홍승혜의 아티스트 북을 펴냈다.
제로원디자인센터에서는 정진열이 디자인한 루에디 바우어
회고전이 열렸다.『워킹 매거진』과『칠진』이 창간됐다.

2007년

월요일로 시작하는 평년. 1월 9일 샌프란시스코에서 열린
맥월드 2007에서 스티브 잡스가 아이폰을 발표했다. 2월 6일
김한길과 강봉균 등이 탈당하며 열린우리당이 원내 2당으로
전락했고, 28일에는 노무현 대통령이 열린우리당을 공식
탈당했다. 2월에는 당시 스물한 살이던 데이비드 카프가
텀블러를 설립했으며, 3월 25일 박태환이 세계수영선수권
대회 자유형 400미터 경주에서 금메달을 차지했다. 4월 2일
한미자유무역협정이 타결돼 5월 25일 협정 문건이 공개됐다.
6월 5일 산림청은 식목일의 날짜와 명칭을 바꾸는 작업에
착수했다. 9월 5일 고산이 대한민국 최초 우주비행사로
선발됐고, 10일에는 변양균 청와대 정책실장이 신정아
스캔들로 사퇴했으며, 11일에는 보복 폭행 혐의로 실형을
선고받았던 김승연 한화그룹 회장이 집행유예로 석방됐다.
10월 2일, 노무현 대통령이 군사분계선을 넘어 평양을 방문,
김정일 국방위원장을 만났다. 12월 5일, 검찰은 이명박
대통령 후보의 BBK 주가 조작 사건에 대해 무혐의 발표했다.

김광철이 『그래픽』을, 홍은주·김형재가 『가짜잡지』를,
김정은이 『이안』을 창간했다. 갤러리 팩토리에서 성재혁이
개인전 《워크스 메이드 인 발렌시아》(Works Made in
Valencia)를 열었으며, 제로원디자인센터에서 메비스 & 판
되르센의 회고전 《아웃 오브 프린트》(Out of Print)가 열렸다.
임경용과 구정연이 미디어버스를 설립하고 현시원과 함께

『공공 도큐멘트』1호를 펴내는 한편, 류한길과 함께 독립 출판 형식을 전면에 내세운 진 페어 《스몰 패킷》(갤러리 로)을 열었다. KT&G 상상마당 아카데미에서는 조주연과 박해천이 이끈 제1회 디자인 리서치 스쿨이 진행됐으며, 스펙터 프레스가 Sasa[44]의 연차 보고서 시리즈를 내기 시작했다. 국외에서는 안상수가 한국과 세계 타이포그래피에 이바지한 공을 인정받아 라이프치히 시가 주관하는 구텐베르크 상을 받았으며, 『매니스터프』 『이츠 나이스 댓』 『파파파파운드』 등 그래픽 디자인 블로그가 등장했다.

2008년

화요일로 시작하는 윤년. 1월 14일 삼성 특검 수사팀이
이태원의 이건희 회장 개인 집무실을 전격 압수 수색했고, 2월
25일에 이명박이 대한민국 17대 대통령으로 취임했다. 4월
8일, 훈련 규정 위반 혐의를 받은 고산을 대신해 이소연이
소유스 우주선 TMA-12를 타고 대한민국 최초로 우주
비행사가 됐다. 5월 2일 소고기 수입에 반대하는 촛불 시위가
처음으로 열렸으며, 6월 10일에는 경찰 추산 10만 명, 주최 측
추산 50만 명의 시위대가 광화문과 시청 일대에서 집회를
열었다. 19일 이명박 대통령은 대국민 사과 성명을 발표했다.
9월 15일 미국의 투자은행 리먼브라더스가 미국 연방법원에
파산을 신청했으며, 10월 2일 배우 최진실이 사망했다. 12월
15일 국가균형발전위원회는 대운하 사업이 아닌, 한국형
녹색뉴딜사업으로 4대강 정비 사업을 추진한다고 발표했고,
26일 전국언론노조가 방송 장악을 규탄하는 시위 및 파업을
선언했다.

한국디자인문화재단과 한국타이포그라피학회가 설립됐으며,
헌책방 가가린, 아트선재센터 더 북스, 카페 겸 전시장 '공간
히웅'이 문을 열었다. 백남준아트센터가 개관했으며, 문지
문화원 사이에서 '독립 출판―진 메이킹 워크숍'이, 제로원
디자인센터에서 베르크플라츠 티포흐라피 개교 10주년 기념
전시회 《스타팅 프롬 제로》(Starting from Zero)가 열렸다.
신동혁, 신해옥, 신덕호 등을 주축으로 단국대학교 학생 자치

동아리 타이포그래피 공방(TW)이 결성됐고,『그래픽』8호 소규모 스튜디오 특집호가 간행됐다. 최성민과 최슬기의 『불공평하고 불완전한 네덜란드 디자인 여행』(안그라픽스), 정진열의『창천동—기억, 대화, 풍경』(미디어버스), 박해천이 기획한『디자인플럭스 저널 01—암중모색』(디자인플럭스) 등이 출간됐다. 그렙 기능이 장착된 어도비 CS4와 네이버 나눔글꼴이 출시됐다.

2009년

목요일로 시작하는 평년. 1월 20일 용산에서 철거민과 경찰이 대치해 6명이 사망하고 17명이 부상했다. 3월 7일에 배우 장자연이 사망했으며, 5월 23일에는 노무현 전 대통령이, 8월 18일에는 김대중 전 대통령이 서거했다. 6월 11일 전남 고흥군에서 나로우주센터가 준공됐으며, 23일 5만 원권 지폐가 발행됐다. 8월 1일 광화문광장이 일반 시민에게 개방됐고, 10월 9일 한글날에 세종대왕 동상 제막식이 열렸다. 11월 28일에 KT가 아이폰 3GS를 출시했으며, 12월 5일 김연아가 ISU 그랑프리 피겨 스케이팅 파이널 여자 싱글 부문에서 우승을 차지했다.

정진열이 그래픽 디자인 스튜디오 텍스트를, 강진과 서정민, 안세용, 이재하, 정인지가 오디너리 피플을, 박연주가 헤적프레스를 설립했다. 디자인 전문지 『D+』가 창간됐으며, 아트선재센터 더 북스에서 진(zine) 전시회 《진심》이, D+ 갤러리에서 소규모 독립 출판 도서전 《더 북 소사이어티》가 열렸다. 유어마인드가 온라인 서점 형태로 문을 열고 제1회 언리미티드 에디션을 열었으며, 『그래픽』 10호 '셀프 퍼블리싱' 특집호가 간행됐다. 출간된 책으로 최성민이 옮긴 『현대 타이포그래피』(스펙터 프레스), 박해천의 『인터페이스 연대기』(디자인플럭스), 이용제의 『한글 한글디자인 디자이너』(세미콜론), 전가경의 『세계의 아트디렉터 10』 (안그라픽스) 등이 있다.

2010년

금요일로 시작하는 평년. 1월 1일 여성가족부와 법무부가 인터넷을 통해 아동 성범죄자 신상 정보를 공개했으며, 4일에는 기상 관측 이래 가장 많은 눈이 서울에 내렸다. 2월 25일 헌법재판소가 사형 제도에 대해 합헌 결정을 내렸고, 26일 동계 올림픽 피겨 스케이팅 여자 싱글에서 김연아가 역대 최고 점수로 금메달을 획득했다. 3월 26일에는 백령도 인근 해상에서 해군 2함대 소속 초계함 천안함이 침몰했고, 6월 10일에는 나로호가 두 번째로 발사됐으나 고도 70킬로미터 상공에서 폭발을 일으켜 추락했다. 11월 23일 북한이 연평도에 포격을 가했으며, 12월 6일에는 서울대공원 동물원에서 곰이 탈출해 9일 만에 청계산에서 잡혔다.

조현열이 헤이조를, 김기조가 기조측면을 설립했고, 박길종이 온라인 상가 길종상가를 개장했다. 미디어버스가 김영글의 『모나미 153 연대기』와 이은우의 『300,000,000 KRW, KOREA, 2010』을 냈고, 마포구 상수동에 더 북 소사이어티가, 서교동에 유어마인드가 오프라인 서점을 개업했다. 오세훈 서울시장의 디자인 서울 정책에 이의를 제기하며 게릴라성 캠페인 '나는 서울이 좋아요'를 펼친 창작 집단 FF가 서울지방 경찰청에 소환됐다. 학술지 『글짜씨』 창간호와 크리스 로의 『온돌』 1호가 발간됐으며, 『그래픽』 14호 '영 스튜디오' 특집호가 출간돼 조현열, 오디너리 피플 등을 소개했다. 슬기와 민이 『한겨레』에 '리스트 마니아' 연재를 시작했다.

2011년

토요일로 시작하는 평년. 1월 18일 트위터가 한국어 서비스를
시작했다. 3월 11일에는 일본 센다이 시 앞바다 태평양
연안에서 리히터 규모 9.0의 강진이 발생, 쓰나미가 일본
북동부 지역을 강타했다. 12일에는 그 여파로 후쿠시마 제1
원자력발전소에서 폭발 사고가 일어났다. 30일에는 텀블벅이
시범 운영에 들어갔으며, 31일에는 헌법재판소가 동성 군인
간의 성적 행위를 처벌하도록 규정한 군형법 92조에 대해
최종 합헌 결정을 내렸다. 같은 날, 엔씨소프트가 NC
다이노스를 창단했다. 4월 21일에는 가수 서태지와 배우
이지아의 이혼 소송에 대한 소식이 불거졌다. 5월 4일 한국·
유럽연합 자유무역협정 비준 동의안이 한나라당에 의해
본회의에서 단독 처리돼, 7월 1일 정식으로 발효됐다. 8월
26일 오세훈 서울시장이 시장직을 사퇴했다. 10월 5일에는
스티브 잡스가 사망, 같은 달 24일 그의 자서전이 출간돼 각종
판매 신기록을 수립하며 베스트셀러에 진입했다. 31일에는
세계 인구가 70억 명을 돌파했고, 11월 20일에는 일명
'신데렐라법'으로 불리는 셧다운제가 시행됐다. 12월 17일
북한 김정일 국방위원장이 과로로 사망했다.

유윤석이 프랙티스를 설립했고, 문지문화원 사이의
『인문예술잡지 F』가 창간됐다. 서교예술실험센터에서
미디어버스가 주관한 《아름다운 책 2010》 전시가 열렸으며,
김성원이 기획한 전시 《카운트다운》을 시작으로 문화역서울

284가 개관했다. 자립음악생산조합이 전국자립음악가대회 '51+'를 열었고, 문래동에 공연장 로라이즈가 개장했다. 김영나가 갤러리 팩토리에서 개인전《발견된 개요》(Found Abstracts)를 열었고, 안삼열체가 발표됐다. 예술의전당 서예박물관에서는 '동아시아의 불꽃'이라는 주제로 10년 만에 제2회 타이포잔치가 개최됐다. 홍은주·김형재가 을지로에 스튜디오를 차렸으며,『도미노』1호가 나왔다.

2012년

일요일로 시작하는 윤년. 1월 12일 배임 혐의로 기소된
정연주 전 KBS 사장에 대해 증거 불충분으로 무죄 판결이
내려졌으며, 26일에 트위터가 국가별 차단 정책을
시행하겠다고 밝혀 검열 논란이 일었다. 30일에는 MBC
노동조합이 총파업에 돌입했다. 3월 3일, 전국 초·중·
고등학교에서 주 5일제가 전면 시행됐으며, 5월 12일에
여수세계박람회가 개최됐고, 7월 1일 노무현 전 대통령이
10년 전 선거 공약으로 제시했던 세종특별자치시가 출범했다.
8월 10일 이명박 대통령이 독도를 방문했으며, 9월 19일
안철수 서울대학교 교수가 대통령 선거 출마를 공식
선언했다가 11월 23일 불출마 의사를 밝혔다. 이틀 후
박근혜는 15년간 유지하던 국회의원직을 사퇴했다. 12월
22일 싸이의 〈강남스타일〉 뮤직비디오가 유튜브 조회 수
10억 회를 넘겼고, 31일 지상파 아날로그 TV 방송이
종료됐다.

암스테르담에서 활동하던 디자이너 김영나가 귀국해 테이블
유니온을, 정재완과 전가경이 사진예술 전문 출판사
사월의눈을, 조효준과 김대웅이 코우너스를 설립했다.
이연정과 이하림은 워크스를 설립한 후 제1회 과자전을
열었고, 이용제와 심우진은 한글타이포그라피학교를
설립하고 박경식과 함께 타이포그래피 전문지『히읗』을
창간했다. 길종상가는 이태원에 실제로 문을 열고『길종상가

2011』(미디어버스)을 펴냈다. 문화역서울 284에서는
《인생사용법》,《플레이타임》등의 전시가 열렸으며, 김홍희가
서울시립미술관 관장으로 부임했다. 한국타이포그라피학회가
편찬한『타이포그래피 사전』(안그라픽스)과 프로파간다
출판사가 엮은『자율과 유행』2권이 출간됐고, 정림건축
문화재단은『건축신문』을 창간했다. 김기조가 캐논 영어 로고
형태를 한글로 '번안'한 활자체 EOS M을, 안그라픽스는 AG
타이포그라피연구소를 설립해 '안상수체 2012'를 발표했다.
산돌고딕네오가 아이폰 운영체제 iOS의 기본 한글 활자체로
채택되고, 윤고딕 700 시리즈가 출시됐다.

2013년

화요일로 시작하는 평년. 1월 5일 전후동력형 새마을호가
마지막 운행을 했으며, 1월 30일에는 나로호가 세 번째 만에
발사에 성공했다. 2월 25일 박근혜가 18대 대한민국
대통령으로 취임했다. 3월 21일 헌법재판소가 긴급조치 1호,
긴급조치 2호, 긴급조치 9호에 대해 39년 만에 위헌 결정을
내렸다. 유신헌법 53조는 심판하지 않았다. 4월 4일 해커 집단
어나니머스가 북한의 홍보용 사이트 《우리 민족끼리》를
해킹해 계정 9천1개를 유출했으며, 5월 4일에는 숭례문 복구
기념식이 열렸다. 6월 15일 『한국일보』가 노사 갈등 끝에
편집국을 폐쇄했으며, 27일 전두환 추징법이 국회 본회의를
통과, 2020년 10월까지로 추징금 환수 시효가 연장됐다. 한편
노태우 전 대통령은 9월 4일 추징금 230억 원을 자진 납부,
이로써 16년 만에 노태우 비자금 사건이 종결됐다. 10월 9일
한글날이 다시 공휴일로 지정됐다.

김경철 김어진 권준호가 디자인 스튜디오 일상의 실천을,
안상수가 대안적인 디자인 교육기관 파주타이포그라피학교
(파티)를 설립했다. 더 북 소사이어티가 종로구 통의동으로
이전 개장했으며, 워크룸 프레스와 스펙터 프레스는 공동
임프린트 '작업실유령'을 만들고 『트랜스포머—아이소타이프
도표를 만드는 원리』, 『잠재문학실험실』, 『DT』 3호 등을
펴냈다. 김형재와 박재현이 옵티컬 레이스라는 이름으로 창작
활동을 시작했으며, 김경태는 첫 작품집 『온 더 록스』(On the

Rocks, 유어마인드)를 발표했다. 김기조가 플랫폼 플레이스에서, 길종상가는 대림미술관 구슬모아 당구장에서 전시를 열었으며, 문화역서울 284에서는 '슈퍼텍스트'를 주제로 타이포잔치 2013이 개최됐다. 11월에는 소격동 국군기무사령부 터에 국립현대미술관 서울관이 개관했다. 안삼열은 동동체를, 김태헌이 공간체를, 김동관은 꼬딕씨를 발표했다. 시청각과 커먼센터가 문을 열었다.

2014년

수요일로 시작하는 평년. 1월 1일 백열전구 생산이 중단됐고,
20일에는 KB국민카드, NH농협카드, 롯데카드에서 고객
정보 1천만 건 이상이 유출된 사실이 밝혀졌다. 2월 8일
마포구 아현고가도로 철거를 앞두고 시민 걷기대회가
열렸으며, 3월 9일에는 경상남도 진주시 인근에 운석이
떨어졌다. 4월 16일 전라남도 진도군에서 청해진해운 소속
여객선 세월호가 침몰하는 참사가 일어나 295명이 사망하고,
아홉 명이 실종됐다. 4월 24일 헌법재판소는 셧다운제에 대해
합헌 판결을 내렸다. 7월 22일, 6월 초 순천시 서면
학구리에서 발견된 변사체가 청해진해운 회장 유병언으로
밝혀졌다. 8월 14일 교황 프란치스코가 4박 5일 일정으로
한국을 방문했다. 10월 14일에는 송파구 석촌호수에서 러버
덕 전시가 열렸으며, 27일에는 가수 신해철이 사망했다. 11월
21일 도서정가제가 시행됐고, 12월 5일에는 대한항공
086편이 출항했다 되돌아오는, 일명 '땅콩 회항' 사건이
벌어졌다. 이후 대한항공 측의 대국민 사과 발표가 있었지만
실제로는 증거 인멸을 시도한 탓에 사태가 확산했다.

김영나가 두산갤러리에서 개인전을 열었고, 슬기와 민은
에르메스 미술상 후보로 선정됐으며, 옵티컬 레이스가 아르코
미술관에서 설치 작품 〈확률가족〉을 선보였다. 박해천과
옵티컬 레이스, 소사이어티 오브 아키텍처가 함께 기획한
〈세 도시 이야기〉가 제4회 안양공공예술프로젝트에서

선보였으며, 박해천 윤원화 현시원이 기획한 《다음 문장을
읽으시오》가 일민미술관에서 개최됐다. 워크룸 프레스가 문학
총서 '제안들'을, 안그라픽스가 시인과 디자이너가 함께
만드는 16시 총서를 펴내기 시작했다. 이용제의 바람체와
장수영의 격동고딕이 출시됐으며, 구글과 어도비가 함께
개발한 한중일 통합 오픈소스 폰트 본고딕 / 노토 산스 CJK가
공개됐다. 이태원의 테이크아웃드로잉과 건물주 싸이 사이에
명도 소송이 시작됐고, 초타원형 출판이 『PBT』를 펴냈다.

2015년

목요일로 시작하는 평년. 1월 7일 프랑스 파리 샤를리 에브도
잡지 사무실에 이슬람 원리주의 테러리스트들이 침입해 경찰
등 12명을 살해했다. 2월 26일 헌법재판소가 간통죄를
위헌으로 판결했으며, 3월 5일에는 마크 리퍼트 주한 미국
대사가 김기종에게 피습당해 얼굴에 상처를 입었다. 3월 17일
문화재청은 제주 흑돼지를 천연기념물 550호로 지정했다.
4월 9일 이명박 정부의 자원 외교 비리 관련 수사를 받던
성완종 경남기업 회장이 자살했으며, 24일에는 애플워치
판매가 시작됐다. 6월 1일 중동호흡기증후군(메르스)으로
인한 최초 사망자가 발생했다. 이후 메르스로 모두 38명이
사망하고 1만6천693명이 자가 격리됐다. 8월 15일 광복
70주년을 맞아 북한은 표준시를 30분 늦추기로 했다. 10월
12일 황우여 교육부 장관은 한국사 교과서 국정화 방안을
발표했고, 11월 3일 정부는 이를 확정 고시했다. 11월
22일에는 대한민국 14대 대통령 김영삼이 사망했다.

『그래픽』34호 'XS—영 스튜디오 컬렉션' 특집호가 출간됐고,
같은 제목의 전시가 우정국에서 개최됐다. 박지성과 박철희가
햇빛스튜디오와 햇빛서점을 열었다. 이경민과 이도진은
그래픽 디자인 스튜디오 앞으로를 설립하고 편집자 김철민과
함께 게이 문화 잡지 『뒤로』(앞으로 프레스)를 창간했다.
김세중과 한주원은 스튜디오 COM을, 강현석과 김건호,
정현은 설계회사를 설립했다. 제6회 과자전이

잠실종합운동장 보조경기장에서 열렸으며, 제7회 언리미티드 에디션이 '서울 아트 북 페어'라는 부제를 달고 일민미술관에서 개최됐다. 문화역서울 284에서 타이포잔치 2015가, 국립현대미술관 서울관에서《交, 향—그래픽 심포니아》가, 파리 장식미술관에서《코리아 나우!》(Korea Now!)가 열렸다. 26년 만에 한글 맞춤법이 개정됐다.

2008년 6월 종로구 창성동에 문을 연 헌책방. 최초의 우주인
유리 가가린에서 이름을 따왔다. MK2, 갤러리 팩토리, 건축가
서승모, 워크룸이 공동 출자해 설립했고, 디자인·미술·사진·
건축·인문 도서를 주로 취급했다. 처음에는 유료 회원이
자신의 헌책을 위탁해 판매하는 시스템으로 운영됐으나, 점차
독립 출판 도서 비중이 늘어나며 아트선재센터의 더 북스나
더 북 소사이어티, 유어마인드에 앞서 '독립 출판'과 '독립
서점' 확산에 일정하게 기여했다. "서촌에 젊고 개성 강한
비주류 문화가 안착하는 데 구심점 역할을" 하며 "단순한
서점이 아닌 취향의 공동체로 자리매김"했다는 평을
받았지만* 운영 지속에 대한 뚜렷한 해법을 찾지 못하고
2015년 10월 문을 닫았다.

*『한국일보』 2015년 10월 16일 자.

가운데 맞추기 centered

수직축에 글줄 중심을 맞춰 단락이 좌우 대칭을 이루도록 하는
배열법을 말한다. 때로는 글과 그림 등 페이지 요소를 일정한
중심축에 정렬하는 대칭 레이아웃을 가리키기도 한다. 20세기
현대주의는 가운데 맞추기와 대칭 레이아웃이 구질서와
권위주의를 암시한다고 비판했고, 대신 비대칭 레이아웃
(얀 치홀트의 새로운 타이포그래피)과 본문 왼끝 맞추기
(스위스 타이포그래피)를 주창했다. 그러나 책에서는 본문
글줄 양끝을 맞추고 제목 등은 가운데에 맞추는 관행이
사라지지 않았고, 탈현대주의가 확산한 1980년대 이후에는
그 배열이 구시대적이라는 인식 역시 힘을 잃게 됐다.

사실, 전통적 도서 디자인이 아닌 도록이나 잡지 등 현대주의
디자인이 널리 적용된 영역에서, 가운데 맞추기는 1990년대
말에 의식적으로 '재발견'됐다고 보아도 지나치지 않다. 특히
탈현대주의를 맹렬히 비판하던 로빈 킨로스의 출판사 하이픈
프레스에서 1996년에 펴낸 요스트 호휼리의 『책 디자인하기』
(Designing Books)는, 대칭과 비대칭의 실용적 혼용을
주장하는 내용뿐 아니라 그 주장을 효과적으로 입증하는 자체
지면 형태를 통해서도, 가운데 맞추기에서 '전근대 권위주의'
낙인을 씻는 데 이바지했다. 동시에, 그 배열에서 '탈현대주의'
낙인을 씻는 데도 얼마간 일조했다고 말해야 할 것이다.

이후, 특히 젊은 디자이너들이 가운데 맞추기를 활용해
디자인한 작품에서는 순수한 의도(자료 구조를 명시하거나
질서를 부여한다)와 암시적 의도('가운데 맞추기'를 일종의
기호 또는 암호로 사용한다)를 구별하기 어려울 때가 많았다.
1980~90년대 탈현대주의 그래픽 디자인에서 가운데
맞추기가 현대 이전이나 전통, 고전을 가리키는 기호였다면,
2000년대에 그 배열은 현대 이전이나 전통, 고전을 가리키는
기호를 가리키는 기호로 쓰이기도 하고, 반대로 기호로서
자의식이 없는 순진한 태도를 짐짓 암시하기도 한다.
(아마추어는 포스터를 만들 때 대개 표제를 가운데에 맞춘다.)

2000년대 후반부터 가운데 맞추기는 전 세계에서 뚜렷한
유행으로 자리 잡았다. 그래픽 디자인 유행을 분석하는
웹사이트 『트렌드 리스트』를 보면, '가운데 맞추기'는
'상하좌우' '판형 혼용' '내용 노출' '액자 효과'에 이어 다섯
번째로 인기 있는 경향으로 나타난다. 최근에는 가운데
맞추기와 다른 배열법, 대칭과 비대칭을 의도적으로 혼용하는
작품도 종종 눈에 띈다. 예컨대 2015년 지드래곤이 공동
기획해 관심과 논란을 두루 불러일으킨 서울시립미술관
전시회 《피스마이너스원―무대를 넘어서》 포스터에서는,
가운데 맞추기로 대칭 배열한 영어 단어 목록과 단어마다
글자가 하나씩 생략('마이너스원')돼 형성된 비대칭 공간이
대비를 이뤘다. 이 포스터와 전시 그래픽 아이덴티티 전반은
오디너리 피플이 디자인했다.

홍은주와 김형재가 기획 편집하고 디자인해 펴낸 부정기
간행물. 2007년 12월에 첫 호가 나왔고, 2010년 6월에 4호가
나온 다음 간행이 중단된 상태다. 장소에 관한 기억, 원본과
사본, 〈신세기 에반게리온〉의 타이포그래피, 처녀막에 관한
지식, 개인 책장 정리법, 고층건물 옥상 풍경, 소설책의 디자인,
거대 도시 개발 현장, 조르주 페렉의 'e'자 없는 소설을
번역하려는 시도 등 무척이나 다양한 관심사와 주제를 에세이,
사진, 디자인, 소설, 일러스트레이션, 인터뷰 등 다양한
기법으로 접근했다. 이처럼 절충적인 편집 방향에 관해,
홍은주와 김형재는 "특정한 컨셉이나 지향점이 없이
물리적으로 '책'을 만드는 것이 처음 목표였기 때문에 내용과
형식에는 아무런 제한이 없다"고 밝혔다.*

『가짜잡지』는 이글루스 블로그와 이메일을 이용한 주문형
출판 방식으로 만들어졌고, 초기에는 오프셋이 아니라 디지털
인쇄로 제작됐다. 2010년 4월에는 이태원의 공간 해밀톤에서
『가짜잡지』의 주요 기사를 라디오로 방송하는 전시 《GZFM
90.0 91.3 92.5 94.2》가 열렸다. 일본 『아이디어』 373호
(2016년 4월) '포스트 독립 잡지'(Post Independent
Magazine) 특집에―다소 뒤늦게―소개되기도 했다.

* 『가짜잡지』 웹사이트. www.gazzazapzi.com/about.html.

강문식

그래픽 디자이너. 1986년생. 계원예술대학교와 암스테르담
헤릿 릿펠트 아카데미를 졸업했고, 2016년 미국 예일 대학교
미술대학원 그래픽 디자인 석사 과정을 마쳤다. 계원예술
대학교 재학 중 부정기 간행물 『운동장』을 기획, 제작했으며,
2014년부터는 페스티벌 봄의 그래픽을 담당하고 있다. 그는
"다양한 사람의 삶과 행동 양태에 관심을 두고, 주변에
드러나는 사물과 풍경의 배열, 그 이면에 내재한 규칙을 즐겨
관찰"하며 이를 통해 "거침없이 발랄할 형상"을 만들어 내는
디자이너로 알려졌다* 2012 브르노 그래픽 디자인
비엔날레와 2013년과 2015년 타이포잔치 등 전시에
참여했다.

*타이포잔치 2013 웹사이트. http://typojanchi.org/2013/kr/
repetition_kr.

강이룬

그래픽 디자이너. 1980년생. 미국 스쿨 오브 비주얼 아트
(SVA)와 예일 대학교 미술대학원에서 그래픽 디자인을
공부했고, MIT 센서블 시티 랩에서 특별 연구원으로 일했다.
지식경제부와 한국디자인진흥원에서 주관한 12기 차세대
디자인 리더로 선정된 바 있고, 2014년 미디어 아티스트
최태윤과의 공동 작업이 LA 카운티 뮤지엄 '아트+테크놀로지
랩'의 첫 지원 프로젝트로 선정됐다. 뉴욕에서 디자인
스튜디오 매스 프랙티스를 운영 중이며, 뉴욕대학교 ITP,
럿거스 대학교 등을 거쳐 지금은 파슨스 스쿨 오브 디자인에서
인터랙션 디자인을 가르치고 있다. 주요 프로젝트로
타이포잔치 2015 웹사이트, 제4회 안양공공예술프로젝트
아이덴티티 시스템(2013), 더그린아일과 합작한 MIT 미디어
랩 아이덴티티 시스템(2011) 등이 있다.

미술 기획자 홍보라가 설립해 운영하는 갤러리. 2002년 12월
삼청동에서 개관했고, 2005년 가을 창성동으로 자리를
옮겼다. 미술 디자인 건축 등 다양한 분야의 전시를 선보이는
한편, 아트 컨설팅과 출판 활동도 겸한다. 2003년 이용제
개인전 《한글. 타이포그라피. 책.》을 시작으로 그래픽 디자인
관련 전시를 꾸준히 개최했다. 이후 그곳에서 전시한 그래픽
디자이너로는 박우혁(2004), 활자공간(2005), 슬기와 민
(2006), 성재혁(2007), 최병일(2008), 최성민(2009),
김영나(2011), 카를 나브로(2014), 이경수(2016) 등이
있다. 2008년부터 미술가 최승훈·박선민, 워크룸과 함께 매년
『버수스』라는 아티스트 북을 발간해 왔다.

정림건축문화재단에서 2012년 4월 창간한 건축 전문 계간지.
신문 같은 형식에 재단의 상징 색인 초록과 검정 2도로
인쇄되는 것이 특징이다. 발행 후 일정 기간이 지나면 PDF로
변환돼 정림건축문화재단 웹사이트에 공개된다. 창간호
특집은 '한국 건축을 위한 제언'이었으며, 이후 17호에
이르기까지 한국 건축계에 필요한 이슈와 담론을 건드리는
특집을 꾸준히 진행했다. 창간호부터 현재까지 이재민의
스튜디오 FNT에서 디자인했다.

겹쳐 찍기 overprinting

하나의 색 면을 다른 색 면에 일부 또는 전부 겹쳐 인쇄하는
기법. 인쇄 방법과 잉크 성질에 따라 우발적인 혼색 효과가
나타난다. '덧인쇄'라고도 한다. 본래 실크스크린과 오프셋
인쇄를 포함한 모든 다색 판화에서 흔히 쓰이던 기법이었으나,
어도비 소프트웨어에 '곱하기'(multiply) 혼색 기능이
도입되며 실제 잉크를 쓰지 않고도 유사한 효과를 재현할 수
있게 됐다. 20세기 초 유럽 현대주의 그래픽 디자인에서는
극적인 효과를 노리고 흑백 사진과 원색 면을 겹쳐 찍는
기법이 종종 쓰였고, 제2차 세계대전 후에는 제한된 색도로
다양한 색 효과를 얻을 수 있다는 장점 덕분에—예컨대 초록과
빨강을 겹쳐 찍으면 검정에 가까운 색을 얻을 수 있으므로—
저예산 인쇄물에도 흔히 사용됐다. 2000년대에는 인쇄의
물성을 강조하거나 논리적으로 명쾌하면서도 시각적으로
풍부한 효과를 창출하는 기법으로 선택되기도 했다. 2007년
성재혁이 디자인한 자신의 개인전《워크스 메이드 인
발렌시아》(Works Made in Valencia, 갤러리 팩토리) 홍보
포스터는 겹쳐 찍기가 화려하게 사용된 좋은 예다. 그 밖에도
한국에서는 슬기와 민과 김영나 등이 즐겨 썼고, 2000년대
중후반에는 이른바 '더치 디자인'의 상투적 특징으로
간주되기도 했다.

계원예술대학교 Kaywon University
 of Art & Design

경기도 의왕에 있는 예술대학. 파라다이스 그룹이 설립해
1993년 '계원조형예술학교'라는 이름으로 개교했다. 2~3년제
전문학사 과정과 4년제 전공 심화 과정으로 이루어졌다.
(시각디자인과는 2년제 전문학사 과정이다.) 2010년부터
잠시 학과제 대신 대단위 군(예컨대 비주얼 다이얼로그 군)과
지도 교수별 전공 트랙으로 구성된 학제가 운영되기도 했으나,
2014년 학과제로 돌아갔다. 현재 시각디자인과에는 박진현,
홍혜연, 권은경, 최희정, 최슬기, 이용제가 전임 교수로 재직
중이고, 그래픽 디자이너 김병조, 김형재, 김형진, 신동혁,
이재민, 정진열, 조현열, 홍은주 등이 해당 학과 또는 트랙에
출강한 바 있다. 그 밖에도 그래픽 디자이너들과 종종
교류하는 교수로 순수미술과의 이영철, 융합예술과의 홍성민,
유진상, 이영준, 서동진, 성기완, 김성희 등이 있다. 디자이너
강문식, 김성구, 안종민, 심규하, 양상미, 김홍, 유연주, 김규호
등이 계원예술대학교를 졸업했다.

고토 데쓰야 後藤哲也

일본 오사카에서 활동하는 그래픽 디자이너 겸 편집자,
저술가, 큐레이터. 디자인 기획과 실행, 관리를 종합적으로
제공하는 OOO 프로젝트를 설립해 운영하고 있으며, 긴키
대학 교수로 재직 중이다. 2011~12년 일본 타이포그래피
학회 저널 『타이포그래픽스 티:』(Typographics Ti:) 263~
70호를 편집하며 서울, 홍콩, 싱가포르, 타이페이, 선전 등
동아시아 주요 도시를 탐방하는 '타입 트립'(Type Trip)
시리즈를 진행했다. 이는 2013년에 그가 기획한 전시《타입
트립 투 오사카》(Type Trip to Osaka, DDD 갤러리)와
2014년 자빈 모와 공동 기획한 전시《타입 트립 투 홍콩》
(Type Trip to Hong Kong, K11 아트 스페이스)으로 이어졌고,
2014년 6월부터 7회에 걸쳐 『아이디어』에 연재된 동아시아
그래픽 디자인 특집 시리즈 '옐로 페이지스'(Yellow Pages)로
발전됐다. 이 과정에서 그가 취재한 한국 디자이너로는
김영나, 슬기와 민('옐로 페이지스'를 디자인했다), 신신,
오디너리 피플 등이 있다. 타이포잔치 2013과 2015에
큐레이터로 참여하기도 했다.

"지금 '공공'의 삶과 풍경을 '기록'"한다는 목적으로
미디어버스가 기획, 제작하는 부정기 간행물. 주제에 따라
호마다 다른 편집자가 참여한다. 현시원이 공동 편집자로
참여한 1호(2007)는 '예술과 다중'이라는 주제를 다뤘고,
이성민이 공동 편집한 2호(2013)는 '누가 우리의 이웃을
만드는가', 청개구리 제작소가 참여한 3호(2014)는 '다들
만들고 계십니까'라는 부제를 달고 나왔다. 1호와 2호는
정진열이, 3호는 김홍과 김성구가 디자인했다.

소규모 상공인과 제과·제빵 애호가가 모여 과자를 팔고 사는
행사. 국민대학교 조형대학 공업디자인과 '07학번 동기
이연정과 이하림, 같은 대학 시각디자인과 동기 박지성이
기획·운영하고, 그래픽 디자인을 진행한다. 첫 행사는 2012년
6월 워크스의 작업실 겸 쇼룸에서 판매자 다섯 팀이 참여한
형태로 열렸다. 이후 규모가 급성장한 과자전은 2014년 12월
일산 킨텍스에서 행사를 열었고, 2015년 10월 잠실종합
운동장 보조경기장에서 판매자 100여 팀이 참여해 열린
제6회, 일명 '서울과자올림픽'은 수용 관리 한계를 넘을
정도로 많은 참관객이 몰린 탓에 진행에 차질을 빚기까지
했다. 과자전의 성공에 자극받아 생긴 유사 행사로 냠냠전,
서울디저트페어, 당충전, 설탕전, 달콤전, 달달전 등이 있다.

광주광역시에서 격년제로 열리는 현대미술 전시회. 1995년
9월에 시작됐으며, 2016년에는 11회가 열릴 예정이다.
2005년 이후 그래픽 디자인을 맡은 디자이너로는 601비상
(김홍희가 감독한 2006년 '열풍변주곡' 아이덴티티),
슬기와 민(2006년 도록과 제시카 모건이 감독한 2014년
'터전을 불태우라' 아이덴티티), 뉴욕 베이스 디자인 근무 당시
유윤석(오쿠이 엔위저가 감독한 2008년 '연례보고'), 정진열
(마시밀리아노 조니가 감독한 2010년 '만인보'), 워크룸
(김선정 등이 공동 감독한 2012년 '라운드테이블' 도록), 신신
(2014년 아이덴티티 공동 디자인) 등이 있다. 2009년 광주
비엔날레재단이 창간한 학술지『눈』(Noon)은 워크룸이
제호와 창간호를 디자인했고, 이후에는 유윤석의 스튜디오
프랙티스가 디자인을 맡았다.

한편, 2005년부터는 비엔날레가 열리지 않는 해마다
광주디자인비엔날레가 열렸다. 이순종이 감독을 맡은 1회를
시작으로 이순인(2007), 은병수(2009), 승효상·
아이웨이웨이(2011), 이영혜(2013), 최경란(2015)이
감독해 현재까지 여섯 회가 열렸다.

구글 이미지 Google Images

2001년 7월 구글이 선보인 이미지 검색 서비스. 검색어를
입력하면 관련 이미지를 찾아주는 기능으로 시작했고,
2009년에는 유사 이미지를 검색하는 기능이 추가됐다. 말과
그림, 즉 텍스트와 이미지를 자동으로, 그리고 객관적으로
결부해 주는 듯하지만 종종 엉뚱한 이미지가 연결되기도
한다는 사실 덕분에 여러 그래픽 디자이너가 창작 도구로
활용했다.

구정연

문화 예술 기획자 겸 편집자. 1976년생. 한국외국어대학에서
불문학을 전공하고 한국예술종합학교 예술전문사과정 미술
이론과를 수료했다. 2005년부터 2008년까지 제로원디자인
센터에서 큐레이터로 일하며 《ADC 85》(2007), 《요오코
다다노리 포스터》(2007), 메비스 & 판 되르센의 《아웃
오브 프린트》(Out of Print, 2007), 《잡지매혹》(2008),
베르크플라츠 티포흐라피 개교 10주년 기념전 《스타팅 프롬
제로》(Starting from Zero, 2008) 등의 전시 기획에 참여했다.
2007년 2월 임경용과 함께 미디어버스를 설립하고
2010년에는 프로젝트 공간 겸 서점 더 북 소사이어티를 열어
독립 출판 활동과 담론을 활성화하는 데 기여했다. 『왜 대안
공간을 묻는가―대안공간의 과거와 한국미술의 미래』
(미디어버스, 2008), 『공공 도큐멘트』 3호(미디어버스,
2014) 등을 공저했고, 『래디컬 뮤지엄』(현실문화, 2016)을
공역했다.

국립극단 National Theater Company of Korea

1950년에 창단된 연극 전문 국립 예술단체. 2010년 재단
법인으로 전환했고, 그와 동시에 서교동에 전용 극장을
열었다. 2015년에는 명동예술극장을 통합했다. 재단법인
설립과 함께 발표한 새로운 아이덴티티는 정진열이 이끄는
텍스트가 디자인했다. 이후에도 텍스트는 여러 공연 포스터를
디자인하면서 국립극단의 시각적 정체성을 수립하는 데
기여했다. 산하 기관인 아동청소년극 연구소의 공연과 학술팀
출판물은 워크룸이, 명동예술극장 포스터는 이재민의
스튜디오 FNT가 주로 디자인했다.

국립민속박물관　National Folk Museum of Korea

1946년 개관한 국립 박물관. 주로 근대 생활 문화 유물을
기획, 전시한다. 개관 당시 명칭은 국립민족박물관이었다.
2000년대 이후 전시 공간 디자인과 그래픽 디자인에 꾸준한
관심을 보이며, 이재민의 스튜디오 FNT, 워크룸, 오디너리
피플 등 여러 디자이너와 협업했다. 2010년과 2015년에는
그 성과를 정리한 특별전 백서 『전시=기획×디자인』을
펴냈다.

국립현대미술관　　　　　National Museum of
　　　　　　　　　　　Modern and Contemporary
　　　　　　　　　　　　　　　Art, Korea

1969년 개관한 국립 미술관. 경복궁과 덕수궁을 거쳐
1986년부터 과천에 자리 잡고 있으며, 1998년에는 덕수궁
석조전 분관을, 2013년 11월에는 소격동 국군기무사령부
터에 서울관을 열었다. 2005년 이후 전시 그래픽과 도록
디자인을 맡은 디자이너로는 신신, 홍은주·김형재, 워크룸,
이재민의 스튜디오 FNT 등이 있다. 2015년 서울관에서는
한일 국교 정상화 50주년을 기념해 양국의 그래픽 디자인
현대사를 되돌아보는 전시 《交, 향―그래픽 심포니아》가
열렸다.

국민대학교 조형대학 Kookmin University
College of Design

성북구 정릉동에 있는 국민대학교 산하 단과대학. 1975년
건축가 고 김수근이 건축학과, 의상학과, 장식미술학과,
생활미술학과를 합쳐 조형학부로 개편했으며, 1980년 조형
대학으로 명칭을 바꿨다. 한국 디자인 이론의 선구자 정시화,
'그린 디자인'을 개척한 윤호섭 등이 교수를 역임했다. 현재
시각디자인과 전임 교수로는 변추석, 김민, 김양수, 조현신,
반영환, 이준희, 성재혁, 정진열, 정연두, 이지원, 최승준이
있고, 유지원과 조현열, 박연주 등이 출강한 바 있다. 홍은주와
김형재, 햇빛스튜디오의 박지성과 박철희, 워크스의 이연정과
이하림 등이 졸업했다.

『그래픽』 *Graphic*

2007년 1월 김광철이 창간한 그래픽 디자인 전문지. 48인의
잡지 아트 디렉터를 소개한 창간호부터 지금까지 광고를 싣지
않고 편집의 독립성을 유지해 왔다. 김영나가 디자인을 맡으며
기획에도 참여한 9호(2009)부터는 호에 따라 영어로도
기사가 실렸고, 국제적으로도 상당한 평판을 얻었다. 2000년
이후 시각 문화에 영향력이 큰 잡지들을 모은 전시 《밀레니엄
매거진》(Millennium Magazine, 뉴욕 현대미술관, 2012)에
포함되기도 했다. 소규모 스튜디오(8호, 2008)에서부터
베르크플라츠 티포흐라피(9호), 셀프 퍼블리싱(10호, 2009),
디자이너의 전시(11호, 2009), 매니스터프(12호, 2009),
최근의 'XS—영 스튜디오 컬렉션'(34호, 2015)에 이르기까지
시의적절한 이슈를 발 빠르게 보도하며 시대를 조명하고
얼마간은 규정했다. 그리고 이는 관련된 디자이너들이 어떤
'신'(scene)의 존재를 의식하고 일정한 소속감을 느끼게
하는—디자이너와 스튜디오의 생존에 유리한—작용도 했다.
21호(2012) 이후에는 김영나의 뒤를 이어 조현열, 석재원,
신동혁, 신덕호가 디자인을 맡은 바 있다.

그래픽 디자인 graphic design

"광고, 잡지, 책에서 글과 그림을 결합하는 예술 또는 기술."
(옥스퍼드 사전) "여러 가지 인쇄 기술의 특성을 이용하여
시각적 표현 효과를 꾀하는 디자인."(표준국어대사전)

옥스퍼드의 정의는 그래픽 디자인이 20세기 초 서구에서 본디
출판과 연계됐던 타이포그래피(활판인쇄로 구현하는 '글자')
와 포스터 등 광고물에 주로 쓰이던 상업미술(평판인쇄로
구현하는 '그림')이 융합해 형성됐다는 역사적, 기술적 맥락을
반영한다. 오늘날에도 글과 그림을—텍스트와 이미지, 또는
언어적 내용과 시각적 형태를—결합하는 일은 여전히 그래픽
디자인 작업의 핵심이다. 그러나 "광고, 잡지, 책"은 더
일반적인 전달 매체로 확대할 수 있을 것이다. 한편, 표준국어
대사전의 정의는 그래픽 디자인을 인쇄 매체로 국한하는
동시에, 그 목적도 '표현 효과'로 제약한다. 적어도 "여러 가지
인쇄"로 특정된 기술적 맥락은 영상 매체를 포괄하는 범위로
넓혀야 할 것이다. ('그래픽'의 어원은 글쓰기나 그리기를
뜻하는 고대 그리스어에 있지, 특정한 기술에 있지는 않다.)
이처럼 '그래픽 디자인'이 사전적 의미에서 인쇄 매체와
결부됐다는 사실은 그 용어가 더는 유효하지 않다는 주장의
주요 근거로 쓰인다. 그러나 아무튼 한국에서 더 널리 쓰이는
말은 '시각디자인'인데, 표준국어대사전에서 그 뜻은
"도형이나 화상, 또는 디스플레이 등 시각적 표현에 의해
실용적 정보를 전달하는 디자인"으로 풀이된다.

2016년 현재 한국어판 『위키백과』에 실린 '그래픽 디자인' 정의는 구체적이고 현실적이다. "특정 메시지(혹은 콘텐츠)와 이를 전달하려는 대상자에게 걸맞은 매체(인쇄물, 웹사이트, 동영상 등)를 선택하여 표현 또는 제작하는 창의적인 과정이며 주로 의뢰인의 프로젝트를 디자이너가 (선택한 매체에 따라 제3의 전문가를 동원하여) 완성하는 관계로 성립된다." 반면, 영어판 『위키피디아』의 정의는 지나치게 규범적이며—"타이포그래피, 공간, 이미지, 색을 올바르게 사용하여 시각적으로 소통하고 문제를 해결하는 과정"—따라서 유용성이 떨어진다.

유사한 용어로 '시각 정보 디자인'(1994년 출범한 한국시각정보디자인협회가 채택), '시각 커뮤니케이션 디자인'(2000년 이코그라다 디자인 교육 선언문에서 채택) 등이 제안됐고 일부 쓰이기도 하나, 아직 사전에 등재되지는 않았다.

2000년대 중엽 인터넷 블로그가 대중적으로 크게
확산하면서, 그래픽 디자인을 집중적으로 게재하는 블로그도
늘어났다. 아마추어 애호가와 직업 디자이너, 저널리스트 등
다양한 배경의 개인이 시작한 여러 그래픽 디자인 블로그는
단순한 구조와 빠른 업데이트, 블로그 문화 특유의 개척
정신이 결합, 과거에 포트폴리오 화보가 담당했던 기능을
단시간에 대체했다. 영어 블로그 중에서 대표적인 예로는
『매니스터프』(manystuff.org, 2007~16), 『이츠 나이스 댓』
(itsnicethat.com, 2007~), 『파파파파운드』(ffffound.com,
2007~) 등이 있다.

2007년 프랑스인 큐레이터 샤를로트 치덤이 창간해 2016년
1월까지 운영한 『매니스터프』는 자기 주도적, 사변적 그래픽
디자인 흐름을 포착해 소개하면서 '매니스터프 세대'라는 말을
만들어낼 정도로 큰 영향력을 행사했고, 온라인 블로그를 넘어
전시회와 출판물 등으로 활동 폭을 넓히기도 했다. 2009년
『그래픽』은 매니스터프 특집호(12호)를 펴낸 바 있다.

한편, 일본인 웹 디자이너 유고 나카무라가 시작한
『파파파파운드』는 개인 블로그가 아니라 제한된 회원이
인터넷에서 찾은 이미지를 공유하는 플랫폼 서비스 또는 그룹
블로그에 가깝다. 비교적 명확한 큐레이션에 따라 운영된
『매니스터프』와 달리, 『파파파파운드』에는 그래픽 디자인이

아니더라도 재미있거나 근사한 이미지면 무엇이든 게시되곤
하는데, 이 점은 『벗 더스 잇 플로트』(butdoesitfloat.com,
2009~)나 『디스 이즌트 해피니스』(thisisnthappiness.com,
2007~) 역시 마찬가지다. 비슷한 시기에 범람한 여러 텀블러
사이트와 마찬가지로, 이들 블로그는 정체가 모호한
이미지들이 시대적, 지리적, 기능적 맥락에서 철저히 분리돼
병치된 초현실적 풍경을 제공한다.

한국 그래픽 디자인은 국외 블로그에도 종종 소개되곤 했다.
예컨대 『매니스터프』에는 김영나, 홍은주·김형재, 미디어버스
/ 더 북 소사이어티, 석재원, 슬기와 민, 워크룸 등이, 『이츠
나이스 댓』에는 슬기와 민, 조현열, 오디너리 피플, 청춘,
채병록, 이재민의 스튜디오 FNT, 김보희, 이수진, 김규호,
김영나, 김경태 등의 작품이 실린 바 있다.

글줄 끊어 쌓기 broken and stacked lines

문장이나
문구를
여러 글줄로
나눠 쌓는
기법.

문장에서 단위 요소의 의미를 강조하는 효과도 있지만, 때로는
글자 덩어리를 인위적으로 조성해 시각적 리듬을 창출하려는
목적에서 쓰이기도 한다. 여러 단으로 짜인 지면에서는
부수적으로는 그리드를 가시화함으로써 짜임새를 강조하는
효과를 낳기도 한다. 워크룸이 디자인한『장 뒤뷔페—
우를루프 정원』(국립현대미술관, 2006)이나『아시아
리얼리즘』(국립현대미술관, 2010)에서 이 기법을 볼 수 있다.

2010년 한국타이포그라피학회에서 창간한 타이포그래피
전문지. 1년에 두 차례 발행되며, 연구 논문뿐 아니라
학술지로서는 파격적인 형식의 에세이와 작품 소개도 실린다.
2014년 한국연구재단 등재 후보 학술지로 선정됐다.
초기에는 특정한 주제 없이 학회원이 투고한 논문과 서평을
싣는 방식으로 꾸며졌지만, 2013년 12월 판형을 키워 발행된
통권 8호부터는 호마다 다른 주제를 다루는 형식으로
편집된다. 현재까지 논의된 주제는 타이포잔치(8호와 12호),
장식 타이포그래피(9호), 얀 치홀트(10호), 다국어
타이포그래피(11호) 등이 있다. 1호는 구자은이 디자인했고,
2호는 민병걸, 3호는 김지원, 4~10호는 김병조, 11~12호는
이재영이 디자인했다.

기하학적 글자체 constructed letterform

글자 형태에서 손글씨 흔적을 지우고 원, 사각형, 삼각형 등
기하학적 도형을 이용해 글자를 재구성한다는 생각은
20세기부터 그래픽 디자인과 타이포그래피에서 꾸준히
떠오르곤 했다. 초창기 현대주의에서 기하학적 글자는
합리성과 기계 미학을 암시했고, 얀 치홀트와 헤르베르트
바이어, 요제프 알베르스 등은 그런 이상을 좇아 나름의
글자체를 제안했다. 파울 레너가 디자인한 푸투라(Futura,
1927)는 기하학적 이상을 실제 본문에 사용할 수 있는 형태로
다듬어 낸 최초의 활자체로 꼽힌다. 이후에 발표된 기하학적
활자체로는 독일 도로 표지 글자체 DIN 1451(1931), 허브
루발린의 아방가르드 고딕(Avant Garde Gothic, 1970),
아드리안 프루티거의 아브니르(Avenir, 1988) 등이
대표적이다.

현대주의 이념과 무관하게, 자와 각도기, 컴퍼스로 글자를
작도하는 것은 글자체 디자인 전문가가 아니더라도 비교적
손쉽게 새로운 형태를 만들어 내는 방법이고, 따라서 상당수
일회성 레터링이 기하학적 형태를 띠곤 한다. 한글 활자체와
레터링에서 기하학적 형태는 1960~80년대 간판이나 포스터
등에 흔히 쓰였고, 따라서 2000년대 이후 레트로 경향의
일부를 이루기도 했다.

박길종 김윤하 송대영이 운영하는 공간이자 창작 네트워크.
가구나 조형물을 창작 제작하고 공간을 디자인하는 활동이
주를 이룬다. 2010년 홈페이지를 구상하던 박길종이, 누구나
이용할 수 있고 모두를 아우르는 '상가'라는 말에 "이름을 걸고
일을 하니 맡겨 달란 의미에서 본인의 이름인 '길종'을 합쳐서"
상호를 붙였다* 온라인 상가로 시작한 길종상가는 2012년
이태원 이슬람 사원 근처에 실제로 문을 열었고, 2015년에는
을지로로 자리를 옮겼다. 로고는 신동혁이 디자인했다.

미술관에서도 종종 작품을 전시한 길종상가는, 2013년 대림
미술관 구슬모아 당구장에서 단독전《네(내) 편한세상》을
열었고,《고래, 시간의 잠수자》(국립극단 소극장 판 / 천수
마트 2층, 2011),《인생사용법》(문화역서울 284, 2012),
《노 마운틴 하이 이너프》(No Mountain High Enough,
시청각, 2013),《스펙트럼–스펙트럼》(플라토, 2014),《혼자
사는 법》(커먼센터, 2015) 등 단체전에 참여했다. 박길종과
김윤하는《그래픽 디자인, 2005~2015, 서울》(일민미술관,
2016)에 〈3차원 세계의 화답〉이라는 작품을 선보였다.

*박길종,『길종상가 2011』(미디어버스, 2012).

김경태

사진가 겸 그래픽 디자이너. 일명 EH. 1983년생. 중앙
대학교에서 그래픽 디자인을 공부하고 스위스 로잔 예술
대학교(ECAL) 대학원에서 아트 디렉션을 전공했다. 2009년
진(zine) 제작에 관심 있는 동료들과 함께 '플랫플랜'이라는
모임을 만들었고, 그해 4월 아트선재센터 더 북스에서 전시회
《진심》을 열었다. 규모는 작았지만, 같은 해에 열린《더 북
소사이어티》나 1회 언리미티드 에디션과 함께 한국에서 '독립
출판'을 화두에 올린 행사로서 의의를 평가받는 전시다. 이후
점차 사진으로 관심을 돌린 그는 건축가나 그래픽 디자이너와
종종 협업하는 한편, 자신이 수집한 돌을 초점 합성(focus
stacking) 기법으로 촬영한 사진을 모아 첫 작품집 『온 더
록스』(On the Rocks, 유어마인드, 2013)를 발표했다.
2015년에는 로잔 대성당의 표면 디테일을 집중적으로 기록한
『로잔 대성당 1050~2022』(Cathedrale de Lausanne 1505–
2022, 미디어버스, 2014)를 출간하기도 했다. 건축물과
정물을 주된 소재로 삼는 그의 사진은 극도로 정밀한 디테일,
비현실적이고 기하학적인 구도, 기묘하게 과장되거나 왜곡된
크기와 비례 감각 등을 특징으로 한다. 참여한 전시로는
《스트레이트—한국의 사진가 19명》(커먼센터, 2014),
김영나와 구정연이 기획한《섀도 오브젝트》(Shadow Objects,
코스 청담, 2015),《그래픽 디자인, 2005~2015, 서울》
(일민미술관, 2016) 등이 있다.

김광철

프로파간다 출판사 대표 겸 『그래픽』 창간 편집인. 『씨네21』,
『필름2.0』 등 영화 잡지 기자를 거쳐 2007년 1월 『그래픽』을
창간했다. 창간 배경에 관해, 그는 "텍스트와 이미지는 잡지의
기본 원소 [...] 그걸 본질적으로 보여주는 잡지가 뭘까
생각"했다고 설명했다.* 2009년에는 『지금, 한국의 북
디자이너 41인』으로 단행본 출판을 시작했고, 2013년 펴낸
『연필 깎기의 정석―장인의 혼이 담긴 연필깎기의 이론과
실제』부터는 관심 영역을 확대해 『좀비 사전』(2013),
『공포영화 서바이벌 핸드북』(2013), 『에센스 부정선거 도감』
(2015) 등 분야를 규정하기 어려운 책을 꾸준히 냈다.
《도서관 독립출판 열람실》(국립중앙도서관, 2015), 《XS―영
스튜디오 컬렉션》(우정국, 2015) 등 전시를 기획하기도 했다.

* 「정지연이 만난 사람 068―이상하고 별난 책 한 권이 할 수 있는 일은
많다」, 『스트리트 H』 2015년 11월호.

김규호

그래픽 디자이너. 1994년생. 계원예술대학교를 졸업했다.
2014년 첫 개인전 《기억의 궤도》(기와하우스)를 열었고,
《100 필름스, 100 포스터스》(100 Films, 100 Posters, 전주
국제영화제, 2015), 《XS—영 스튜디오 컬렉션》(우정국,
2015), 《서울 바벨》(서울시립미술관, 2016) 등에 참여했다.
2016년 임근준, 조은지와 공동으로 《그래픽 디자인, 2005~
2015, 서울》(일민미술관)에 참여하기도 했다.

김기조

그래픽 디자이너. 1984년생. 서울대학교 미술대학 디자인 학부를 졸업했다. 학생 시절이던 2004년부터 독립 음반사 붕가붕가레코드 설립에 참여해 디자이너로 일했고, 2010년부터는 1인 타이포그래피 스튜디오 '기조측면'을 운영해 왔다. 그와 협업한 음악인으로는 장기하와 얼굴들, 브로콜리 너마저, 눈뜨고 코베인, 미미 시스터즈, 아침 등이 있다. 음반 외에도 씨름 다큐멘터리 〈천하장사 만만세〉(KBS, 2011) 타이틀 로고, 『강신주의 다상담』(동녘, 2013) 책 표지 등을 디자인하기도 했다. 그가 두각을 나타낸 것은 실용적인 목적 없는 자율적 레터링 작업을 꾸준히 한 덕분이기도 했다. 특히 신문 표제, 캠페인 구호, 진부한 농담 등에서 빌리거나 스스로 떠올린 문구를 1960~70년대 한글 레터링 스타일로 빚어내는 작업이 잘 알려졌다. 타이포잔치 2013 등 여러 전시에 참여했고, 2013년 플랫폼 플레이스에서 개인전 《메시지 워크스》(Message Works)를 열었다. 디지털 폰트로 만들어진 작품으로는 2012년 캐논 코리아 컨슈머 이미징과 협업으로 제작한 EOS M이 있다.

김뉘연

편집자. 1978년생. 고려대학교 불어불문학과를 졸업했다.
『마담 휘가로』,『마리 끌레르』,『누메로』,『필름 2.0』 등에서
기자로, 열린책들에서 편집자로 일했다. 2013년부터 워크룸
프레스에서 『잠재문학실험실』(작업실유령), 문학 총서
'제안들', 사드 전집, 사뮈엘 베케트 선집 등을 기획해 펴내고
있다. 2015년에는 유윤석과 함께 16시 총서 『말하는 사람』
(안그라픽스)을 출간했다. 전용완과 함께 2012년 출판사
'외밀'을 설립하고 출간 준비 중이다.

김동휘

그래픽 디자이너. 1986년생. 홍익대학교 미술대학에서 시각
디자인을 전공했다. 비룡소에서 근무했고, 현재 스포카에서
일하고 있다. 건축가 겸 저술가 정현과 협업하며 『PBT』
(초타원형 출판, 2014) 본책, 초타원형 출판 포스터, 설계회사
노트 등을 디자인했다.

김병조

그래픽 디자이너. 1983년생. 홍익대학교 미술대학에서
그래픽 디자인을 공부하고 2012년 타이포그래피 공간의
구조에 관한 연구로 박사 학위를 받았다. 인지소프트에서
근무하며 사용자 인터페이스 디자인을 연구했고, 계원예술
대학교, 서울여자대학교, 성신여자대학교, 한글타이포그라피
학교, 한세대학교 등에서 강의했다. 『편집디자인』 개정판
(안그라픽스, 2013) 등을 디자인하고 한국타이포그라피
학회가 편찬한 『타이포그래피 사전』(안그라픽스, 2012)에서
타이포그래피 원리와 시지각 부분을 담당 집필했으며, 같은
학회 출판국장으로서 학술지 『글짜씨』의 발전에 이바지했다.
특히 8~10호에서 그가 시도한 디자인과 편집의 혁신은
『글짜씨』 10호(2014)에 그가 써낸 논문 「»글짜씨« 편집과
디자인」에 잘 정리돼 있다. 시인 진은영과 공동 창작한 비디오
작품으로 타이포잔치 2013에 참여했고, 황인찬 시인과 함께
16시 총서 『앞으로 앞으로』(안그라픽스, 2014)를
발표하기도 했다.

김성구

그래픽 디자이너. 1990년생. 계원예술대학교에서 정보지식
디자인 트랙을 이수했다. 주로 소규모 문화 예술 관련 작업을
맡아 한다. 2011년과 2012년 '잡년행진' 포스터, 2012년
자립음악생산조합이 주최한 전국자립음악가대회 '51+'
포스터를 디자인했고, 2014년에는 김홍과 함께 미디어버스의
부정기 간행물『공공 도큐멘트』3호(2014), 연세대학교 교지
『연세』(2014), 초타원형 출간 도서『PBT』의 별책 부록
『테니스』(2014), 서울시립미술관 전시 도록『서울 바벨』
(2016), 김사월 정규 앨범《수잔》(2015) 등을 디자인했다.
《XS—영 스튜디오 컬렉션》(우정국, 2015),《오토세이브—
끝난 것처럼 보일 때》(커먼센터, 2015),《그래픽 디자인,
2005~2015, 서울》(일민미술관, 2016) 등 전시회에
참여하기도 했다.

김성렬

그래픽 디자이너. 1965년생. 홍익대학교 미술대학 판화과를
졸업했다. '반'(Baan)이라는 스튜디오를 운영하면서, 주로
미술 관련 홍보물과 도록을 많이 디자인했다. 주요 협력
기관으로 아트선재센터/사무소, 에르메스 재단, 삼성미술관
리움, 서울시립미술관 등이 있고, 서도호와 김홍석, 김소라,
이주요, 김범, 정서영, 김순기 등 미술가와 협업한 바 있다.
특히 전시회《틈》(1998) 도록을 비롯해 1990년대 말과
2000년대 초에 그가 아트선재센터와 함께한 작업은 그전까지
미술 전시 도록이 보이던 전형성(두꺼운 종이, 커다란 작품
사진과 작은 글자, 수동적인 레이아웃)을 버리고 과감한 사진
배치, 텍스트와 이미지의 적극적인 상호 간섭 등 새로운
형식을 시도했다. 최근(2014)에는 미술 영역에서 벗어나
카페 체인 폴 바셋의 브랜딩 작업을 맡아 하기도 했다.

김성원

큐레이터. 1960년생. 파리 제7대학에서 불문학을 전공하고, 파리 제1대학에서 현대미술사 석·박사 학위를, 에콜 뒤 루브르에서 미술관학 학위를 받았다. 2000~4년 아트선재 센터 학예실장으로 일했고, 이후 제2회 안양공공예술 프로젝트, 아뜰리에 에르메스, 문화역서울 284 예술 감독을 맡았다. 현재 서울과학기술대학교 조형예술학과 교수로 재직 중이다. 기획한 전시로《B-사이드》(두아트 서울, 2008), 《우회전략》(국제갤러리, 2010),《카운트다운》(문화역서울 284, 2011),《플레이타임》(문화역서울 284, 2012),《인생 사용법》(문화역서울 284, 2012),《히든 트랙》(서울시립 미술관, 2012),《오래된 미래》(문화역서울 284, 2012) 등 단체전과 정서영, 박찬경, 구동희, 김소라, 김수자, 구본창 등의 개인전이 있다. 2007년에는 김성희와 공동으로 다원예술 페스티벌 스프링웨이브를 기획하기도 했다. 일찍이 분야를 가로지르는 전시를 기획하면서 여러 디자이너를 전시장에 끌어들였고, 슬기와 민과 김영나 등 그래픽 디자이너와도 긴밀히 협업했다.

김성희

공연예술 기획자. 1967년생. 이화여자대학교에서 현대무용을
공부하고 미국으로 건너가 뉴욕 대학에서 예술 경영을
전공했다. 한국에 돌아와 공연예술 기획사 가네샤 프로덕션을
설립하고, 2002년부터 2005년까지 한국현대무용협회가
주최하는 현대무용 페스티벌 모다페를 기획했다. 2007년
큐레이터 김성원과 함께 다원예술 페스티벌 스프링웨이브를
기획했고, 이를 바탕으로 시작한 페스티벌 봄은 공연예술과
시각예술, 영상을 아우르는 예술 축제로 성장했다. 2012년
행사를 마지막으로 페스티벌 봄을 떠난 김성희는, 2015년
광주에서 개관한 아시아문화전당의 공연예술감독으로
임명되어 예술극장 프로그램을 기획했다. 2007년 계원예술
대학교 교수로 임용됐다. 2005년 모다페에서부터 현재
아시아문화전당 예술극장 프로그램에 이르기까지 김성희가
기획한 사업의 그래픽 디자인은 주로 슬기와 민이 맡아 했고,
신신, 홍은주·김형재, 김성구 등도 협력한 바 있다.

김수기

출판인, 편집자, 저술가. 1960년생. 서울대학교 대학원에서
미술 이론을 전공하고 갤러리아미술관 관장으로 일하던 중
윤석남 김진송 엄혁 박영숙 조봉진 등과 함께 전시와 책
『압구정동―유토피아/디스토피아』(1992)를 기획했고, 이를
계기로 연구 기획 출판 동인 '현실문화연구'를 결성했다.
2000년대 이후 본격 출판사로 재정비한 현실문화를 이끌면서
문화 예술에 관한 책을 다수 펴냈다. 그래픽 디자이너와
협업하기를 즐겨, 슬기와 민, 정진열, 홍은주·김형재, 신덕호,
워크룸 등 당시로써는 젊은 디자이너들에게 출간 도서
디자인을 의뢰하곤 했고, 조주연과 박해천이 이끌던 디자인
리서치 스쿨(2007~11)에도 관여했다.

김영나

그래픽 디자이너. 1979년 광주 태생. KAIST에서 산업
디자인을 전공한 후 잠시 안그라픽스에서 디자이너로 일했다.
이후 홍익대학교 미술대학원과 베르크플라츠 티포흐라피에서
석사 과정을 마치고 2008년 지식경제부 선정 차세대 디자인
리더로 지명돼 암스테르담에서 디자이너로 활동했으며,
2012년 한국에 돌아와 스튜디오 '테이블유니온'을 설립했다.

2008년 제로원디자인센터에서 열린 베르크플라츠
티포흐라피 개교 10주년 기념 전시회《스타팅 프롬 제로》
(Starting from Zero)를 기획한 일을 계기로『그래픽』9호를
디자인하고 편집했으며, 24호까지 편집자 겸 아트 디렉터로
참여하며『그래픽』을 국제적인 매체로 발전시키는 데
이바지했다. 개인전《발견된 개요》(Found Abstracts, 갤러리
팩토리, 2011),《선택표본》(두산갤러리, 2014),《세트》(Set,
두산갤러리 뉴욕, 2015)를 열었고, 2013년에 두산연강
예술상을, 2014년에는 문화체육관광부에서 선정하는 '오늘의
젊은 예술가상'을 받았다.《DNA》(대구시립미술관, 2016),
《交, 향－그래픽 심포니아》(국립현대미술관 서울관, 2015),
《더 쇼룸》(The Show-Room, 국립현대미술관, 2013),《메모리
팔레스》(Memory Palace, 빅토리아 앨버트 미술관, 런던,
2013),《디자인－또 다른 언어》(국립현대미술관, 2013),
《인생사용법》(문화역서울 284, 2012), 타이포잔치 2011
등에 참여했다. 최근에는 더 북 소사이어티, COM과 함께

《그래픽 디자인, 2005~2015, 서울》(일민미술관, 2016)에
〈불완전한 리스트〉를 전시하기도 했다.

『그래픽』 작업이 보여 주듯, 김영나는 자신만의 창작 활동과
다른 창작자와 함께하는 기획 활동을 꾸준히 병행해 왔다.
2004년부터 동료 디자이너와 미술가들의 작업을 소개하는
『우물우물』을 발간했고, 더 북 소사이어티의 아트 디렉터로
활동했으며, 2016년 1월에 문을 닫은 미술 공간 커먼센터를
공동 운영하기도 했다. 최성민, 유지원, 고토 데쓰야, 장화와
함께 타이포잔치 2013을 기획한 일이나 패션 부티크 '코스'의
책 『코스 × 서울』(2014)을 함영준과 함께 엮어내고 전시회
《섀도 오브젝트》(Shadow Objects, 코스 청담, 2015)를
구정연과 함께 기획한 것도 그런 활동의 예다.

김정은

출판인이자 기획자. 1978년생. 숙명여자대학교에서 시각
디자인을 전공하고 런던 미들섹스 대학교에서 미술 실천/
이론을 전공했다. 2007년 사진 전문지『이안』을 창간했으며,
백승우과 오형근, 천경우 등의 사진집을 발간했다. 아트선재
센터/사무소 교육팀을 거쳐 2010년 서울사진축제 전시
큐레이터, 2012년 대구사진비엔날레 전시 운영 팀장을
역임했으며, 현재는 출판을 기반으로 여러 전시회와 워크숍을
기획하고 있다. 디자이너 박연주, 정규혁, 박시영과 주로
협업한다.

김진혜 갤러리 Kimjinhye Gallery

2004년 서울 인사동에 개관한 사립 미술관. 미술 기획자
김진혜가 설립해 운영했다. 김진혜 갤러리에서 개인전을 연
작가로는 미술가 박미나(2006, 2008)와 Sasa[44](2006),
잭슨 홍(2005, 2008), 디자이너 슬기와 민(2008)과 이재원
(2008) 등이 있다. 2010년 이후 김진혜는 인사동 공간을
닫고 미술 기획 사업에 전념해 왔다.

김태헌

그래픽 디자이너, 활자체 디자이너. 1975년생. 단국대학교
예술디자인대학 시각디자인과 재학 당시 부창조, 김장우 등과
함께 '집현전'이라는 한글 글자체 디자인 동아리를 만들었다.
1999년 세종대왕기념사업회 글꼴디자인 공모전 우수상을
수상했고, 이후 충무로영상센터 활력연구소 그래픽(2002),
서울독립영화제 아이덴티티(2002), 부천영화제 아이덴티티
(2004) 등을 디자인했다. 2008년부터 2012년까지 개인
스튜디오 안녕연구소를 운영했고, 2013년 활자체 '공간'을
발표하며 글자연구소를 세웠다. 울트라 라이트에서 볼드까지
다섯 가지 굵기로 나온 공간체에 관해, 최성민은 "유연하고
우아한 획의 흐름이 아니라 사각형 공간을 효과적으로 나누는
데 초점을 둔" 글자라 평한 바 있다*

*최성민, 「조각가의 서체, 그리고 공간의 서체―활자체 '공간'」,
월간 『디자인』 2013년 2월호.

김해주

큐레이터, 저술가, 편집자. 1980년생. 파리 제1대학교에서
문화연구를 전공한 후, 2007년 프랑스 국립현대미술센터
부속기관인 에콜 뒤 마가장에서 큐레이터 트레이닝
프로그램을 수료했다. 이후 백남준아트센터 어시스턴트
큐레이터, 국립극단 학술출판 연구원으로 일했다. 《고래,
시간의 잠수자》(국립극단, 2011), 《플레이타임》 제5부
'모래극장'(문화역서울 284, 2012), 《메모리얼 파크》
(Memorial Park, 팔레 드 도쿄, 파리, 2013), 《원스 이스 낫
이너프》(Once Is Not Enough, 시청각, 2014) 등 전시회와
퍼포먼스 프로그램을 기획했으며, 계간 『연극』, "무대
(scene)에서 튀어나온(ob-) 것들"을 다루는 부정기 간행물
『옵.신』, 문지문화원 사이가 운영하는 다원예술 아카이브
'아트폴더' 편집위원으로 활동했다. 『래디컬 뮤지엄』
(현실문화, 2016)을 공역하기도 했다. 워크룸, 홍은주·
김형재, 슬기와 민 등과 협업한 바 있다.

김형재

그래픽 디자이너. 1979년생. 국민대학교 조형대학 시각
디자인과를 졸업하고 간텍스트와 시민문화네트워크 티팟을
거쳐 이음출판사와 문지문화원 사이에서 일했고, 조주연과
박해천이 기획한 디자인 리서치 스쿨 운영에 참여하기도 했다.
2007년 홍은주와 『가짜잡지』를 창간했으며, 2011년
을지로에 스튜디오 홍은주·김형재를 열었다. 같은 해 12월
노정태, 박세진, 배민기, 정세현, 함영준 등과 함께 『도미노』를
창간했다. 정진열과 함께 『이면의 도시』(자음과모음,
2011)를 써냈고, 박재현과 함께 옵티컬 레이스라는 팀으로도
활동 중이다. 계원예술대학교, 대전대학교, 동양대학교에
출강했다.

김형진

그래픽 디자이너. 1974년생. 서울대학교 고고미술사학과
대학원에서 미술사를 전공하고 SADI에서 커뮤니케이션
디자인을 공부했다. 2002~4년 박활성이 편집장으로 있던
잡지 『디자인 DB』객원 기자로 활동했고, 2005년 안그라픽스
디자인 사업부에 입사했다. 2006년 종로구 창성동에서
이경수, 박활성과 함께 워크룸을 시작했다. 옮긴 책으로
아드리안 쇼네시가 쓴 『영혼을 잃지 않는 디자이너 되기』
(세미콜론, 2007), 필 베인스가 쓴 『펭귄 북디자인 1935~
2005』(북노마드, 2010), 요스트 호홀리가 쓴 『마이크로
타이포그래피』(워크룸 프레스, 2015)가 있으며, 『휴먼
스케일』(워크룸 프레스, 2014)을 공저했다. 한유주와 함께
16시 총서 《작가를 위한 워드프로세서 스타일 가이드》
(안그라픽스, 2015)를 만들기도 했다. 계원예술대학교와
이화여자대학교에 출강했으며, 2016년 최성민과 함께 전시회
《그래픽 디자인, 2005~2015, 서울》(일민미술관)을
기획했다.

나는 서울이 좋아요 I Like Seoul

창작 집단 'FF'가 2010년에 펼친 게릴라성 캠페인.
성균관대학교 심리학과를 다니던 조성도와 서울대학교
미술대학 디자인학부를 갓 졸업하거나 재학 중이던 민성훈,
장우석, 최보연이 주도했다. 국제 산업디자인 단체 협의회
(ICSID)에서 '세계 디자인 수도'로 지정된 서울시가 오세훈
전 시장의 '디자인 서울' 정책에 따라 추진하던 행사와 사업에
이의를 제기하려고 시작된 운동이었다. 첫 캠페인은 시내
곳곳에 붙어 있던 홍보 포스터 '서울이 좋아요'에 시민의
메시지를 담은 스티커를 부착하는 것이었는데, 이는 구글의
크리에이티브 디렉터였던 이지별의 '버블 프로젝트'에서
아이디어를 빌린 것이었다. 서울시 홍보기획관실과 디자인
본부, 서울지방경찰청에서는 이 활동에 위법 소지가 있다며
주모자를 소환했는데, 이에 FF는 스티커 부착 대신 오염된
공공시설 바닥을 일정한 모양으로 닦아 메시지를 드러내는
방법으로 호응했다. 이어서 10월부터는 서울 G20 정상회의에
맞춰 '녹색성장'을 주제로 한 캠페인을 펼치기도 했다. 이와
같은 활동 결과는 《디자인 올림픽에는 금메달이 없다》(인사
미술공간, 2010)와 《그리닝 그린 2010》(Greening Green
2010, 아르코미술관, 2010)에 각각 전시됐다.

내용 노출 exposed content

책의 겉표지에 책의 내용 자체를 일부 드러내 보이는
기법이다. 흔히 차례나 본문에 쓰인 도판 일부가 쓰이지만,
때로는 아예 표지에서부터 본문이 시작되기도 한다. 슬기와
민이 디자인한『DT』1호(시지락, 2005) 표지에는 해당
매체의 편집 방향을 밝히는 선언이 인쇄됐고, 홍은주·
김형재의『가짜잡지』1호(2007)와 정진열이 디자인한『공공
도큐멘트』1호(미디어버스, 2007)에는 본문 차례가 표지에
실렸으며, 조현열이 디자인한『보보담』12~15호(LS
네트웍스, 2014~15) 표지에는 본문에 쓰인 사진이 발췌돼
실렸고, 워크룸이 디자인한『극작수업』I~VII(국립극단,
2012~15)은 표지에서부터 본문이 시작된다.

내용 노출 기법의 효과는 경우에 따라 다르지만, 책에
적용됐을 때는 내용을 반영해야 한다는 표지의 기능을 직접
충족하는 한편, 거추장스러운 형식이나 꾸밈없이 곧바로
본론에 들어간다는 점에서 솔직하고 진지하며 때로는 긴박한
인상을 주기도 한다.

대개 이면에 머물거나 아예 숨겨지는 내용을 드러내는 방법은
책 디자인뿐 아니라 그래픽 아이덴티티나 홍보물에도 적용할
수 있다. 전시의 내용이 되는 작품 이미지들을 전면에 내세운
정진열의 2010 광주비엔날레 그래픽 아이덴티티 시스템이
좋은 예다.

네오그로테스크 리바이벌　neo-grotesque revival

'네오그로테스크'란 악치덴츠 그로테스크(Akzidenz
Grotesk)나 헬베티카(Helvetica), 유니버스(Univers)처럼
19세기 그로테스크체에 바탕을 둔 산세리프 활자체를 말한다.
흔히 길 산스(Gill Sans)나 프루티거(Frutiger) 같은
'휴머니스트' 산세리프체와 대비되는 특징을 띤다. 흐름 없이
정적인 형태, C나 S 등에서 글자 안쪽 공간이 닫힌 모습,
비교적 균등한 글자 너비와 획 굵기 등이 그런 특징이다.
제2차 세계대전 후 크게 융성했다가 1980~90년대에는
휴머니스트 산세리프체의 발전—대표적으로 에릭 슈피커만이
디자인한 FF 메타(FF Meta, 1991)와 마르틴 마요르가
디자인한 FF 스칼라 산스(FF Scala Sans, 1993)—에 가려
뒤쳐지는 듯했으나, 2000년대 들어 전후 모더니즘에 관한
관심이 다시 일어나며 네오그로테스크 활자체를 부흥하려는
움직임도 가시화했다. 19세기 말~20세기 초 그로테스크
모델을 재해석한 작품으로는 크리스천 슈워츠가 디자인한
FF 바우(FF Bau, 2001), 크리스 소워스비가 디자인한
파운더스 그로테스크(Founders Grotesk, 2010) 등이 있고,
20세기 중반 모델에 기초한 활자체로는 헬베티카처럼 청결한
인상을 풍기는 라우렌츠 브루너의 아쿠라트(Akkurat, 2004),
원작 헬베티카를 충실히 재현한 크리스천 슈워츠의 노이에
하스 그로테스크(Neue Haas Grotesk, 2010), 헬베티카를
대체하려는 의도로 디자인된 브루노 마크의 악티프
그로테스크(Aktiv Grotesk, 2010) 등이 있다. 한편,

라딤 페슈코의 F 그로테스크(F Grotesk, 2007)나 노름
(Norm)의 레플리카(Replica, 2008), 티모 게스너의 메종
(Maison, 2010), 이정명과 카럴 마르턴스가 공동 디자인한
정카(Jungka, 2013), 요하네스 브라이어와 파비안 하르프가
공동 디자인한 페이버릿(Favorit, 2015) 등은 단순한
리바이벌이라기보다 네오그로테스크 모델을 바탕으로 실험적
아이디어와 기술, 사적인 관심사와 농담 등을 활자체에 섞어
넣은 예에 해당한다.

노은유

활자체 디자이너, 연구가. 1983년 대구 생. 홍익대학교
미술대학에서 시각디자인을 공부하고, 같은 학교 대학원에서
일본어 발음을 한글로 표기하는 '소리체'로 석사 학위를,
최정호의 한글 활자체에 관한 연구로 박사 학위를 받았다.
이용제의 활자공간에서 일했고, 안그라픽스 AG 타이포그라피
연구소 책임 연구원으로 일하면서 대한불교조계종 전용
활자체 석보체(2013)와 아모레퍼시픽 전용 활자체 아리따
부리(2014)에 프로젝트 매니저로 참여했다. 최정호
연구자로서 AG 타이포그라피연구소에서 진행한 최정호
활자체 복원 작업을 이끌었고, 《한글 디자이너 최정호》
(갤러리 16시, 파주, 2015) 전시를 기획했다. 안상수와 함께
써낸 『한글 디자이너 최정호』(안그라픽스, 2014)는 한국
출판문화산업진흥원에서 '우수 콘텐츠'로 선정되기도 했다.
창작한 활자체로 획 대비가 강한 명조 계열 로명체(2010)가
있다.

다국어 타이포그래피　　　multilingual typography

한글과 라틴 알파벳 또는 한자 등 두 가지 이상의 언어와
문자가 함께 쓰이는 문서의 타이포그래피를 가리킨다. 이때
디자이너는 단일 언어 타이포그래피와는 다른 문제들을
해결해야 하는데, 좁게는 각 언어와 문서에 적절한 활자체를
선택하는 일에서부터 문자 특성이나 관습에 맞게 단락을
조판하고 요소들을 배열하는 일, 넓게는 시각적으로 표현되는
감각이나 의미를 서로 다른 언어에 맞게 '번역'하는 일 등이
그런 과제에 포함된다.

활판이나 사진식자에 비해 디지털 조판에서는 서로 다른 언어
문자를 훨씬 섬세하게 조절할 수 있다. 글자의 형태와 양식,
크기와 굵기 등을 조절해 매끄러운 흐름을 만들 수도, 대비를
줄 수도 있다. 어도비 인디자인 등 조판 소프트웨어에서는
'합성 글꼴'이나 (2008년에 발표된 어도비 CS4부터는) 그렙
기능을 이용해 문자별로 활자체와 속성을 정밀히 지정할 수
있다. 디자이너에 따라서는 기존 폰트 파일을 '해킹'해 합성
폰트를 제작해 쓰기도 한다.

한자가 한글 중심 문자 체계에서 자연스러운 일부였던 과거와
달리, 한글 전용이 실현된 오늘날 다국어 타이포그래피에서는
사용 비중이 더욱 커진 라틴 알파벳을 한글의 배타적인 글자
풍경에 어떻게 조화시키느냐가 더 까다로운 문제가 된다.
최근에는 한글 활자체에 포함된 라틴 알파벳과 숫자 글리프의

품질을 개선하려는 노력이 잇달았다. 2011년부터 발표된 산돌고딕네오 시리즈에 크리스천 슈워츠가 디자인한 가디언 산스(Guardian Sans)를 미세 조정한 글리프가 채용된 것이 한 예다. 한편, 구글과 어도비가 공동 개발해 2014년 오픈소스 폰트로 공개한 본고딕/노토 산스 CJK는 한국 중국 일본에서 쓰이는 서로 다른 한자와 한글, 가나는 물론 각종 특수문자와 기호를 잘 조절된 형태로 수록, 동아시아 3국의 타이포그래피 호환을 더욱 원활하게 했다.

글자와 글자를 맞세우는 미시 범위를 넘어 단락과 페이지 조판으로 확대된 영역에서는, 서로 다른 언어와 문제에 관한 더욱 깊은 이해를 바탕으로 개별 언어의 특성과 관습을 존중하며 전체적인 조화를 꾀하는 시도와 연구가 이어지기도 했다. 한국타이포그라피학회 학술지『글짜씨』11호 다국어 타이포그래피 특집호(2015)에는 최근 학계와 실무에서 거둔 성과 일부가 정리돼 있다.

단국대학교 예술디자인대학　Dankook University
College of
Arts & Design

단국대학교 산하 단과대학. 도예과, 커뮤니케이션디자인과,
공연영화학부, 패션산업디자인과, 무용과로 구성된다.
1987년 설치된 시각디자인학과(1967년 요업공예과로
시작)는 이후 1999년 조형학부로 통합되어 시각디자인
전공으로 바뀌었다가 2004년 독립 학과로 복귀하는 등 몇
차례 변동을 겪은 후 2007년 단국대학교가 서울에서 경기도
용인으로 옮기면서 죽전캠퍼스로 이전했고, 2013년
커뮤니케이션디자인과로 이름을 바꿨다. 전임교수로는
이창욱, 정계문, 정훈동, 최원재, 한백진, 변민주 등이 있다.
서울 캠퍼스에 있던 1990년대 말부터 학생 자치활동이
활발한 편이어서 딩(Ding), T&E, 집현전 등 디자인 동아리가
결성됐고, 2008년 그중 일부가 통합해 타이포그래피 공방
(TW)을 조직했다. 이경수, 조현열, 김장우, 김태헌, 신동혁,
신해옥, 신덕호, 장수영 등이 졸업했고, 이경수와 박연주,
안삼열, 조현열 등이 출강했다.

원색 4도를 쓰지 않고 검정이나 별색 잉크 하나만을 이용하는
인쇄 방법은 비용을 줄일 수 있다는 현실적 이유뿐 아니라
제한된 색도에서 얻을 수 있는 단순 명료한 인상 때문에
사용되기도 한다. 비교적 널리 쓰여 자연스러워 보이는 흑백
인쇄와 달리, 별색 1도로 구현된 디자인은 의식적이고
인공적인 느낌을 자아내는 효과도 있다. 예컨대 신신이
디자인한 전시 도록 『오작동 라이브러리』(서울시립미술관,
2014)에서는 선명한 파랑 단색 인쇄가 효과적으로 쓰였다.

더 북 소사이어티 The Book Society

미디어버스의 구정연과 임경용이 운영하는 서점이자
프로젝트 스페이스. 2009년 소규모 출판과 예술 출판에 관한
행사를 연 것이 촉매가 되어, 이듬해 상수동에서 처음 문을
열었다. 이후 합정동을 거쳐 2013년 10월부터 종로구
통의동에 자리 잡았다. 2015년부터는 정아람이 매니저로
함께 일하고 있다. 책 유통 외에도 강연과 토크 프로그램을
진행하며, 《인생사용법》(문화역서울 284, 2012), 타이포잔치
2013, 《사물학 II—제작자들의 도시》(국립현대미술관,
2015), 《제록스 프로젝트》(백남준아트센터, 2015) 등 전시에
참여했다. 《그래픽 디자인, 2005~2015, 서울》(일민미술관,
2016)에는 그래픽 디자이너 김영나의 스튜디오 겸 프로젝트
협업 플랫폼인 테이블유니온, 김세중과 한주원의 공간 디자인
겸 복합 제작 스튜디오인 COM과 협업으로 진행 중인
프로젝트 〈불완전한 리스트〉를 전시했다.

더치 디자인 Dutch design

네덜란드에서 나온 디자인 또는 네덜란드식 디자인 일반을
뜻하지만, 2000년대 중반 이후 5~6년간 한국 그래픽
디자인계에서는 비꼬는 듯한 유머 감각, 장식 없이 글자만
쓰는 기법, 커다란 산세리프체, 글줄 끊어 쌓기, 엄격한 그리드,
원색이나 단색 또는 제한된 색도 인쇄, 겹쳐 찍기, '미니멀'한
외관, 복잡한 레이어 등이 두드러지는 디자인을 가리키는 말로
통용됐다. 그리고 나열한 술어 일부가 서로 모순되는 데서
짐작할 수 있듯이, 그 용례는 엄밀히 정의되기보다 당시
유행하던 특징을 편리하게 뭉뚱그리는 경향이 있었다.

2005~10년에 한국에서 '더치 디자인'이 그처럼 유행한
이유를 정확히 밝히기는 어렵다. 그러나 일부 계기는 꼽을
수 있다. 2004년 토탈 아이덴티티가 디자인한 현대카드
아이덴티티, 2005년 서울시립대학교에서 열린 카럴
마르턴스와 폴 엘리먼 전시회, 2007년 제로원디자인센터에서
열린 메비스 & 판 되르선 회고전, 이듬해에 역시 제로원에서
열린 베르크플라츠 티포흐라피(WT) 개교 10주년 기념
전시회와 그 전시를 계기로 나온『그래픽』WT 특집호(9호),
슬기와 민이 써낸『불공평하고 불완전한 네덜란드 디자인
여행』(안그라픽스, 2008) 등이 그런 예다. 2009년에는 월간
『디자인』두 호(3, 4월호)에 걸쳐 '한국을 매료시킨 네덜란드
그래픽 디자인' 특집 기사가 연재되기도 했다.

『그래픽』 9호를 편집하고 디자인한 김영나는 기사 본문에서
"왜 최근 네덜란드 그래픽 디자인이 이렇게 유행일까"라는
질문을 던지며, 그 현상이 "전 세계에 흩어져 있는 네덜란드
교수들로부터 시작"됐다고 진단했다. 그러면서, 누구라도
그들을 좋아한다면 "난 네덜란드 그래픽 디자이너"라고 말할
수 있다고 덧붙였다. 같은 질문을 두고 카럴 마르턴스는 "그건
한국인에게 물어야" 한다고 답했는데, 임근준은 단국대학교
학생 동아리 타이포그래피 공방(TW)이 마르턴스의 학교
WT에 대한 "한국식 화답"처럼 보인다고 관찰하면서, 그들의
"'가짜 더치 디자인'은 의도치 않게 새로운 조형의 질서를
구축"했다고 평가한 바 있다*

한국에서 '더치 디자인' 유행은 확산한 속도만큼이나 사그라든
속도 역시 빨랐다. 2011년 스튜디오 둠바르가 (홍익대학교와
공동으로) 도로표지 시스템을 디자인했다는 소식이 발표됐을
때, 네덜란드 디자이너가 한국 공공시설을 디자인했다는
사실에 놀라는 이는 별로 없었다. 그리고 2013년 한국국제
교류재단이 네덜란드 건축, 디자인 전시회《네덜란드에서 온
새로운 메시지》를 주최할 때쯤에는 이미 '새로운'에 방점을
두는 제목이 필요했다.

*임근준 개인 블로그, 2009년 3월 8일. http://chungwoo.egloos.
com/1879604.

덱스터 시니스터 Dexter Sinister

데이비드 라인퍼트와 스튜어트 베일리가 2006년에 결성한
창작 협업체. 아울러, 그들이 뉴욕에 함께 차린 "때맞춤 작업실
겸 때때로 서점"(Just-In-Time Workshop & Occasional
Bookstore)의 이름이기도 하다. 데이비드 라인퍼트는 1993년
미국 노스캐롤라이나 대학교를 졸업하고, 1999년 예일
대학교 미술대학원에서 그래픽 디자인 석사 학위를 받았다.
2000년에는 정해진 구성원 없이 때에 따라 형태가 변하는
그래픽 디자인 협업체 O-R-G를 설립했다. 스튜어트 베일리는
영국 레딩 대학교에서 그래픽 디자인을 공부했고, 2000년
베르크플라츠 티포흐라피를 졸업했다. 2000년 피터 빌라크와
함께 시각 문화예술 잡지 『닷 닷 닷』을 창간했다.

덱스터 시니스터는 본디 2006년 가을 키프로스 섬에서
실험적 임시 미술학교 형태로 열릴 예정이던 매니페스타 6의
인쇄 공방으로 구상됐다. 대량생산과 대량 유통을 전제하는
출판 모델 대신 소량 주문 생산에 기초한 '맞춤형' 모델을
실험하려 했으나, 정치적 이유에서 매니페스타 6이 취소되며
공방 설치가 불가능해지자, 같은 생각을 뉴욕에서 실현하기로
뜻을 모으며 현재와 같은 형태를 띠게 됐다. 이후 장소로서
덱스터 시니스터는 독립 출판 유통뿐 아니라 이따금 예술
행사가 열리는 문화 공간이 됐고, 작가로서 덱스터 시니스터는
출판과 정보 경제를 주로 탐구하는 작업을 해 왔다. 2008년
휘트니 비엔날레와 뉴욕 현대미술관 등에서 열린 전시에

참여했고, 뉴욕의 아티스트 스페이스(2011), 리투아니아 빌뉴스 현대미술센터(2014), 쿤스트페어라인 뮌헨(2015) 등에서 개인전을 열었다. 2007년부터 2010년까지 『돗 돗 돗』을 편집했고, 이후에는 앤지 키퍼와 함께 온라인 도서관 프로젝트 『봉사 도서관』(The Serving Library)을 운영해 왔다.

작고 유연한 활동 공간으로서 지역 서점, 기민하고 효율적인 주문형 출판, 기획–저술–편집–디자인–제작–유통을 하나로 통합하는 출판 개념, 창작과 유통을 공간에 연계하는 특정 장소 출판(site-specific publishing) 등 덱스터 시니스터가 제안하고 실천한 생각들은 2000년대 말 한국에서 일어난 독립 출판 활동에도 직간접적으로 영향을 끼쳤다. 라인퍼트와 베일리는 2006년 서울시립대학교에서 워크숍을 이끌었고, 『봉사 도서관』은 타이포잔치 2013에 전시되기도 했다.

『도미노』　　　　　　　　　　　　　*Domino*

2011년 12월 창간한 부정기 간행물. 현재 7호까지 발행됐다.
주로 SNS, 특히 트위터를 통해 만나 교류한 김형재, 노정태,
박세진, 배민기, 정세현, 함영준이 동인으로 기획하고, 홍은주·
김형재가 디자인하며, 호마다 여러 외부 필자가 참여한다.
트위터는 새로운 기사 소재나 필자를 발굴하고 잡지를
홍보하는 데도 중요한 수단으로 쓰인다. 창간호에서 배민기는
『도미노』가 "넓은 의미의 문화적 이슈"를 다루는 잡지라고
밝히면서도, "태도는 정해져 있지 않으며, 태도를 정하지
않는다는 […] 태도 또한 없는 것으로 보인다"고 말하며
뚜렷한 자기 정의를 회피했다. 호마다 한정 제작되는 기념품은
『도미노』의 특별한 매력이자 해당 호의 느슨한 관심사나
무드를 시사하는 기능도 한다. '대중 OUT' 토트백(3호),
'한국적' 이니셜 'K-'가 새겨진 금속 배지(6호), '페미니스트'
완장(7호) 등이 그런 예다. 일각에서는 '힙스터 잡지'로
불리기도 했다.

2000년대 중반부터 한국에서 확산한 출판 양상이다. '독립
영화'나 '독립 음악' 등과 유사하게, '독립 출판' 또한 기성 출판
유통망에 의존하지 않고 독립적이며 자발적인 원칙에 따라
책을 제작하고 출간하고 유통하는 활동을 다소 막연하게
가리킨다. 그런 활동이 대체로 작은 규모로 이루어진다는
점에서, 때로는 '소규모 출판'이라는 명칭도 쓰인다. 그러나 이
말에서도 '소규모'란 상대적인 개념이라는 점을 상기해 보면,
그 활동의 범위를 명확히 규정하기가 곤란하다는 점을 알 수
있다. 2000년대 들어 기존 출판 시장에서 급속히 증가한 '1인
출판' 역시 행위자가 단독이라는 점뿐 아니라 한 개인이
기술적으로 감당할 수 있는 범위가 커진 현실과도 밀접하게
연관된 출판 형태다. 엄밀히 말해 뜻은 다르지만, 독립
출판에서는 지은이나 제작자 스스로 저작물을 펴내는 경우가
많다는 점에서 '셀프 퍼블리싱'(self-publishing)이라는 말이
유사어로 통용되기도 한다.『그래픽』10호(2009)는 그것을
"경제성에 기초한 분업화된 출판 시스템의 반대편에서
콘텐츠부터 유통까지 출판의 전 과정을 개인 혹은 소그룹
차원에서 해내는" 활동으로 정의했다. 비슷한 맥락에서
"문화의 수용자이자 소비자가 스스로 생산자임을 자처하려는
움직임"으로서 '자주 출판'이란 말도 언급된다* 그래픽

*홍철기, 「자주출판과 자가생산의 미학과 정치학」,『작지만 "말 많은"
자주출판 연구집』(다원예술매개공간, 2009).

디자이너의 관점에서는, 기존 출판계에서 디자이너가 내용 생산에 개입하기보다 대체로 제작 과정 일부에 국한된 역할만 맡았다는 점과 비교할 때, 특히나 흥미로운 현상이었을 것이다.

2008년 가가린과 아트선재센터 더 북스, 2009년 유어마인드와 언리미티드 에디션, 2010년 더 북 소사이어티 등이 등장하면서 독립 출판 / 셀프 퍼블리싱 / 소규모 출판을 위한 행사와 거점도 늘어났다. 연관된 출판 활동 역시 점차 활발해졌으며, 2010년대에는 주류 언론에서도 주목할 만한 문화 현상으로 인정받게 됐다. 이를 반영하듯, 2015년 2월 국립중앙도서관에서는 이런 움직임을 망라한 전시회《도서관 독립출판 열람실》이 열렸다.

『돗 돗 돗』 *Dot Dot Dot*

그래픽 디자이너 스튜어트 베일리와 피터 빌라크가 2000년
창간한 잡지. 대안적 그래픽 디자인 전문지로 출발했으나,
점차 관심 영역을 미술과 음악, 문학 등으로 넓혔고, 기사 형식
역시 에세이와 인터뷰, 소설, 미술 작품 등으로 다양해졌다.
2005~6년 출판 근거지를 네덜란드에서 미국으로 옮기면서
피터 빌라크가 차지하는 비중은 줄었고, 결국 13호
(2007)부터는 베일리와 데이비드 라인퍼트, 즉 덱스터
시니스터가 편집을 맡게 됐다. 이후 여섯 호를 더 내고 2010년
10월에 나온 20호를 끝으로 폐간했다.

『돗 돗 돗』은 여러 분야를 아우르는 절충적 내용, 사실과
허구를 뒤섞는 편집, 리소 인쇄와 윤전 인쇄 등 잡지에 흔히
쓰이지 않는 기술을 과감히 시도하는 창의성, 저술·편집·
디자인·제작을 통합하는 접근법 등으로 당대와 이후 독립
출판에 적지 않은 영향을 끼쳤다. 제네바 현대미술센터
전시장에서 2주간 잡지 제작 전 과정을 공개적으로 진행해
리소 인쇄로 발행한 15호(2008)는 잡지 출판 행위를
퍼포먼스/이벤트로 전환하기도 했다.

초기에는 호에 따라 다양한 활자체와 디자인을 선보였지만,
11호(2006)부터는 라딤 페슈코가 디자인한 전용 활자체를
사용하는 한편 본문 레이아웃도 일정한 형식을 갖추게 됐다.
그러나 스무 호에 걸쳐 『돗 돗 돗』은 화려한 기교를 피하고

단순하면서도 재치 있는—보기에 따라서는 다소 가식적인—
디자인을 꾸준히 유지했다. 평론가 릭 포이너는 그 영향을
이렇게 (비판적으로) 평가했다. "[『돗 돗 돗』을] 숭배하는
디자이너는 [...] 스타일과 정신 면에서 유사한 작품을 내놓곤
했다. 그렇게 의도적으로 엉뚱하고 편하게 입은 듯한 디자인은
아직도 주변에 흔하다."*

한편, 덱스터 시니스터는 『돗 돗 돗』폐간 후 2011년 앤지
키퍼와 함께 온라인 기반 도서관 프로젝트 '봉사 도서관'(The
Serving Library)을 시작했는데, 그와 연관된 부정기 간행물
『봉사 도서관 소식지』(Bulletins of the Serving Library)는
내용과 형식의 여러 면에서 『돗 돗 돗』을 계승한다. 현재까지
열 권이 발행됐다.

*릭 포이너(Rick Poynor), 「프레스 킷」(Press Kit), 『프린트』(Print)
2012년 6월호.

디자인 리서치 스쿨　　　　Design Research School

박해천과 시민문화네트워크 티팟의 조주연이 함께 이끈 교육
과정. 약칭 DRS. 2007~8년 KT&G 상상마당 아카데미에서 1,
2회가 열렸고, 2009년에는 티팟에서 제3회가 진행됐다. 이후
잠시 중단됐던 프로그램은 2011년 서울디자인지원센터에서
되살아났으나, 그다음에는 다시 열리지 않았다. 교과과정은
수강생 10~15명이 참여해 8~12주가량 강의와 세미나,
리서치 작업을 진행하는 방식으로 운영됐다.

프로그램의 근저에는 크게 두 가지 반성이 있었다. 첫째는
디자인 작업을 디자이너의 직관적이고 감각적인 판단에
국한하지 말고 더 넓은 사회 문화 정치 경제 등과 연결해야
한다는 반성이다. 둘째는 유사한 문제의식에서 출발한 디자인
방법론, 즉 마케팅 조사나 사용성 분석, 공식화한 디자인
프로세스에 의존하는 정량적 접근법에 대한 비판이다. DRS는
두 경향을 모두 피하고, 단순히 디자인을 정량화하거나
정당화하는 수단이 아니라 리서치 자체가 디자인이 되는
리서치를 시도했다. 그럼으로써 "디자이너가 다양한 문화
콘텐츠에 시각적 형식을 부여하는 대행자의 기능에 만족하지
않고, 문화의 비평적 해석자로서 제 역할을 스스로 체득하고
감당할 수 있도록 돕는" 데 교육 목표를 두었다.*

*박해천,『디자인 문화 리서치—젊은 디자이너들의 (좌충우돌)
시각문화 탐험기』(시민문화네트워크 티팟, 2010) 기획자 서문.

DRS에는 김동신, 배민기, 원승락, 이경민, 홍은주와 타이포그래피 공방 등이 수강생으로 참여했고, 박해천과 조주연 외에도 강예린, 구정연, 김수기, 김진송, 김형재, 이영준, 임근준 등이 강사로 관여했다. 수강생은 문헌 연구와 수량 자료 수집뿐 아니라 이미지 수집, 구술 녹음, 정보 시각화, 이야기 창작 등 다양한 방법을 이용해 도시와 역사, 기억, 정체성, 정치 경제 등 폭넓은 주제를 탐구했다. 4회에 걸친 DRS 활동은 시민문화네트워크 티팟에서 펴낸 『DRS 01—특별한 도시공부』(2008), 『DRS 02—각양각색 도시탐사』(2009), 『디자인 문화 리서치—젊은 디자이너들의 (좌충우돌) 시각문화 탐험기』(2010), 『DRS 4—도시의 시간』(2012)에 정리돼 있다.

『디자인 읽기』　　　　　　　　*Designers' Reading*

그래픽 디자이너 이지원과 윤여경이 2008년 개설한 인터넷
게시판. 누구나 글을 올리고 토론에 참여할 수 있는 개방성을
원칙으로 운영된다. 두 창설자 외에도 김의래, 김선미, 정기원
등이 운영에 참여했다. 2010년부터 몇몇 필자는 『지콜론』의
'디자인 읽기의 확성기' 칼럼에 기고했고, 2012년에는 김선미,
이지원, 이정혜, 이기준, 윤여경, 강구룡, 김의래, 이우녕의
글을 엮은 단행본 『디자인 확성기』(지콜론북)가 출간됐으며,
2011년에는 팟캐스트 〈디자인 말하기〉를 방영하기 시작했다.
2014년 이지원과 윤여경, 이우녕이 설립한 사설 인터넷 교육
기관 '디자인학교'에 통합됐다.

『디자인플럭스』 *Designflux*

디자인 기획사 얼트씨가 운영하던 웹진. 2006년 9월 오픈하고
『디자인붐』(designboom.com), 『코어77』(core77.com) 등의
디자인 웹진과 제휴해 국외 디자인 소식과 비평, 리뷰 등을
한국어로 전했다. 2011년 11월 종간했다.

라딤 페슈코 Peško, Radim

체코 출신 활자체 디자이너, 그래픽 디자이너. 프라하와
런던에서 그래픽 디자인을 공부하고 2004년 베르크플라츠
티포흐라피를 졸업했다. 2009년 암스테르담에서 디지털 폰트
제조사 RP를 설립했고, 2014년 런던으로 활동 지역을
옮겼다. 재치 있고 시대 흐름에 부응하는 디자인으로
2010년대에 가장 인기 있는 독립 활자체 디자이너에 속하게
됐다. 대표작으로 네오그로테스크 계열 F 그로테스크
(F Grotesk, 2007)와 아지포(Agipo, 2014), 헬베티카와
에어리얼을 합성한 유니언(Union, 2009), 잡지 『돗 돗 돗』
전용 활자체 미팀(Mitim, 2005~10), 카를 나브로와 협업한
리노(Lÿno, 2012), 파울 레너의 푸투라에 익살맞게 호응하는
푸그(Fugue, 2008), 20세기 초 루돌프 폰 라리슈가 디자인한
인쇄물과 책에 영감 받아 만든 라리슈 노이에(Larisch Neue,
2010)와 라리슈 알테(Larisch Alte, 2011) 등이 있다.
한국에서는 김병조와 신동혁이 아지포와 라리슈 등 라딤
페슈코의 활자체를 효과적으로 활용했다. 활자체 외에도
사진책 『격의 없는 만남』(Informal Meetings, 런던: 베드퍼드
프레스, 2010)과 『어떤 부분이건, 어떤 형태건』(Any Part,
Any Form, 런던: 베드퍼드 프레스, 2013)을 펴냈으며,
2012년부터는 토마시 첼리즈나, 아담 마하체크와 함께
브르노 그래픽 디자인 비엔날레를 기획하기도 했다. 2014년
서울시립대학교를 방문해 워크숍을 이끈 바 있다.

프레드 스메이어르스는 텍스트를 만드는 방법을 크게 세
가지로 나눈다. 즉흥적으로 글자를 쓰는 '필기', 기성품 활자를
조합해 만드는 '타이포그래피', 그리고 제한된 수의 글자를
계획적으로 그리는 '레터링'이다.* 한편,『타이포그래피
사전』(안그라픽스, 2012)은 레터링을 "손으로 직접 쓰거나
잘라 붙이는 등 여러 수단을 통해 글자꼴을 디자인하는 일.
의도적으로 글자의 형태를 디자인한다는 점에서 일상의
쓰기와 다르다"라고 정의한다. 그러므로 디자인 기법으로
활용되는 '캘리그래피'는—필기 성격이 강한 전통 서예와
달리—"의도적으로 글자의 형태를 디자인한다"는 측면에서
레터링 성격을 띠지만, 실제로 한국에서 '레터링'은 자와
컴퍼스로 작도하거나 컴퓨터 드로잉 소프트웨어를 이용해
그려 낸 글자로 국한되는 경향이 있다. 2000년대 이후 레트로
그래픽 디자인 경향의 주요 기법에 속하고, 그런 맥락에서
김진평의 레터링 교과서『한글의 글자표현』(미진사, 1983)은
중요한 참고 자료로 재평가된다. 2013년『그래픽』26호는
한글 레터링을 특집으로 보도했고, 이듬해에 프로파간다
출판사는『한글 레터링 자료집 1950~1985』을 펴냈다.

*프레드 스메이어르스(Fred Smeijers),『카운터펀치』(Counterpunch:
Making Type in the Sixteenth Century, Designing Typefaces Now,
런던: 하이픈 프레스, 1996).

과거의 양식이나 유행을 본뜨려는 경향을 말한다. 먼 과거가
아니라 가까운 과거, 즉 기억이—기록을 통해서든 경험을
통해서든—남아 있는 시대를 대상으로 삼으며, 단순한 숭배나
동경이 아니라 아이러니가 뒤섞여 복잡한 태도를 보인다는
점에서 역사 부흥과 구별된다. 2000년대 이후 한국 그래픽
디자인에서 레트로는 뚜렷한 경향으로 자리 잡았다. 특히 젊은
디자이너의 레터링이나 활자체에서 두드러졌는데, 이를
주도한 것은 김기조였다. 붕가붕가레코드 로고(2005),
장기하와 얼굴들 1집 앨범 표지(2009) 등 그의 주요 작품에는
1970~80년대 잡지나 광고, 간판 따위에 등장했을 법한
(기하학적이고 장식적이고 때로는 투박한) 레터링이 쓰였고,
이는 한국식 포스트모더니즘과 복고주의에 관한 논쟁을
불러일으켰다. 활자체 중에서는 장수영의 격동체(2011)나
배달의민족 한나체(2013) 등이 레트로를 표방한 편에
속하고, 김동관의 꼬딕씨(2013)나 김태헌의 공간(2013)은
기하학적 작도법 때문에 복고적 인상을 띠게 된 활자체에
속한다. 이런 활자체가 출현하기 전에는, 암암리에 흘러
들어온 북한 글자체가 손쉬운 레트로 타이포그래피 실현
수단으로 쓰이기도 했다. 한편, 이용제의 바람체(2014)나
안그라픽스 AG 타이포그라피연구소가 진행 중인 최정호
활자체 복원 등도 과거 모델을 바라본다는 점에서는 레트로와
상통하지만, 아이러니를 배제한다는 점에서 전통주의나
역사주의에 더 가깝다.

2011년 7월 문래동에 개장해 2013년 4월까지 운영된 공연장.
음악 공연뿐 아니라 파티나 퍼포먼스, 미술 프로젝트, 전시 등
다양한 행사가 열렸다. 함영준, 박다함, 정세현, 조용훈,
최정훈, 김경모가 함께 운영했으며, 신동혁이 그래픽
아이덴티티를 디자인했다.

로마 퍼블리케이션스 Roma Publications

1998년 네덜란드 아른험에서 그래픽 디자이너 로허르
빌럼스, 미술가 마르크 만더르스와 마르크 나흐트잠이 함께
설립한 미술 전문 출판사. 2004년 암스테르담으로 근거지를
옮겼고, 현재까지 267종의 간행물을 펴냈다. 빌럼스 자신
외에도 한스 흐레먼, 라딤 페슈코, 익스페리멘털 제트셋,
김영나, 덱스터 시니스터, 제임스 랭던, 카럴 마르턴스, 요리스
크리티스, 율리 페이터르스, 폴 엘리먼, 율리아 보른 등 여러
디자이너가 로마 퍼블리케이션스의 책을 디자인하거나
그곳을 통해 책을 펴낸 바 있다. 2016년 5월 국립현대미술관
서울관에서는 더 북 소사이어티 기획으로 로마
퍼블리케이션스 출간 도서와 주요 협업자의 작품을 보여 주는
전시회 《예술가의 문서들―예술, 타이포그래피 그리고
협업》이 열렸다.

로빈 킨로스　　　　　　　　　　Kinross, Robin

저술가, 출판인, 디자이너. 1949년생. 영국 레딩 대학교
타이포그래피·그래픽 커뮤니케이션과 학부와 대학원을
졸업했다. 1980년 하이픈 프레스를 설립했고, 1982년
런던으로 옮겨 『블루프린트』(Blueprint) 기자로 일했으며,
『아이』(Eye), 『인포메이션 디자인 저널 』(Information Design
Journal)등에도 기고했다. 1992년 하이픈 프레스를 통해 저서
『현대 타이포그래피』(Modern Typography)를 출간했고,
이후에는 글쓰기보다 출판에 집중했다. 카럴 마르턴스 작품집
『인쇄물』(Printed Matter, 1996), 요스트 호홀리의 『책
디자인하기』(Designing Books, 1996), 소설가 E. C. 라지에
관한 『신은 아마추어』(God's Amateur, 2009), 마리
노이라트의 글을 바탕으로 엮은 『트랜스포머—아이소타이프
도표를 만드는 원리』(The Transformer: Principles of Making
Isotype Charts, 2009) 등 하이픈 프레스 출간 도서와 오토
노이라트의 『그림 교육에 관한 글 모음』(Gesammelte
bildpädagogische Schriften, 빈: 휠더피힐러템프스키, 1991),
얀 치홀트의 『새로운 타이포그래피』 영어판(The New
Typography, 버클리: 캘리포니아 대학교 출판부, 1995) 등에
글을 썼다. 2002년에는 그간 잡지와 학술지에 기고한 글을
엮어 『맞추지 않은 글』(Unjustified Texts, 런던: 하이픈
프레스)을 펴냈다. 번역된 책으로는 『현대 타이포그래피』
(최성민 옮김, 스펙터 프레스, 2009)와 『트랜스포머』(최슬기
옮김, 작업실유령, 2013)가 있다.

리소 인쇄　　　　　　　　　　　risograph

1980년대 말 일본의 리소카가쿠(理想科學工業) 사가 개발한
디지털 인쇄기에서 유래했다. 겉보기에는 일반 복사기처럼
생겼지만, 작동 원리는 등사나 실크스크린 등 공판인쇄와
유사한 장치다. 결과물도 실크스크린과 비슷한 질감과 색감을
띤다. 또한 공정 특성상 인쇄물에 잉크 얼룩이 묻기도 하고,
여러 색을 찍을 때는 색판이 서로 맞지 않는 일도 생긴다. 주로
학교, 클럽, 정치·사회단체 등에서 저비용 인쇄술로 쓰던
기법이지만, 경제성뿐 아니라 한계와 단점도 특색으로
인정받으면서, 2000년대 들어서는 그래픽 디자인계에서도
쓰이기 시작했다. 특히 지난 10여 년간 서구 독립 출판과 진
(zine) 출판계에서 리소 인쇄는 얼마간 결정적인 요소로 자리
잡았지만, 그 기술을 접하기가 어려웠던 국내에서는 한때
진귀한 기법으로 받아들여지기도 했다. 현재 한국에서는
부산의 그린그림, 서울의 코우너스 등에서 설비를 갖추고
있다.

역사는 그리 길지 않지만 지역이나 언어에 상관없이 비교적
공통되고 뚜렷이 식별되는 포맷과 모티프를 사용하는
매체라는 점에서, 만화는 그래픽 디자이너에게 유익한 자원과
영감을 제공한다. 기본 틀인 사각 프레임부터 말풍선,
과장되고 표현적인 타이포그래피, 정형화된 도상에
이르기까지, 소재는 폭넓다. 예컨대 신동혁은 만화 같은
느낌을 주는 글자체와 사각 프레임을 즐겨 사용했고, 유윤석은
타이포잔치 2013 아이덴티티에서 속도감을 나타내는 만화
도상을 사용한 바 있다. 강문식이 디자인한 페스티벌 봄 2014
포스터, 워크스가 디자인한 과자전 홍보물과 마스코트에서도
만화에서 빌린 듯한 일러스트레이션 양식을 엿볼 수 있다.
2011년 성재혁은 제7회 와우북페스티벌 초대로 한국
타이포그라피학회가 주관한 전시회《만화 타이포그라피》를
기획하고 그 홍보물을 디자인한 바 있다.

공학을 전공한 디자이너 이성균이 2012년에 세운 그래픽
디자인 스튜디오. "보통 디자인 스튜디오"를 표방하며,
디지털 매체와 인쇄 매체 양편에서 모두 활동한다. 2016년
코우너스와 함께《그래픽 디자인, 2005~2015, 서울》
(일민미술관)에 참여했다.

2003년 조민석이 설립한 건축 설계 회사. "대량생산 문화, 과밀화된 도시적 조건, 그리고 새롭게 등장하여 현대성을 규정하는 문화적 틈새들의 맥락 속에서 건축에 관한 비판적 탐구"를 활동 기조로 삼는다.* 주요 작품으로 픽셀 하우스 (경기 헤이리, 2003), 링 돔(이동식 구조물, 2007), 부티크 모나코(서울 서초, 2008), 상하이 엑스포 한국관(2010), 다음 사옥(제주, 2012), 사우스케이프 클럽하우스(남해, 2013), 돔이노(서울 용산, 2014) 등이 있다. 2014년 플라토에서 회고전 《매스스터디스 건축하기 전/후》가 열렸다. 2006년 슬기와 민이 웹사이트를 디자인했고, 이후 여러 프로젝트에서 꾸준히 협력했다. 유윤석 또한 2012년 프라다 서울 에피센터 프로젝트 등에서 매스스터디스와 협업한 바 있다.

*매스스터디스 웹사이트. www.massstudies.com/about/about_KR. html.

메비스 & 판 되르선 Mevis & van Deursen

그래픽 디자인 스튜디오. 아르망 메비스(1963년생)와 린다
판 되르선(1961년생)이 1987년 암스테르담에서 설립했다.
체계적이고 과감하며 때로는 도발적인 접근법으로, 1990년대
이후 네덜란드는 물론 유럽과 미국의 그래픽 디자이너
세대에도 깊은 영향을 끼쳤다. 주요 협력 기관으로 로테르담
보이만스 판 뵈닝언 미술관, 패션 디자이너 픽토르 & 롤프,
암스테르담 시립미술관, 시카고 현대미술관 등이 있다.
1992년부터 2002년까지 10년 연속으로 네덜란드의
아름다운 책 공모전에서 수상했고, 2012년 브르노 그래픽
디자인 비엔날레에서 대상을 받았으며, 2014년 그에 대한
답례로 브르노 비엔날레 특별전 《우리의 예술》(Our Art)을
열었다. 2007년 10월 제로원디자인센터에서 열린 회고전
《아웃 오브 프린트》(Out of Print)는 한국에서 '더치 디자인'
유행을 일으키는 데 일조하기도 했다. 판 되르선은 헤릿
릿펠트 아카데미 그래픽 디자인과 학과장을 역임했고, 현재
예일 대학교 미술대학원에 출강하고 있다. 메비스는
베르크플라츠 티포흐라피 학장으로 재직 중이다.

메타헤이븐 Metahaven

다니엘 판 데르 펠던(1971년생)과 핑카 크뤽(1980년생)이
설립한 디자인·리서치 스튜디오. 판 데르 펠던이 2003~5년
얀 반 에이크 아카데미에서 진행한 '메타 헤이븐 시랜드
아이덴티티 프로젝트'에 뿌리를 둔다. 버려진 해상 요새에
세워진 마이크로네이션 '시랜드 공국'의 국가 아이덴티티를
가상으로 연구하는 작업이었고, 크뤽은 연구원으로 참여했다.
2007년 암스테르담에 스튜디오를 연 메타헤이븐은, 이후
다양한 매체와 프로젝트를 통해 정치와 미학이 교차하는
영역을 탐구해 왔다. 2010년 작품집 겸 연구서 『비기업
아이덴티티』(Uncorporate Identity, 취리히: 라르스 뮐러)를
발표했고, 2011년에는 『위키리크스』(Wikileaks)에
아이덴티티 디자인 프로젝트를 제안해 진행했으며,
2014년에는 전자 음악가 홀리 헌던의 뮤직비디오를
제작했다. 2016년에는 인터넷 프로파간다를 다룬 첫 장편
영화 〈스프롤〉(Sprawl)을 발표하기도 했다.

'메타 헤이븐 시랜드 아이덴티티 프로젝트'는 2005년 『DT』
1호(시지락)에 소개됐고, 『위키리크스』 아이덴티티
프로젝트는 2011 광주디자인비엔날레에 전시된 바 있다.
메타헤이븐은 2016 광주비엔날레 초대 작가로 선정됐다.
판 데르 펠던은 2007~13년 예일 대학교 미술대학원에
출강하며 정진열, 조현열, 강이룬, 석재원, 서희선 등을
가르쳤다.

모다페 Modafe

한국현대무용협회가 주최하는 국제 현대무용제. 1982년
무용가 육완순이 주도한 '현대무용협회향연'으로부터
비롯했다. 1984년 한국현대무용제, 1988년 국제현대무용제
등으로 명칭이 변경됐으며, 모다페라는 이름으로 바꿔 열린
2003년부터는 '모던 댄스'에 편중했던 과거 경향에서 벗어나
예술 장르 간 혼합, 디지털 매체 활용 등 동시대 관점을 적극
수용하며 한국 현대무용 발전에 이바지했다.

김성희가 기획한 2005년 모다페 홍보물은 슬기와 민이
디자인했는데, 이 작업은 그들이 한국에 돌아와 처음 진행한
프로젝트에 속한다. 김형진은 이 작업에 대해 "과감하면서도
기능적으로 보이는 타이포그래피, 개념적으로 적확해 '보이는'
판형과 접지 형식, 레이어 중첩, 저렴하면서도 그 때문에 더욱
'아방'해 보이는 투톤 처리 등" 이후 한동안 "사람들이 그들에
대해 떠올리는 전형적 이미지들이 거의 모두 망라되어"
있었다고 말한 바 있다*

*김형진, 「벼랑 끝에서 게걸음으로 걷기―슬기와 민, 모다페에서
페스티벌 봄으로」, 『D+』 창간호(2009).

2000년 서울에서 결성된 디자인 팀 겸 음악 밴드.
홈페이지에는 "브랜딩, 디자인 및 소프트웨어 개발에 중점을
두고 활동 중인 컨설팅팀"이라고 소개돼 있다* 조태상을
중심으로 조월, 이선주, 이윤이 등이 주요 멤버이지만, 구성은
고정적이지 않고 프로젝트에 따라 달라지곤 한다. 제50회
베니스 비엔날레 한국관, 아트선재센터, 일민미술관,
서울대학교 미술관, 광주비엔날레, 아뜰리에 에르메스,
국립아시아문화전당 등의 디자인을 담당했다. 특히 제5회
광주비엔날레 도록(2004)은 기존 디자인 에이전시의
단정하고 장식적인 타성에서 벗어나 거칠지만 힘 있는
타이포그래피를 보여 줬다. 음악 앨범을 겸한 부정기 간행물
《월간뱀파이어》를 발간하기도 한다.

＊모임 별 웹사이트. http://byul.org/#about/byulorg.

모조지 'simili' (uncoated) paper

코팅이 되지 않은 인쇄용지를 총칭하는 용어. 1878년 일본
메이지 정부가 파리 만국 박람회에 일본식 가죽 종이를 모방한
제품을 출품했고 오스트리아의 한 제지회사가 이를 상품으로
개발했다고 전해지는데, 이 때문에 '모조'(模造)라는 이름이
붙은 것으로 보인다. 한국에서 모조지는 아트지, 스노우지와
함께 가장 저렴하고 가격 대비 인쇄 적성이 우수한 종이로
널리 사용된다. 그러나 '싸구려 종이'라는 인식도 만만치
않아서, 고급 인쇄물에서는 일본산 수입지 반 누보 등 '러프
글로스' 계열에 밀려 사용 빈도가 주는 경향을 보였다. 하지만
최근에는 특유의 익명성이나 평범함을 오히려 매력으로
받아들이는 디자이너도 생겼다.

"어떤 물품의 이름이나 책 제목 따위를 일정한 순서로 적은
것."(표준국어대사전) 언어적, 시각적 자료를 가장 단순하게
조직하는 방법이지만, 항목 간 위상 차이가 없거나 단순하다는
특유의 평면성 덕분에 중립적이고 객관적인 인상을 준다. 또한
대부분의 목록은 선형적 서사 구조를 띠지 않으므로—목록은
처음부터 끝까지 순서대로 읽으라고 있는 것이 아니므로—
다양한 해석을 허락하기도 한다. 슬기와 민은 2010~12년
『한겨레』에 연재한 '리스트 마니아' 칼럼 첫 회에서 (영화감독
장뤼크 고다르의 말을 응용해) "모든 리스트에는 시작과
중간과 끝이 있으나, 반드시 그 순서를 따르지는 않는다"라고
선언한 바 있다. 2012년에는 워크룸과 미디어버스가 엮은
『모든 것에는 목록이 있다』(Everything Has Its Own List,
에이랜드, 2012)가 나왔다.

중구 서애로에 있는 오프셋 전문 인쇄소. 1982년 문을
열었으며, 일본 고모리 리스론 26 기종을 보유하고 있다.
색상이 강한 양질 잉크를 사용해서, 색에 민감한 작품집을
만드는 디자이너들이 선호한다. 신신은 문성인쇄를 두고
"그래픽 디자이너가 다양한 실험을 펼치기에 좋은 곳이다.
통상적인 제작 방식을 거부한 디자인에는 언제나 리스크가
따르기 마련인데 문성인쇄는 그 위험 요소를 끌어안고
디자이너와 함께 고민한다"라고 말한 바 있다* 출판사
사월의눈과 『이안』, 디자이너 박연주, 신신 등이 문성인쇄를
즐겨 찾는다.

*「그 디자이너의 인쇄소는 어디인가?」, 월간 『디자인』 2015년 10월호.

한국에서 세로쓰기는 1990년대를 거치며 거의 사라졌다.
신문 대부분이 마침내 가로쓰기로 돌아선 결과였다. 그러나
문장부호에서 세로쓰기의 흔적은 한글 맞춤법 일부 개정안이
시행된 2015년에야 비로소 공식적으로 사라졌다. 기존
맞춤법에서 세로쓰기용 부호로 별도 규정됐던 고리점(。)과
모점(、)이 제외되면서, 이제 모든 문장부호가 가로쓰기를
전제하게 됐다.

고리점과 모점은 사라졌지만, 한국 중국 일본 등 동아시아
활자에 고유한 문장부호는 여전히 있다. 예컨대 제목에는
여전히 낫표(『 』,「 」)가 널리 쓰인다. 미술품, 영화 등의
제목에는 책과 구별해 화살괄호(《 》,〈 〉)가 쓰이기도 하는데,
2015년 이전에는 명확한 규정이 없어서 부등호(< >)와
혼동되곤 했다. 2015년 개정은 여러 허용 조항을 통해 서구식
문장부호에 다가가는 특징을 보였다. 예컨대 이전까지
줄임표는 가운뎃점 여섯 개가 늘어선 형태(……)만 표준으로
인정받았지만, 이제는 마침표 여섯 개(......)또는 세 개(...)도
허용된다. 기간이나 거리 또는 범위를 나타낼 때 과거에는
물결표(~)만 바른 문장부호였으나, 이제는 서구식으로 줄표
(-)를 써도 된다. 제목에도 낫표 대신 따옴표(" ", ' ')를 쓸 수
있다. 물론 서구식 문장부호에 다가가는 것은 결과에서
관찰되는 점이고, 실제 개정 배경에는 컴퓨터 입력을 쉽게
한다는 목적이 있었다.

문장부호는 시각적 비중은 크지 않아도 전체적인 인상과 의미 전달에 중요한 기능을 하므로, 그래픽 디자이너에게도 관심거리가 된다. 특히 구식 한글 활자체에 포함된 문장부호는 한글의 형태나 획 성질을 무시한 채 정체가 불분명한 서구나 일본 활자에서 몇 세대에 걸쳐 흘러들어온 것이 많아서, 디테일에 민감한 디자이너의 불만을 사곤 했다. 이에 관한 해결책으로, 여러 디자이너는 라틴 알파벳 폰트에서 더 나은 문장부호를 찾아 어도비 인디자인 '합성 글꼴'을 만들어 썼고, 슬기와 민, 신덕호, 워크룸 등 일부는 아예 기존 문장부호를 개량하거나 새로 만들어 쓰기도 했다. 몇몇 학술 연구도 이루어졌다. 이용제는 『글짜씨』 통권 2호(2010)에 논문 「한글에서 문장 부호 '.'과 ','의 문제」를 써냈고, 심우진은 같은 학술지 통권 5호(2011)에 「한글 타이포그라피 환경으로서의 문장부호에 대하여」를, 박재홍은 통권 11호 (2015)에 「각필구결을 이용한 새로운 한글 문장부호」를 발표했다. 2015년 워크룸 프레스는 그간 『글짜씨』에 실렸던 논의를 일부 모아 『마이크로 타이포그래피―문장부호와 숫자』에 담기도 했다. 활자체 제조업계에서도 디자인 개선에 노력을 기울인 결과, 산돌고딕네오(2011)와 산돌명조네오 (2012), 윤고딕 700(2012) 등 최근에 발표된 본문용 활자에는 과거보다 훨씬 세심하게 다듬어진 문장부호가 포함됐다.

문지문화원 사이 Moonji Cultural Institute, Saii

문학과지성사가 2007년 설립한 복합 문화 공간 겸 단체.
다양한 교육 프로그램과 심포지엄 등 행사가 열린다. 문화
영역 간 교류와 실험, 연구 활동을 지원한다. 2008년 구정연,
임경용, 류한길, 이정혜, 현시원, 정순구가 진행한 '독립 출판—
진 메이킹 워크숍'이 열렸고, 2011년에는 『인문예술잡지 F』를
창간했다. 2013년에는 다원 예술 아카이브 '아트폴더'를
설치하고, 웹사이트를 오픈했다. 『인문예술잡지 F』와
아트폴더 웹사이트는 모두 홍은주·김형재가 디자인했다.

2007년 구정연과 임경용이 설립한 출판사. 문화 예술 사업
기획과 출판, 편집도 병행한다. 2010년부터 프로젝트 공간 겸
서점 더 북 소사이어티를 운영해 왔다. 출간 도서로 부정기
간행물 『공공 도큐멘트』(2007~), 하인리히 폰 클라이스트의
『펜테질레아』(2010), 김영글의 『모나미 153 연대기』(2010),
『길종상가 2011』(2012), 『메타유니버스—2000년대 한국
미술의 세대, 지역, 공간, 매체』(2015), 『스스로 조직하기』
(2016) 등이 있다. 2016년에는 유운성, 이한범 등과 함께
'오디오 비주얼 리서치' 잡지 『오큘로』를 창간하기도 했다.
김영나, 정진열, 신신, 워크룸, 신덕호, 김성구, 김홍, 홍은주·
김형재 등 여러 디자이너와 협업한 바 있다.

미디어시티 서울　　　　　　Mediacity Seoul

서울시립미술관이 주최하는 미디어아트 비엔날레. 2000년
'미디어_시티 서울'이라는 명칭으로 개막했고, 현재까지
8회가 열렸다. 송미숙, 이원일, 윤진섭, 박일호, 김선정,
유진상, 박찬경 등이 역대 총감독을 맡았고, 백지숙이 2016년
전시를 감독하고 있다. 슬기와 민은 김선정이 감독한 6회
'트러스트'(2010)의 홍보 인쇄물과 도록을 디자인했고,
정진열은 박찬경이 감독한 제8회 '귀신 간첩 할머니'(2014)의
그래픽 디자인을 맡아 했다. 미디어시티 서울은 행사 주제에
어울리게 혁신적인 웹사이트를 선보이기도 했다. 2010년
웹사이트는 리하르트 페이헌과 박재용이 독자적인
프로젝트로 진행했고, 2014년 웹사이트는 홍은주·김형재가,
2016년 임시 웹사이트는 강이룬이 디자인했다.

민구홍

1985년생. 중앙대학교 문예창작과를 졸업했다. 2011년부터
2016년까지 안그라픽스에서 편집자로 일하며 시인과
디자이너가 함께 만드는 16시 총서(2014~)를 기획했다.
2015년 안그라픽스에서 펴낸 에릭 길의 『타이포그래피에
관한 에세이』(송성재 옮김)는 손수 디자인하기도 했다.
'민구홍 매뉴팩처링'이란 이름으로 타이포잔치 2015와
《/문서들》(/documents, 시청각, 2015) 등 전시에 참여했다.

"문장 내용 중에서 주의가 미쳐야 할 곳이나 중요한 부분을 특별히 드러내 보일 때" 쓰는 부호(표준국어대사전). 원래는 필사본이나 타자기로 작성한 원고에서 주로 쓰였고, 그것을 활자로 조판할 때는 이탤릭이나 볼드 등 본문 일반과 다른 활자체로 대체하는 것이 일반적이었다. 『데스크톱 그래픽 디자인—디자이너가 아닌 사람을 위한 참고서』(Graphic Design on the Desktop: A Guide for the Non-Designer, 1998)에서 지은이는 밑줄을 아마추어 디자이너의 특징으로 깎아내리기도 했다. 그러나 어쩌면 같은 이유에서, 즉 다소 거칠지만 순진하고 생생한 느낌을 자아낼 수 있다는 점에서, 의도적으로 밑줄을 사용하는 디자이너도 있다. 그리고 하이퍼링크 표시로 밑줄이 흔히 쓰이는 웹 문서를 통해 익숙해진 탓인지, 2000년대 이후에는 그런 디자이너의 수가 꾸준히 늘기도 했다. 예컨대 그래픽 디자인의 유행을 진단해 주는 웹사이트 『트렌드 리스트』를 보면, 2016년 4월 현재 밑줄은 전체 33개 유행 기법 가운데 일곱 번째로 많이 쓰인 것으로 나타난다. 한국에서는 슬기와 민, 정진열, 김영나, 신신 등이 모두 밑줄을 즐겨 쓴 디자이너에 속한다. 슬기와 민은 최성민이 옮긴 로빈 킨로스의 현대 타이포그래피 한국어판 (스펙터 프레스, 2009)에서 강조하거나 변별하는 부분뿐 아니라 작품 제목에도 겹낫표(『 』) 대신 밑줄을 사용해 일부 디자이너의 눈살을 찌푸리게 했다.

박경식

그래픽 디자이너, 저술가. 1973년생. 미국 밀워키 인스티튜트 오브 아트 앤드 디자인에서 커뮤니케이션 디자인을 전공하고, 홍익대학교 국제디자인전문대학원(IDAS)에서 디자인 경영으로 석사 학위를 받았다. 타이포그래피 전문지『히읗』 편집장으로 일했고,『글짜씨』등 학술지와 국제타이포그래피 협회(ATypI) 등 학술회의에서 논문을 발표했다.『디자인 디자이너 디자이니스트』(지콜론북, 2014)를 써냈고, '세미콜론 그래픽노블' 시리즈 중『윌슨』(2012)과『브레이크 다운스』(2014)를 번역했다. SADI와 건국대학교에서 타이포그래피와 그래픽 디자인을 가르치며, 스튜디오 '앤엔코' (N&Co.)를 운영하고 있다. 전시회《포스트 텍스트—똥의 운명》(삼원페이퍼갤러리, 2012~13)을 공동 기획했으며, 타이포잔치 2015에서 '도시 언어 유희' 프로젝트를 기획하고 작가로도 참여했다.

박다함

음악가 겸 공연 기획자. 1986년생. 음반사 헬리콥터 레코즈와
공연 기획사 PDH의 대표를 맡고 있다. 두리반 농성을 계기로
만난 음악가들과 함께 자립음악생산조합을 결성하고
전국자립음악가대회 '51+'를 기획했다. 함영준, 정세현 등과
함께 2011년부터 약 2년간 문래동의 공연장 로라이즈를
운영하기도 했다. 그래픽 디자이너 신동혁, 신덕호와 종종
협업한다.

박미나

미술가. 1973년생. 미국 로드 아일랜드 스쿨 오브 디자인
(RISD)을 졸업하고 뉴욕 시립대학교 헌터 칼리지에서
회화를 전공했다. 스스로 '사이비 과학'이라고 부르는 연구
조사 활동을 통해 정보를 수집, 재구성하는 과정을 이미지로
담곤 한다. 국제갤러리(2010, 2013), 두산갤러리(서울과
뉴욕, 2012), 갤러리 엠(2015), 서울시립 북서울미술관
(2016), 시청각(2016) 등에서 개인전을 열었다. Sasa[44]와
함께 아트스펙트럼 2003에 참여하고 쌈지스페이스(2003)와
국제갤러리(2008)에서 2인전을 열었으며, 잭슨 홍과 함께
2인전 《라마라마딩동》(아뜰리에 에르메스, 2009)을 열기도
했다. 최근에 참여한 단체전으로 《카운트다운》(문화역서울
284, 2011), 《한국미술, 대항해 시대를 열다》(부산시립
미술관, 2013), 《스펙트럼—스펙트럼》(플라토, 2014), 《평면
탐구—유닛, 레이어, 노스탤지어》(일민미술관, 2015) 등이
있다. Sasa[44], 최슬기, 최성민과 함께 "건강과 행복에
이바지하는 응용미술 집단" SMSM을 결성해 활동하기도
한다. 작품집으로 『박미나 1995~2005』(스펙터 프레스,
2006), 『역순으로 보는 딩벳 회화 외』(MeeNa Park: Dingbat
Paintings and Other Works in Counter-Chronological Order,
국제갤러리, 2008), 『BCGKMRY』(스펙터 프레스, 2010),
『박미나—드로잉 A–Z』(스펙터 프레스, 2012) 등이 있다.
이들 책을 비롯해 박미나의 거의 모든 전시 홍보물은 슬기와
민이 디자인했다. 2016년 경희대학교 미술대학 교수로
임용됐다.

박시영

그래픽 디자이너. 1977년생. 영화 포스터 전문 스튜디오
'빛나는' 대표. 성공회대학교에서 사회학을 전공했고,
디자인은 실무를 통해 익혔다. 시네마테크 서울아트시네마의
전신인 문화학교 서울에 다니면서 영화에 입문했고, 2006년
류승완 감독의 〈짝패〉로 영화 포스터 디자인을 시작했다. 이후
〈추격자〉(2008), 〈하녀〉(2010), 〈고지전〉(2011), 〈광해〉
(2012), 〈건축학개론〉(2012) 등을 통해 프로파간다의
최지웅과 함께 한국을 대표하는 영화 포스터 디자이너로
성장했다. 한국 상업 영화가 주 활동 영역이지만, 2014년에는
김태용 감독의 〈거인〉, 2015년에는 미로슬라브
슬라보슈비츠키 감독의 〈트라이브〉와 임흥순 감독의
〈위로공단〉 포스터를 디자인하면서 독립 영화와 예술 영화로
폭을 넓히기도 했다. 〈위로공단〉 포스터에 쓰인 표제 글자는
안삼열이 디자인했다.

박연주

그래픽 디자이너. 1972년생. 홍익대학교 미술대학 시각 디자인과를 졸업하고 I&I에서 근무했다. 2006년 런던 로열 칼리지 오브 아트(RCA)에서 석사 과정을 마치고 돌아와 독자적인 활동을 시작했다. 시각예술, 특히 사진 관련 작업이 널리 알려졌다. 차분하고 섬세하며 내용의 특성을 깊이 이해하고 공감하는 디자인을 특징으로 한다. 이동기, 백승우, 천경우, 정희승 등의 도록과 홍보물을 디자인했고, 사진 전문지 『이안』 7호와 8호 아트 디렉션을 맡았다. 2009년 설립한 출판사 헤적프레스를 통해 미술 출판 활동을 벌이기도 한다. 건국대학교, 경원대학교, 국민대학교, 서울시립대학교, 한국예술종합학교, 홍익대학교 등에 출강하며 여러 젊은 디자이너에게 영향을 끼쳤다.

박우혁

그래픽 디자이너. 홍익대학교 미술대학과 스위스 바젤 디자인
대학교에서 그래픽 디자인과 타이포그래피를 공부했고,
2011년 홍익대학교에서 「구조와 작용의 덩이로 본 한글
타이포그라피 연구」로 박사 학위를 받았다. 진달래와 함께
스튜디오 '타입페이지'를 운영하는 한편, '아카이브 안녕'
프로젝트를 진행하기도 한다. 초기에는 〈시월애〉(2000),
〈파이란〉(2001), 〈죽어도 좋아〉(2002) 등 영화 포스터에
독특한 캘리그래피를 선보여 두각을 나타냈고, 바젤 유학 후
개인전 《다이어리―타이포그라픽 데이즈》(A Diary:
Typographic Days, 갤러리 팩토리, 2004)를 열었다.
2005년에는 안그라픽스를 통해 『스위스 디자인 여행』을
출간했다. 현재 서울과학기술대학교 디자인학과 교수로 재직
중이다.

박해천

디자인 연구자, 기획자, 저술가. 1971년생. KAIST 학부와
석사 과정에서 산업디자인을 공부하고, 영국 미들섹스
대학에서 공간문화연구 석사 학위를 받았다. 홍익대학교
BK21메타디자인 전문인력양성 사업단의 연구 교수를 거쳐
현재 동양대학교 공공디자인학부에 재직 중이다. 2009년
『인터페이스 연대기』(디자인플럭스)를 써냈고, 2011년
자음과모음의 하이브리드 총서 2권 『콘크리트 유토피아』로
시작된 이른바 '콘유 삼부작'은 『아파트 게임』(휴머니스트,
2013)과 『아수라장의 모더니티』(워크룸 프레스, 2015)로
이어졌다. 참고 문헌, 통계, 소설, 기사 등에서 발췌한 내용을
비평적 픽션이라는 독특한 방법론으로 가공해 한국 중산층의
형성과 현대적 시각성의 변형 과정을 추적하고, 이를 통해
일상의 질서와 욕망의 구조를 분석하는 작업이었다. 이런
성과를 인정받아, 2014년 『경향신문』이 뽑은 '뉴 파워
라이터'에 선정되기도 했다.

박해천은 저술뿐 아니라 기획과 편집 작업에도 활발히
참여했다. 임근준, 최성민 등과 함께 디자인 텍스트 / DT
네트워크 편집 동인으로서 『디자인 텍스트』1호(시지락,
1999)와 2호(시지락, 2001), 『DT』1호(시지락, 2005), 2호
(홍디자인, 2008), 3호(작업실유령, 2013)를 기획했고, 2005
광주디자인비엔날레 특별전 도록 『한국의 디자인』(시지락,
2005), 『한국의 디자인 02—시각문화의 내밀한 연대기』

(디플비즈, 2008), 『디자인플럭스 저널 01 ― 암중모색』
(디자인플럭스, 2008)을 기획했다. 2014년에는 윤원화,
현시원과 함께 일민미술관의 인문학박물관 아카이브 전시
《다음 문장을 읽으시오》를 기획했고, 이와 연계된 책 『휴먼
스케일』(워크룸 프레스)을 출간했다.

홍익대학교와 국민대학교를 비롯해 여러 대학에서 강의했고,
2007~11년에는 시민문화네트워크 티팟의 조주연과 함께
디자인 리서치 스쿨(DRS)을 운영했다. 4회에 걸쳐 열린
DRS의 활동은 시민문화네트워크 티팟에서 펴낸 『DRS 01 ―
특별한 도시공부』(2008), 『DRS 02 ― 각양각색 도시탐사』
(2009), 『디자인 문화 리서치 ― 젊은 디자이너들의
(좌충우돌) 시각문화 탐험기』(2010), 『DRS 4 ― 도시의
시간』(2012)에 정리돼 있다. 이후에는 옵티컬 레이스,
소사이어티 오브 아키텍처와 팀을 이뤄 진행한 〈세 도시
이야기〉로 제4회 안양공공예술프로젝트(2014)에 참여했고,
인천 도시 문화 리서치 프로젝트 『확장도시 인천』(인천
문화재단, 2015)을 기획했다. 또한 옵티컬 레이스의 김형재,
박재현과 함께 『확률가족』(마티, 2015)을 기획하기도 했다.

박활성

편집자. 1974년생. 서울대학교 고고미술사학과를 졸업하고
2001년부터 2004년 사이 안그라픽스에서 편집자로 일했다.
2005년 민음사출판그룹 임프린트 세미콜론으로 자리를 옮겨
편집팀장으로 일했으며, 2006년 김형진 이경수와 함께
워크룸을 설립했다. 2002년부터 2004년까지 『디자인 DB』
편집장을 맡았고, 2009년에는 『D+』 창간에 참여, 폐간할
때까지 편집장으로 활동했다. 옮긴 책으로 워크룸 프레스에서
나온 『능동적 도서―얀 치홀트와 새로운 타이포그래피』
(2013), 장문정과 공역한 『디자인과 미술―1945년 이후의
관계와 실천』(2013) 등이 있다. 노민지, 이용제, 심우진 등과
함께 『마이크로 타이포그래피―문장부호와 숫자』(2015)를
써내기도 했다.

반어적 효과를 노리고 원근법을 오남용하는 기법. 원근법이
필요한 곳에서 그것을 무시·회피·왜곡하는 방법, 또는 반대로
불필요한 곳에 원근법을 적용하는 방법 등이 있다. 일반적인
원근법은 깊이를 표현하는 데 쓰이지만, 반어적 원근법은
'깊이'를 표현하는 데 쓰인다. 워크룸이 디자인한『김한용—
광고사진과 소비자의 탄생』(한미사진미술관, 2011) 표지,
강문식의 페스티벌 봄 2014 포스터, 홍은주·김형재의
『영화기술』웹진(2014), 신덕호의『파주통신』(2013) 등에서
사용됐다.

위-아래, 왼쪽-오른쪽, 앞-뒤와 같은 관습적 방향이나 순서를
무시 혹은 교란하는 기법이다. 구체적인 목적이나 기능은
경우에 따라 다르지만, 대체로 자연스러운 접근을
방해함으로써 대상을 '낯설게 보게' 하거나 단순히 주의를
끄는 효과가 있다. 슬기와 민은 모다페 2005 포스터와
《한반도 오감도》(베니스 비엔날레 한국관, 2014) 홍보물에서
같은 정보를 반복해 다른 각도로 배치했고, 『DT』1호(시지락,
2005) 앞표지는 마치 뒤표지처럼 보이게 디자인해 독자와
서점 관리자를 혼란시켰다. 김영나가 디자인한 커먼센터 로고
(2013)는 구별되는 글자체(로만체와 이탤릭체)를 단서 삼아
위아래로 글자를 더듬거리며 읽게 돼 있다.

2008년 10월 경기도 용인에 개관한 미술관. "백남준이 오래
사는 집"을 모토로 한다. AGI 소사이어티가 디자인한 미술관
로고는 백남준이 자신의 54회 생일을 기념해 만든 작품 속
수식을 바탕으로 삼았다. 전시뿐 아니라 출판 활동에도
적극적이며, 슬기와 민, 워크룸, 홍은주·김형재, 정진열,
크리스 로, 유윤석, 신신 등 그래픽 디자이너와 협업했다.

2008년부터 갤러리 팩토리가 발행하고 워크룸이 디자인한
부정기 간행물이자 아티스트 북. 미술가 최승훈·박선민이
함께 진행하다 박선민이 단독으로 아트 디렉터를 맡아
현재까지 여덟 호가 나왔다. 어지간한 책장에는 들어가지 않을
정도로 큰 판형에 이미지와 이미지, 글과 글, 이미지와 글을
병치함으로써 "미묘한 양면성"과 "팽팽한 관계"를 드러내려
한다. 처음에는 미술가와 디자이너가 기획과 구성을
주도했지만, 4호부터는 책임 편집 기획자가 가세해 꾸며졌다.
'번역'을 주제로 김뉘연이 편집한 5호는 여러 번역자가
번역하고 싶었으나 하지 못한 글을 모아 실었는데, 이는 이후
워크룸 프레스가 발행한 문학 총서 '제안들'로 이어졌다.

네덜란드 아른험에 있는 그래픽 디자인 대학원. 약칭 WT.
'타이포그래피 공방'으로 옮길 수 있다. 1998년 카럴
마르턴스와 비허르 비르마가 아른험 미술대학교 부속
기관으로 설립했고, 현재는 2년제 석사 학위 정규 과정을
제공한다. 개교 초기에는 실제로 의뢰인에게 주문받은 과제를
중심으로 운영한다는 원칙을 좇았으나, 현재는 그런 작업과
학생 자신이 기획하는 자기 주도적 연구가 혼합된 내용으로
교과 과정이 구성된다. 그에 따라 초기의 도제식 성격은 이제
상당히 엷어졌고, 대신 이론적 요소와 순수 미술에 가까운
성격이 상대적으로 강해진 상태다. 2016년 현재 교수진은
메비스 & 판 되르선의 아르망 메비스(학장), 익스페리멘털
제트셋의 대니 판 덴 뒹언, 미술가 콘스탄트 될라르트,
영화감독 브레흐처 판 데르 하크 등으로 구성되며, 이론과
논문 담당 교수 맥신 콥사와 폴 엘리먼이 주기적으로 학교를
방문한다.

WT는 2000년대에 전 세계적으로 깊은 영향을 끼친 학교로
꼽히곤 한다. 2005년에는 프랑스 쇼몽 국제 포스터·그래픽
디자인 페스티벌에 학교 전체가 초대됐고, 2008년 서울
제로원디자인센터에서 열린 개교 10주년 기념 전시《스타팅
프롬 제로》(Starting from Zero)와 2009년 간행된『그래픽』
WT 특집호(9호)는 한국에서 '더치 디자인' 유행을 일으키는
데 얼마간 일조하기도 했다. 여러 저명 디자이너가 그곳을

졸업했지만, 그중에서 서울을 방문하거나 한국과 직접 연관된 졸업생은 김영나, 권효정, 이정명, 스튜어트 베일리(덱스터 시니스터, 2006년 방한), 예룬 바렌저(러스트, 2011년과 2016년 방한), 카시아 코르차크(슬라브스 & 타타르스, 2012 광주비엔날레 참여 작가), 카를 나브로(2012~15년 한국 거주), 루이스 뤼티(타이포잔치 2013 참여 작가), 스콧 포닉 (2013년 방한), 라딤 페슈코(2014년 방한), 레일라 트위디-컬런(2014년 방한), 한스 흐레먼(2015년 방한), 요리스 크리티스(타이포잔치 2013 참여 작가, 2015년 방한), 율리 페이터르스(타이포잔치 2013 참여 작가), 아스트리트 제메 (타이포잔치 2013 참여 작가), 잉오 오페르만스(2016년 방한) 등이 있다.

본고딕 / 노토 산스 CJK Source Han Sans / Noto Sans CJK

구글과 어도비가 함께 개발해 2014년 7월 공개한 한중일 통합
오픈소스 글꼴. 한국어, 중국어 번체·간체, 일본어, 라틴어,
그리스어, 키릴 자모를 지원하며 7가지 굵기로 제공된다.
구글에서는 '노토 산스 CJK', 어도비에서는 '본고딕'이라
부른다. 어도비 도쿄 지사의 수석 디자이너인 료코 니시즈카가
전체 디자인을 지휘했고, 한국에서는 산돌커뮤니케이션,
중국에서는 시노타입 테크놀로지, 일본에서는 이와타가
참여했다. 2015년 정보통신기술 기업 스포카는 자체 브랜딩
목적으로 본고딕을 개량한 '스포카 한 산스'를 일반에
공개하기도 했다.

북한 글자체 North Korean letterform

비공식적으로 배포된 북한 글자체가 한국 그래픽 디자인에
나타난 것은 그리 오래 전이 아니며, 실제로 쓰인 일도 잦지는
않다. 현재 통용되는 북한산 폰트는 15종 내외로 추정된다.
2000년대 이후 북한 글자체는 젊은 디자이너 사이에서
얼마간 유행했는데, 그 배경에는 레트로 효과를 간단히 얻을
수 있다는 점, 짓궂은 농담으로 써먹을 수 있다는 점, 투박하고
순진한 인상을 자아낸다는 점 등이 혼재했던 듯하다. 신동혁은
전국자립음악가대회 '51+'(2011) 포스터와 『길종상가 2011』
(미디어버스, 2012)에서 북한 글자체를 기울여 썼는데, 이는
만화에서 흔히 쓰이는 필기체 느낌과 복고적 인상을 동시에
전달했다. 2012년 김강인은 자신이 북한 글자체로 디자인한
포스터를 돌아보면서, 원산지를 고려하지 않은 채 형태만 보고
북한산 폰트를 사용하는 것이 적절한지 물었다* 인쇄된
글자만 놓고 보면 북한산 '고직체'는 언뜻 한국산 '꼬딕씨' 같아
보이는 것이 사실이다. 유지원은 북한 글자체가 "조형적인
측면에서만 보았을 때 투박한 외관이 주는 거친 그래픽적 힘이
강하고 […] '말투'가 세다"라고 파악하면서, 북한 글자체
사용은 "한국어가 어떻게든 더 다양한 표정과 말투로 표현력
있게 시각화되고자 하는" 시도라 설명한 바 있다**

* 김강인, 「북한서체 남용의 기준」, 『디자인 읽기』, 개시일 불명.
www.designerschool.net/readings/426.
** 유지원, 「북한 폰트의 유행」, 『한국일보』 2013년 1월 25일 자.

기존하는 형식이나 형태를 크게 변형하지 않고 새로운 맥락에
가져다 쓰는 기법을 말한다. 그 소재는 특정 시대 그래픽
디자인 또는 타이포그래피 양식일 수도 있고, 장르 또는
매체의 클리셰일 수도 있으며, 다른 디자이너나 미술가가 즐겨
쓰는 기법일 수도 있고, 다른 작품의 전체 또는 일부일 수도
있다. 미술과 디자인에서 빌리기/훔치기 또는 차용/전유
(appropriation)에는 오랜 역사가 있고, 그만큼 의도나 효과도
다양하다. 특정 시대나 문화를 떠올려 줄 수도 있고, 기존
형태에 잠재하는 가치를 조명할 수도 있으며, 특정 장르나
매체와 연관된 의미망을 활성화할 수도 있고, 특정한 인물이나
작품 또는 전통에 존경을 표할 수도, 모욕을 가할 수도 있다.
여기서 공통 전제는 만드는 이와 보는 이가 공유하는 지식과
기억을 건드려야 한다는 점, 그리고 특정 형식이나 형태에 진
빚을 드러내야 한다는 점이다. (그 점을 의도적으로 숨기면
표절이나 모작에 가까워진다.) 예컨대 워크룸이 디자인한
《유토피아》(금호미술관, 2008) 포스터는 전시 주제인
바우하우스에서 타이포그래피를 빌려/훔쳐 썼고, 신동혁이
디자인한 전국자립음악가대회 '51+'(2011) 포스터는
우라사와 나오키의 만화 『20세기 소년』에서 발췌한 이미지를
사용했다. 김기조가 캐논 코리아 컨슈머 이미징과 협업으로
디자인한 활자체 EOS M(2012)은 캐논 영어 로고의 형태를
한글로 '번안'한 작품이다.

사무소 Samuso

큐레이터 김선정이 2005년 설립한 미술 기획사. 제51회
베니스 비엔날레 한국관 전시를 시작으로 《플랫폼 서울》
(2006~10), 《리얼 DMZ 프로젝트》(2012~) 등 대규모
전시회와 이주요, 임민욱, 오인환, 함경아, 배영환, 양혜규,
김범, 박이소, 백승우, 김홍석 등의 개인전을 기획했다. 사실상
아트선재센터의 전시 기획을 전담하고 있으며, 현실문화,
워크룸 프레스 등과 공동 출판 활동도 벌였다. 김성렬,
슬기와 민, 신신, 정진열, 워크룸 등 여러 그래픽 디자이너와
협업한 바 있다.

사물 같은 글자 / 글자 같은 사물 things shaped like letters and vice versa

상형문자를 제외하면, 모든 문자는 시각적 형태와 그것이 가리키는 대상 사이에 직접적, 자연적 관계가 없다는 점에서 추상적이고 임의적인 기호 체계다. 더욱이 한글이나 라틴 알파벳 같은 표음문자는 글자 형태에서 뜻을 읽을 수도 없다. 이런 추상성과 임의성에 만족하지 못한 탓인지, 글자 형태에서 사물을 찾거나 반대로 사물에서 글자 형태를 찾으려는 시도는 예로부터 꾸준히 일어난 듯하다. 아무튼 그래픽 디자인에서 그 같은 시도는 적지 않았다. 폴 엘리먼은 길에서 주운 물체의 형태를 바탕으로 글자체를 만들었고, 슬기와 민은 그 글자체를 이용해 제2회 안양공공예술프로젝트(2007) 아이덴티티를 디자인했다. 이재민이 비닐판 형태를 이용해 만든 서울레코드 페어 아이덴티티(2011)나 소금이 흩어지는 형상으로 제목을 쓴《소금꽃이 핀다》(국립민속박물관, 2011) 포스터도 비슷한 예다.

디자인 저술가 전가경과 디자이너 정재완이 2012년 대구에서
설립한 사진예술 전문 출판사. 2013년 강태영 작품집
『사이에서』를 첫 책으로 출간했으며, 이후 손승현의 『밝은
그늘』(2013), 신현림의 『사과 여행』(2014), 마생의 글과
올리비에 르그랑의 사진으로 꾸며진 『마생』(2015), 김지연의
『빈방에 서다』(2015) 등을 출간했다.

사진(의 부족)　　　　photography (the short of)

2000년대 중반 이후, 예컨대 『그래픽』 지면에 소개된 그래픽 디자인 작품을 훑어보면 두드러지는 점이 있다. 사진을 사용한 작품이 별로 없다는 사실이다. 의뢰인에게 받아 쓴 사진 (예컨대 전시회 포스터라면 전시 작가의 작품 사진)을 제외하면, 새로운 사진을 촬영해 디자인의 핵심 요소로 삼은 사례는 손에 꼽을 정도로 적다. 이는 몇 가지 이유가 작용한 결과로 보인다. 우선, 소규모 스튜디오에는—대형 디자인 에이전시와 달리—전속 사진가를 고용할 여유도 없고, 그들이 주로 맡아 하는 프로젝트의 예산 역시 사진가와 협업하는 비용을 감당할 수 있을 정도로 넉넉한 경우가 드물다는 점을 꼽을 수 있다. 이런 경제적 요인과 맞물려, 타이포그래피 중심 접근법이 발달하고 환영받았다는 점도 굳이 사진을 사용할 필요를 못 느끼게 한 요인이었을 것이다. 아울러, 전문 그래픽 디자인 작업에 흔히 쓰이던 스톡 라이브러리 사진에 대한 싫증이 확산했다는 점도 지적할 만하다. 김영나가 사진가 아누 바트라와 함께 만든 『그래픽』 24호(2012) 표지, 김기조가 스스로 제작한 도시 모형을 촬영해 사용한 아침의 앨범 《헌치》(Hunch, 붕가붕가레코드, 2010) 표지, 홍은주·김형재가 사진가 김경태와 함께 만든 《아카이브 플랫폼》 (국립현대무용단, 2015) 포스터 등은 흔치 않은 예외에 속한다.

산돌고딕네오　　　　　　　　　Sandoll Gothic Neo

산돌커뮤니케이션에서 출시한 디지털 폰트 세트. 2006년
개발을 시작하고 2011년에 완성했다. 아홉 가지 굵기 폰트로
구성된다. 숫자와 라틴 알파벳에는 크리스천 슈워츠의 가디언
산스(Guardian Sans)를 개량한 글리프가 쓰였다. 한글 글자
폭이 높이의 92퍼센트로 설정돼 비교적 갸름해 보이는 것이
기존 한글 고딕체와 확연하게 다른 점이다. 2012년 맥 OS X와
아이폰 iOS에서 애플 고딕 대신 기본 한글 활자체로 채택돼
저변을 넓혔다. 연관 활자체로 네모틀 글자체 성격을 띠는
산돌고딕네오 2와 3, 획 끝이 둥글게 처리된 산돌고딕네오
라운드 등이 있다.

산돌커뮤니케이션 Sandoll Communications

1984년 석금호가 설립한 폰트 개발 회사. 설립 당시 이름은 산돌타이포그라픽스였다. 독자 개발해 출시한 폰트로는 산돌 60(1987), 제비(1992), 산돌고딕(1995), 산돌명조(1995), 광수(2000), 산돌고딕네오(2011), 산돌명조네오(2012) 등이 있다. 주문 제작한 폰트로는 현대카드 전용 폰트(2004), 윈도 비스타 시스템 폰트인 맑은고딕(2005), 『중앙일보』와 『조선일보』전용 폰트(2007), 네이버 나눔고딕(2008), 삼성전자 전용 폰트(2009), 『한국일보』와 『경향신문』전용 폰트(2012), 현대백화점 전용 폰트(2014) 등이 잘 알려졌다. 산돌고딕네오는 2012년 맥 OS X와 iO에서 애플 고딕 대신 기본 한글 활자체로 채택됐다. 2014년에는 구글, 어도비와 협력해 오픈소스 폰트인 본고딕 / 노토 산스 CJK를 내놓기도 했다.

서울 Seoul

대한민국의 수도이자 최대 도시. 정치, 경제, 문화
중심지이기도 하다. 북한산, 관악산, 도봉산, 청계산 등으로
둘러싸인 분지 지형이며, 가운데로 한강이 가로지르며 남북을
나눈다. 동서 간 거리는 36.78킬로미터, 남북 간 거리는
30.3킬로미터다. 면적은 대한민국 국토의 0.6퍼센트에
불과하지만, 전체 인구의 5분의 1 가량이 거주한다. 1992년
(1천93만여 명) 이래 감소세로 돌아선 서울 인구는 2016년
3월, 1천만 명 아래로 떨어졌다.

서울대학교 미술대학 Seoul National University College of Fine Arts

서울대학교 산하 단과대학. 1946년 미술부와 음악부로
구성된 예술대학으로 설립됐고, 1953년 미술대학으로 학제가
개편됐다. 디자인 계열은 1953년 응용미술과로 출발, 산업
미술과(1981), 산업디자인과(1989)와 디자인학부(1999)를
거쳐 2005년 디자인전공으로 정립됐다. 전통적인 미술 명문
대학으로 여러 유명 미술가와 디자이너를 배출했고, 민철홍과
김교만, 조영제, 양승춘 등 한국 현대 디자인의 기초를 다진
인물들이 교수를 역임했다. 현재 시각디자인 계열 전임
교수로는 백명진, 윤주현, 김수정, 김경선이 있다. 최성민,
임근준, 유지원, 이재민, 김기조 등이 졸업했고, 최성민과
정진열, 이재민, 이용제, 유지원 등이 출강했다.

서울시립미술관 　　　　Seoul Museum of Art

1988년 개관한 시립 미술관. SeMA라는 약칭으로도 불린다.
옛 경희궁 부지에 있다가 2002년 현재 위치인 옛 대법원
자리로 이전했다. 2012년 김홍희 관장이 부임하면서 '포스트
뮤지엄'이라는 비전을 공식 천명했다. 이후 유명 작가의
블록버스터 전시뿐 아니라 《히든 트랙》(2012), 《김구림—
잘 알지도 못하면서》(2013), 《오작동 라이브러리》(2014),
《아프리카 나우》(2014), 《미묘한 삼각관계》(2015), 《피스
마이너스원—무대를 넘어서》(2015), 《서브컬처—성난 젊음》
(2015), 《동아시아 페미니즘—판타시아》(2015), 《서울
바벨》(2016) 등 시의적절한 전시를 통해 공립 미술관에서는
좀처럼 소개되지 않았던 동시대 미술 흐름을 꾸준히 점검했다.
같은 시기에 협력 그래픽 디자이너 범위도 김영나, 홍은주·
김형재, 신신, 진달래 & 박우혁, 오디너리 피플, 햇빛스튜디오
등 젊은 층으로 확대됐다. 2000년 이후 뉴미디어 예술을
주제로 하는 비엔날레 미디어시티 서울을 열기도 했다.

2015년 강현석, 김건호, 정현이 세운 건축 디자인 스튜디오.
강현석은 성균관대학교와 코넬 건축대학원에서 공부하고
헤어초크 & 드 뫼롱의 바젤 사무소에서 일했다. 김건호는
성균관대학교를 졸업하고 디자인캠프 문박에서 일했으며,
이후 코넬 건축대학원과 하버드 디자인대학원을 졸업했다.
정현은 홍익대학교 미술대학에서 가구 디자인을 공부하고
코넬 건축대학원을 졸업했으며, 스스로 운영하는 초타원형
출판사를 통해 저서 『PBT』(2014)를 펴냈다. "내러티브와
텍토닉"에 집중하는 설계회사는 건축 작업 외에도 다른
분야와 교류하며《서울 바벨》(서울시립미술관, 2016),
《그래픽 디자인, 2005~2015, 서울》(일민미술관, 2016) 등
전시에 참여한 바 있다.

성재혁

그래픽 디자이너, 교육자. 1970년생. 국민대학교 조형
대학에서 시각디자인을, 미국 클리블랜드 인스티튜트 오브
아트에서 그래픽 디자인을 전공했고, 캘리포니아 인스티튜트
오브 디 아츠(칼아츠)에서 그래픽 디자인 석사 학위를 받았다.
2004년부터 2006년까지 칼아츠에서 그래픽 디자이너 겸
게스트 크리틱으로 활동했다. 2003년 스튜디오 IMJ를
설립했고, 2006년 한국에 돌아와 개인전 《워크스 메이드 인
발렌시아》(Works Made in Valencia, 갤러리 팩토리, 2007)를
열었다. 그의 작업에서는 체계적이고 정교하며 풍부한 그래픽
제스처와 패턴이 두드러진다. 미디어버스를 통해 아티스트 북
『코드(타입)』[Code(Type)] 시리즈 여섯 권(2008~13)을
펴냈고, 2015년에는 현대백화점 상품권을 새로 디자인하기도
했다. 2006년부터 국민대학교 조형대학 시각디자인학과
교수로 재직 중이다.

2008년 9월. 『그래픽』 8호 '소규모 스튜디오': 사보
　　인터내셔널, 타입페이지(진달래 & 박우혁), 슬기와 민,
　　SW20, IMJ(성재혁), 디자인그룹 낮잠, 스트라이크
　　디자인(김장우), 베가 스튜디오(이정혜), 플래닛,
　　스마일로그(이기섭), 파펑크, 제로퍼제로, 엠브레드,
　　열두폭병풍, 이장섭, IFSE, 김영나, 김자움, 박연주,
　　오프닝 스튜디오, 워크룸, S/O 프로젝트(조현).

2008년 9월. 최성민, 「작업실과 회사 사이─네덜란드의
　　소규모 디자인 스튜디오」, 『디자인플럭스 저널 01』
　　(디자인플럭스).

2008년 10월. 전은경·정선주, 「영국의 소규모 그래픽 디자인
　　스튜디오」, 월간 『디자인』.

2010년 7월. '소규모 디자인 스튜디오의 현실과 이상', KT&G
　　상상마당 열린포럼. 발표/토론: 박해천, 김형진, 이재민.

2010년 12월. 김보섭·강희정, 「소규모 디자인 스튜디오의
　　사례 연구」, 『디자인학연구』 통권 제93호(23권 7호).

2011년 1월. 「국내 소규모 스튜디오의 행보」, 『지콜론』:
　　존스씨협회, 마음 스튜디오, 플러스 X(신명섭),
　　안녕연구소(김태헌), SW20(이충호), 스튜디오 FNT
　　(이재민),

2011년 5월. 『그래픽』 14호 '일과 운영, 영 스튜디오': GT,
　　헤이조(조현열), 존스씨협회, 오디너리 피플, 살롱,
　　스테레오 타입, 타이포그래피 공방(TW).

2011년 7월. 임나리·김태경, 「디자인 스튜디오 독립기」. 월간
『디자인』: 김준현, 마음 스튜디오, 이와신, MYKC,
브루더, 스트라이크 커뮤니케이션즈(김장우), 플랏 엠,
헤이데이 스튜디오, JOH. 이 특집은 2014년 디자인
하우스를 통해 확장된 단행본으로도 출간됐다.

2012년 6월. 'CA 컨퍼런스 23—소규모 디자인 스튜디오로
성공하기'. 발표/토론: 신덕호, 사보 인터내셔널, 서진수.

2014년 3월. 『그래픽』 29호 '뉴 스튜디오': 구엔앰, 김가든,
문구사, 스튜디오 더블-D, SF, 김유정, 김의성, 문상현,
박철희, 유명상, 워크스, 일상의 실천, 스튜디오 플롯,
핀포인트, 윤민구, 이동형, 정영훈, 최환욱, 한주원,
타불라라사.

2015년 5월. 임근준, 「소규모 스튜디오와 그래픽디자인
문법의 메타-미학화」 1·2, 『디자인 정글 매거진』.

2015년 8월. 『그래픽』 34호 'XS—영 스튜디오 컬렉션':
김병조, 홍은주·김형재, 로그, 노웨어오피스, MYKC,
스튜디오 헤르쯔, 오디너리 피플, 기조측면(김기조),
스튜디오 밈, 심규하, 양상미, 용세라, 제로랩, 김성구,
하이파이, 6699프레스, 강동훈, 배민기, 스튜디오 고민,
신덕호, 워크스, 윤민구, 정영훈, 코우너스, 강문식,
김가든, 스튜디오 플롯, SF, 유명상, 일상의 실천, 청춘,
핀포인트, 물질과 비물질, 스튜디오 OYE, 스튜디오 힉,
신신, 플랏, 강주현, 김규호, 앞으로, 양민영, A-G-K,
장수영, 햇빛스튜디오.

소사이어티 오브 아키텍처 Society of Architecture

2010년 강예린과 이치훈을 주축으로 서울에서 설립된 건축 설계 사무소. 약칭 SoA. "도시-건축의 다기한 문화적 맥락을 비판적으로 독해하고 한국사회의 당대성 속에서 보편적으로 작동하는 건축을 지향"한다.* 2015년 국립현대미술관이 주관하는 '젊은 건축가 프로그램'에 초대돼 작품 〈지붕감각〉을 선보였고, 그해 문화체육관광부와 새건축사협의회가 수여하는 '젊은 건축가상'을 받았다. 《파산의 기술》(인천문화재단, 2011), 2011 광주디자인비엔날레, 《인생사용법》(문화역서울 284, 2012), 《셰이프 유어 라이프》(Shape Your Life, MAXXI, 로마, 2012) 등 전시회에 작가로 참여했으며, 타이포잔치 2015 프리비엔날레 프로젝트 '도시문자 탐사단' 일원으로 버스 투어를 이끌기도 했다. 『도서관 산책자』(반비, 2012)를 써냈고, 도시 리서치 프로젝트 『세 도시 이야기』(지앤프레스, 2014)와 『확장도시 인천』(인천문화재단, 2015)을 공저했다.

*SoA 웹사이트. www.societyofarchitecture.com/?page_id=310.

소원영

데이터 시각화 디자이너. 데이터 분석과 이야기 생성을 통한
네트워크 시각화와 보이지 않는 정보 매핑 작업을 전문으로
한다. 국민대학교 조형대학에서 시각디자인을 전공하던
2011년, 염재승 등과 함께 인터넷 크라우드 펀딩 플랫폼
텀블벅을 설립했다. 제4회 안양공공예술프로젝트(2013)와
타이포잔치 2015 웹사이트 디자인, 개발에 참여했다. 현재
MIT 센서블 시티 연구소에서 데이터 시각화 특별 연구원으로
일하고 있다. 학부 졸업 작품으로 제작한 한국 창작자
네트워크 시각화 작업 〈스몰 월드〉(Small World)를
2000년대 중반 이후 그래픽 디자인계에 집중해 개발한
작품으로 《그래픽 디자인, 2005~2015, 서울》(일민미술관,
2016)에 참여했다.

《스몰 패킷》 *Small Packet*

2007년 8월 6일부터 9월 8일까지 논현동의 갤러리 로에서
열린 '진(zine) 페어'. 미디어버스와 류한길의 매뉴얼이 공동
기획했다. 두 차례 공연과 진 제작 워크숍, 토크 등 행사도
진행됐다. '진'으로 대표되는 독립 출판 형식을 전면에 내세운
첫 행사다.

스위스 타이포그래피　　　Swiss typography

1950년대 스위스에서 발흥한 현대주의 타이포그래피를 가리킨다. '국제주의 타이포그래피' 또는 '스위스 스타일'이라 불리기도 한다. 1920~30년대에 러시아와 네덜란드, 독일 등지에서 개발된 구성주의, 더 스테일, 바우하우스 타이포그래피와 얀 치홀트가 정리한 새로운 타이포그래피를 계승했다. 명료성과 객관성을 특히 중시했으며, 비대칭 레이아웃, 엄격한 그리드, 헬베티카(Helvetica)와 유니버스 (Univers)로 대표되는 산세리프 활자체, 본문 왼끝 맞추기, 철저한 장식 배제 등 특징을 보였다. 일러스트레이션이나 드로잉보다 객관적인 사진을 선호했던 것도 또 다른 특징이다. 대표적인 이론가 겸 실천가로는 막스 빌, 에밀 루더, 아르민 호프만, 요제프 뮐러 브로크만 등이 있다. 루더가 장기간 (1942~67) 타이포그래피 담당 교수로 일한 바젤 디자인 대학교는 한동안 스위스 타이포그래피의 '메카'로서 전 세계에서 유학생을 끌어들였다. 1950~60년대 전성기에 스위스 타이포그래피는 서유럽과 북아메리카에서 공식 그래픽 언어로 통용되다시피 했다. 1970년대 이후 정통 스위스 타이포그래피의 권위는 (본고장인 바젤을 포함해) 세계 곳곳에서 도전받았지만, 1990년대 말 서구에서 현대주의에 관한 관심이 다시 일어나면서 2000년대에는 재평가와 재해석이 이어졌다.

한국 출신 디자이너로는 박우혁, 안마노, 최문경, 강주현 등이 바젤 디자인 대학교에서 유학했고, 박우혁은 그곳의 경험을 바탕으로 『스위스 디자인 여행』(안그라픽스, 2005)을 써내기도 했다. 리처드 홀리스가 2006년에 써낸 『스위스 그래픽 디자인』이 한국어로 번역돼 출간됐고(박효신 옮김, 세미콜론, 2007), 에밀 루더의 계승자를 자처하는 헬무트 슈미트는 『타이포그래피 투데이』 한국어판(안상수 옮김, 안그라픽스, 2010)을 냈다. 서울에서 개인전 《멋짓은 태도이다》(웰콤, 2006)를 연 슈미트는 안상수의 초청으로 2000년대 중반 홍익대학교 미술대학에서 강의하며 이경수 등 디자이너에게 영향을 끼쳤다. 한편, 바젤 유학을 마친 강주현은 2014년 타이포그래피 저널 『티포찜머』 (Typozimmer, 독일어로 '활자 방')를 창간했다.

2006년 최성민과 최슬기가 용인에서 설립한 출판사. 2009년
서울로 옮겼다. 회화나 조각 같은 사물로 구현되지 않는 예술
개념을 구현하는 책을 펴낸다는 목적에서 출발했다. 스펙터
프레스를 통해 책을 낸 미술가로는 홍승혜, 박미나, Sasa[44],
이형구, 잭슨 홍, 이득영, 정금형, 남화연, 이재이, 박원주 등이
있다. 특히 매년 Sasa[44]가 펴내는 연차 보고서 시리즈는
작품 기록이 아니라 그 자체로 작품이 되는 아티스트 북을
대표한다. 스펙터 프레스는 더 일반적인 읽을거리도 냈는데,
최성민이 옮긴 노먼 포터의 『디자이너란 무엇인가』(2008)와
로빈 킨로스의 『현대 타이포그래피』(2009), "무대(scene)
에서 튀어나온(ob-) 것들"을 다루는 부정기 간행물 『옵.신』
등이 그런 예에 속한다. 2013년에는 "'현대'가 형성되고
이어지고 변형되고 재현되는 과정, 또는 그 흔적"을 좇는다는
좌우명으로 워크룸 프레스와 공동 임프린트 '작업실유령'을
세우고, 최슬기가 옮긴 마리 노이라트와 로빈 킨로스의 공저
『트랜스포머—아이소타이프 도표를 만드는 원리』를 펴내기도
했다. 이후 작업실유령을 통해 출간된 책으로는 남종신·
손예원·정인교의 『잠재문학실험실』(2013), 『DT』 3호
(2013), 최성민이 옮긴 사이먼 레이놀즈의 『레트로 마니아』
(2014)와 『디자이너란 무엇인가』 개정판(2015) 등이 있다.

최슬기와 최성민의 그래픽 디자인 듀오. 예일 대학교 미술
대학원에서 만나 2002년 무렵부터 공동 작업을 시작했다.
2003~5년 네덜란드 얀 반 에이크 아카데미에서 연구원
생활을 마치고 2005년에 귀국, 모다페 2005 홍보물 디자인을
시작으로 주로 공연예술과 시각예술 영역에서 활동해 왔다.
주요 협력자와 기관으로 미술가 Sasa[44]와 박미나, 공연예술
기획자 김성희, 큐레이터 김성원과 김선정, 건축가 조민석,
삼성미술관 플라토, 얀 반 에이크 아카데미, BMW 구겐하임
연구소, 문학동네, 현실문화 등이 있다. 2006년부터 출판사
스펙터 프레스를 운영하기도 했다.

2006년 갤러리 팩토리에서 열린 첫 단독전으로 그해 문화
예술위원회에서 주관하는 올해의 예술상 미술 부문 상을
받았고, 2008년 김진혜 갤러리에서 두 번째 전시회를 열었다.
최근에 참여한 단체전으로는 《생동하다》(Vitality, 밀라노
트리엔날레 디자인 뮤지엄, 2011), 《순간의 접착》(루프,
2012), 《그래픽 디자인─생산 중》(Graphic Design: Now in
Production, 워커 아트센터, 미니애폴리스, 2011),
《더 브릴리언트 아트 프로젝트》(문화역서울 284, 2013),
《노 마운틴 하이 이너프》(No Mountain High Enough,
시청각, 2013), 《모든 가능한 미래》(All Possible Futures,
소마츠 문화센터, 샌프란시스코, 2014), 《포스터는 어떻게
기능하나》(How Posters Work, 쿠퍼 휴잇 스미스소니언

디자인 뮤지엄, 뉴욕, 2015), 《交, 향―그래픽 심포니아》(국립
현대미술관 서울관, 2015), 《코리아 나우!》(Korea Now!, 장식
미술관, 파리, 2015) 등이 있다. 2014년에는 체코 브르노
그래픽 디자인 비엔날레 특별전 《오프화이트 페이퍼》(Off-
White Paper)를 기획, 제작했고, 2014 에르메스 재단 미술상
후보로 선정됐다. 미술가 Sasa[44], 박미나와 함께 "건강과
행복에 이바지하는 응용미술 집단" SMSM을 결성하기도
했다. 함께 써낸 책으로 『불공평하고 불완전한 네덜란드
디자인 여행』(안그라픽스, 2008)이 있다.

시청각 Audio Video Pavilion

서울 종로구 자하문로에 있는 전시 공간. 1947년에 지어진
근대 한옥을 개조한 공간으로, 운영자는 『워킹 매거진』을
발간하던 큐레이터 현시원과 기자 안인용이다. "눈으로 보고
귀로 듣는 시각문화 안팎의 '현실(Reality)'을 찾아내고
기록하며 만들어" 내려는 의도로 이름을 시청각이라 지었다고
한다* 2013년 11월, 개관전《노 마운틴 하이 이너프》(No
Mountain High Enough)로 문을 열었다. 이후 기획전《홈/
워크》(Home/Work, 2014),《메가스터디》(Megastudy,
2015),《무브 앤 스케일》(Move & Scale, 2015), 이수성
개인전《배철러 파티》(Bachelor Party, 2014), 구동희 개인전
《밤도둑》(2014), Sasa[44] 개인전《가위, 바위, 보》(2016)
등을 열었다. 한편, 개관 때부터 이따금씩 만들어 온 '시청각
문서'는 전시를 기록하거나 보충하는 문서로서 기능이 아닌
작업이나 전시를 성립시키는 매체로 작용하기도 한다.
2015년에는 전시《/문서들》(/documents)을 개최하면서
고나무, 김송요, 김중혁, 김학선, 금정연, 단편선, 듀나, 민구홍,
박솔뫼, 안인용, 우현정, 이로, 제현주, 차재민, 최선, 허영지,
현시원 등이 써낸 '시청각 문서'를 엮어 종이 책 『시청각 도서
II—시청각 문서 1–[80]』을 펴내기도 했다. 홍은주·김형재가
그래픽 디자인을 담당한다.

*시청각 웹사이트. http://audiovisualpavilion.org/information/
avp_information.

신덕호

그래픽 디자이너. 1986년생. 단국대학교 예술디자인대학
시각디자인과 재학 중 신동혁, 신해옥 등과 함께 자치 동아리
타이포그래피 공방(TW)에 참여했고, 졸업 후 현재까지
프리랜서 디자이너로 일하고 있다. 주요 작업으로 《박이소—
개념의 여정》(아트선재센터, 2011) 전시 홍보물,
『파운데이션』(현실문화, 2012)이나 『체르노빌 다크
투어리즘 가이드』(마티, 2015) 등 단행본, 그 스스로 기획에
참여하기도 한 자전거 문화 무크지 『바이시클 프린트』
(프로파간다 출판사, 2013), 『그래픽』27호(2013)와 34호
(2015), 미스터리 전문 격월간지 『미스테리아』(문학동네,
2015~16), 전시회 《도서관 독립출판 열람실》(국립중앙
도서관, 2015)과 《XS—영 스튜디오 컬렉션》(우정국,
2015)의 홍보물과 전시 그래픽 등이 있다.

신동혁

그래픽 디자이너. 1984년생. 단국대학교 예술디자인대학 시각디자인과 재학 중 신해옥, 신덕호 등과 함께 자치 동아리 타이포그래피 공방(TW)을 결성, 활발한 활동을 벌였다. 졸업 후 안그라픽스에서 잠시 근무했고, 이후 프리랜서로 일하면서 자립음악생산조합, 로라이즈, 헬리콥터 레코즈, 길종상가 등 독립적인 문화 단체와 작가를 위한 작업을 꾸준히 진행했다. 2014년 무렵부터 신해옥과 함께 '신신'이라는 이름으로 활동했다. 계원예술대학교, 한경대학교, 서울시립대학교 등에 출강했다.

신신 Shin Shin

신동혁과 신해옥으로 이루어진 그래픽 디자인 듀오.
단국대학교 예술디자인대학 시각디자인과 재학 중 신덕호
등과 함께 자치 동아리 타이포그래피 공방(TW)을 결성,
활발이 활동했다. 졸업 후 각자 직장 생활과 프리랜서
디자이너 생활을 하다가 2014년 무렵부터 정식으로 함께
활동하기 시작했다. 자립음악생산조합, 로라이즈, 헬리콥터
레코즈, 길종상가 등 독립적인 문화 단체와 작가를 위한
작업을 꾸준히 진행했으며, 최근에는 대형 문화 기관이
주관하는 사업에도 참여하기 시작했다.《오작동 라이브러리》
(서울시립미술관, 2014),《사물학 II─제작자들의 도시》
(국립현대미술관, 2015),《제록스 프로젝트》(백남준
아트센터, 2015),《리얼 DMZ 프로젝트》(2012~15),《달의
변주곡》(백남준아트센터, 2014) 등 전시회 관련 그래픽
디자인, 타이포잔치 2015 뉴스레터『A-Z』(미디어버스,
2014~15) 등이 그런 작업에 해당한다.

신해옥

그래픽 디자이너. 1985년생. 단국대학교 예술디자인대학
시각디자인과 재학 중 신동혁, 신덕호 등과 함께 자치 동아리
타이포그래피 공방(TW)을 결성, 활발히 활동했다. 졸업 후
홍디자인에서 근무했고, 2014년 무렵부터 신동혁과 함께
'신신'이라는 이름으로 활동했다.

네트워크에 연결된 이미지가 해당 네트워크에 포착되는
변화를 지연 없이 반영하는 기술은 인터넷 뉴스 채널이나 도로
상황 모니터 등 대상의 상태 변화를 시시각각 보도해야 하는
매체에서 일찍이 활용됐지만, 그래픽 아이덴티티처럼
전통적으로 정적인 성격을 띠는 시스템에도 그런 접근법이
적용된 예가 있다. 2011년 슬기와 민이 디자인한 BMW
구겐하임 연구소 아이덴티티가 좋은 예다. 웹사이트에 접속한
사용자가 '편안한 도시를 만들려면 무엇이 필요할까요?' 같은
질문에 대해 자기 생각을 입력하면, 그 답이 곧바로
'LAB'이라는 로고 안에 표시되는 시스템이었다. 한편,
강이룬이 제4회 안양공공예술프로젝트(2014)를 위해 개발한
아이덴티티 시스템은 또 다른 맥락에서 '실시간'을 구현했다.
그는 안양 파빌리온에 'APAP' 로고를 조형물로 만들어
설치하고, 그것을 비추는 웹캠을 설치했다. 사람들은 그
로고가 시간과 날씨 등에 따라 변하는 모습을 웹사이트에서
실시간으로 확인할 수 있었다.

심우진

그래픽 디자이너, 교육자. 1976년생. 홍익대학교 미술대학
시각디자인과와 무사시노 미술대학을 졸업했다. 정병규
출판디자인과 도다 쓰토무 사무소에서 디자이너로 일했고,
한글타이포그라피학교와 홍익대학교에서 타이포그래피와
편집 디자인을 가르치고 있다. 타이포그래피 전문지『히읗』의
편집위원이자 디자이너이기도 하다. 2011년 자신이 운영하는
출판사 물고기를 통해『찾기 쉬운 인디자인 사전』을 펴낸 이후
꾸준히 개정 증보판(2013, 2015)을 발행하고 있으며, 이외에
『찾아보는 본문 조판 참고서』(물고기, 2015) 등의 저서가
있다.

『싱클레어』 *Sinclair*

김용진(일명 '피터')과 이아립이 2000년에 창간한 독립 문화 잡지. 2000년대 후반에 본격화한 독립 출판 활동을 일찍이 선도한 잡지로 꼽히며, 현재까지 57호가 나와 '최장수 독립 잡지'로 간주되기도 한다. 주로 문화 예술 영역에서 활동하는 창작자들의 글로 꾸며진다.

해마다 디자인과 제작 품질이 우수한 책을 뽑아 시상하고
전시하는 제도를 서구에서 가장 먼저 주창한 이는
얀 치홀트였다. 그의 제안에 따라 1944년 스위스에서 시작된
'아름다운 책' 제도는, 이후 세계 여러 나라로 퍼져 나갔다.
그리고 1963년에는 국가별로 선정된 '아름다운 책'을
라이프치히 도서전에 모두 모아 '세계에서 가장 아름다운
책'을 뽑는 행사가 생겼다. 종이 책 출판이 사양길에
접어들었다고 하는 지금도 중국, 독일, 일본, 네덜란드, 러시아,
스위스, 스페인 등 30개 국가가 해마다 '아름다운 책'을 뽑아
라이프치히 국립도서관에 보낸다. (흥미롭게도 미국 영국
프랑스는 목록에 없다.)

한국에서는 2005년 프랑크푸르트 도서전 주빈국 행사를 위해
'한국의 아름다운 책 100'을 뽑는 행사가 열렸지만, 일회성에
그쳤다. 2012년 무렵에는 한국타이포그라피학회에서
'아름다운 책' 시상 제도를 추진했으나 성과는 거두지 못했다.
2013년 서울국제도서전에서는 《아름다운 책 특별전》이
열렸는데, 공모전이 아니라 업계 인사 20여 명이 추천한 책을
전시하는 형식이었고, 역시 한 회에 그치고 말았다.
2014년에는 정병규를 위시한 몇몇 디자이너가 모여 '한국의
아름다운 책' 선정 추진을 결의, 진행 중이지만 성사 여부는
예측하기 어렵다.

이처럼 대표성 있는 선정 제도를 마련하려는 노력과 별개로, 2011년 7월 서교예술실험센터에서는 미디어버스가 주관한 나름의 《아름다운 책 2010》 전시가 열렸다. 구정연, 김경은, 김형재, 신동혁, 임경용, 전용완, 홍은주가 기획한 이 전시에는 모두 25권의 책이 선정됐다. 전시 그래픽과 웹사이트 디자인은 홍은주·김형재가, 전시 가구 제작은 길종상가가 맡았다.

한편, 2015년 '세계에서 가장 아름다운 책'으로 뽑힌 작품은 타이포잔치 2013 출품작으로 폴 엘리먼이 창작하고 엘리먼과 율리 페이터르스가 공동 디자인한 『무제(9월호)』[Untitled (September Magazine), 암스테르담: 로마 퍼블리케이션스, 2013]였다.

1953년 일본 도쿄에서 창간한 그래픽 디자인 전문지.
세이분도 신코샤 출판사에서 발행하고, 현재는 기요노리
무로가 편집장을 맡고 있다. 화려한 화보와 깊이 있는
특집호로 일본 외 지역에서도 널리 알려졌다. 『아이디어』는
한국 그래픽 디자인에 관해 간헐적인 관심을 보이곤 했다.
155호(1979년 7월)에는 정시화가 쓴 한국 그래픽 디자인
관련 기사가 실렸고, 199호(1986년 11월)에는 서울 아시안
게임과 올림픽에 관한 기사가 실렸으며, 213호(1989년
3월)는 조영제가 디자인한 표지에 덮여 나왔다. 2004년
11월에 발행된 307호는 '한국의 그래픽 디자인'이라는 특집
기사에서 김두섭, 이세영, 민병걸, 김경선, 안병학, 박금준,
박우혁, 이나미, 조현, 정병규, 한재준, 서기흔, 슬기와 민을
소개했고, 안상수를 표지 기사로 다루었다. 2013년 5월에
발행된 358호에는 '사회를 향한 생각과 태도—한국 그래픽
디자이너들의 초상화'라는 기사가 실렸고, 슬기와 민, 김영나,
워크룸, 더 북 소사이어티가 소개됐다. 362호(2014년 1월)와
373호(2016년 4월)에는 타이포잔치에 관한 심층 기사가
실렸고, 373호에는 홍은주·김형재가 만든 『가짜잡지』가
소개됐다. 고토 데쓰야가 기획하고 취재해 365호(2014년
7월)부터 7회에 걸쳐 연재한 동아시아 그래픽 디자인 특집
'옐로 페이지스'(Yellow Pages)는 서울 편에서 김영나를
취재하고 홍은주·김형재, 신신 등을 소개했다. 연재 디자인은
슬기와 민이 맡았다.

아이폰 iPhone

애플이 개발한 스마트폰. 2007년 1월 샌프란시스코에서 열린
맥월드 2007에서 스티브 잡스가 처음 발표했다. 한국에는
2009년 11월 KT가 3GS 기종을 출시하며 처음 소개됐고,
스마트폰의 무덤이라 불리던 한국 휴대전화 시장 구조를
단번에 뒤집었다. 와이파이망을 이용한 무선 데이터 사용이
가능해진 것이나 애플리케이션 사용이 일상화한 것도
아이폰이 가져온 변화로 꼽힌다.

아이폰이 대표하는 모바일 기기의 확산은 한동안 큰 변화 없이
같은 템플릿에 의존했던 한국 웹 디자인에도 작지 않은 충격을
가했다. 모바일 기기를 통해 인터넷에 접속하는 인구가
늘면서, 그 환경에 적합한 디자인, 또는 여러 화면과 플랫폼에
유연하게 적응할 수 있는 '반응형 디자인'(responsive design)
모델이 개발된 점을 꼽을 수 있다. 또한 2012년 아이폰 운영
체제 iOS의 기본 한글 활자체가 (볼드체를 갖춘) 산돌고딕
네오로 바뀐 일은, 한글 웹 타이포그래피가 굴림체와 이미지
파일로 변환된 텍스트에서 마침내 벗어나는 데 얼마간 영향을
끼치기도 했다.

종로구 소격동에 있는 사립 미술관. 구 대우그룹 회장 김우중의 아내 정희자가 설립했고, 김종성이 설계한 건물에서 1998년 개장했다. 1995년 현재 미술관 터에 있던 주택에서 열린 《싹》전을 시작으로 한국 현대미술의 흐름을 이끈 전시를 다수 열었다. 2004년까지는 큐레이터 김선정이 부관장을 맡으며 전시를 기획했고, 2005년부터는 김선정이 설립한 미술 기획사 사무소가 전시 기획을 담당했다. 김성원, 임근준, 김현진, 민병직 등이 큐레이터로 활동했고, 그래픽 디자이너 김두섭, 모임 별, 김성렬, 슬기와 민, 워크룸, 정진열, 신덕호, 신신 등이 전시 홍보물이나 아이덴티티 디자인을 맡은 바 있다. 현재 쓰이는 그래픽 아이덴티티와 웹사이트는 김영나가 디자인했다. 2008년 10월 구정연과 임경용이 참여해 로비 공간에 개장한 미술 전문 서점 '더 북스'는 독립 출판 활동을 자극하는 데 이바지하기도 했다.

삼성미술관 리움에서 격년으로 열리는 전시 프로그램.
국립현대미술관의 '젊은 모색'과 함께 젊은 미술가를 초대하고
지원하는 대표적 전시로 꼽힌다. 2001년과 2003년에 1회와
2회가 열렸지만 3회는 2006년에, 4회는 6년 만인 2012년에
열렸고, 5회와 6회는 2014년과 2016년에 각각 열렸다. 리움
개관 10주년을 맞은 2014년에는 기념 전시회《스펙트럼-
스펙트럼》이 플라토에서 열렸다. 아트스펙트럼 출신 작가
일곱 명과 이들이 각각 추천한 작가가 짝을 지어 진행된
전시로, 길종상가, 박미나, Sasa[44], 슬기와 민 등이
참여했다. 2016년 열리는 6회 전시에는 옵티컬 레이스가 참여
작가로 선정됐다.

아트지 'art' (coated) paper

표면이 매끄럽게 코팅된 인쇄용지. 어원에 관해서는 명확히 밝혀진 바가 없다. 다만 코팅된 인쇄용지 특성상 원색을 구현하는 성질이 뛰어나 미술 작품 인쇄에 자주 쓰였기 때문이라는 추측만 있을 뿐이다.

한국에서 아트지는 모조지, 스노우지와 함께 가장 저렴하고 가격 대비 인쇄 적성이 우수한 종이로 널리 사용된다. 그러나 '싸구려 종이'라는 인식도 만만치 않아서, 고급 인쇄물에서는 일본산 수입지 반 누보 등 러프 글로스 계열에 밀려 사용이 주는 경향을 보였다. 하지만 최근에는 특유의 익명성이나 평범함을 오히려 매력으로 받아들이는 디자이너도 생겼다.

아티스트 북 artist's book

미술가가 독자적인 작품으로 만드는 책. 미술을 주제로 하는 '미술 책'(art book)과는 대개 구별된다. 지난 세기 초 미래주의자와 다다, 초현실주의자 등 전위 미술가들은 독특한 형식의 출판물을 펴냈고, 2차 세계대전 후에는 스위스 미술가 디터 로트, 미국의 에드 루셰이, 플럭서스와 개념주의 관련 작가들이 아티스트 북을 펴냈다. 1960년대 이후 서구의 주요 대도시에는 아티스트 북 전문 서점이 생겨났다. 특히 1976년 뉴욕에서 미술가 칼 안드레와 솔 르윗, 평론가 루시 리퍼드 등이 함께 설립한 비영리 단체 겸 서점 프린티드 매터는 아티스트 북을 꾸준히 후원, 유통했고, 2006년에는 당시 대표 A. A. 브론슨의 주도로 뉴욕 아트 북 페어를 처음 개최하기도 했다. 2013년에는 L. A. 아트 북 페어를 병행하기 시작했다.

한국에서도 김범 같은 미술가가 간헐적으로 아티스트 북을 만들곤 했지만, 2000년대 중반 이후에는 그 출판과 유통이 더 왕성해졌다. 미술가 홍승혜가 2006년에 만든 플립북 『말나무 / 보이지 않는 기하학 / 로베르 필리우』는 슬기와 민의 스펙터 프레스가 펴낸 첫 책이 됐고, 2007년 미술가 Sasa[44]가 역시 스펙터 프레스를 통해 출간한 연차 보고서 시리즈는 현재까지 이어지고 있다. 최근에는 아트스펙트럼 2016에 작가로 참여한 옥인 콜렉티브가 "사라지는 기술" 혹은 "유령 같은 예술"을 다룬 책 『아트 스펙트랄』(워크룸 디자인)을 출간해 전시하기도 했다.

아티스트 북은 독립 출판 또는 소규모 자주 출판에서도 큰 비중을 차지했다. '독립 출판 도서·잡지 시장'을 표방하며 2009년 처음 열린 언리미티드 에디션에서도 전시되는 책의 상당수는 아티스트 북으로 분류할 만한 작품이었다. 2010년에 설립된 더 북 소사이어티는 한국에서 생산된 아티스트 북을 다수 소개하고 유통하는 한편, 스스로 (미디어버스를 통해) 출간하기도 했다.

2010년 12월 19일 자 『경향신문』에는 「독립출판으로 직접 '아티스트북' 작품 내는 미술작가들」이라는 기사가 실렸고, 박화영의 『쿠바』(책빵집, 2010)와 이은우의 『300,000,000 KRW, KOREA, 2010』(홍은주·김형재 디자인, 미디어버스, 2010) 등이 소개됐다. "미술작가들이 독립출판으로 작품 개념의 책을 출간하기 시작한 것은 최근의 일"이라고 관찰한 기자는, 아티스트 북이 "상업적인 기준으로 돌아가는 사회 시스템에 반기를 드는 저항 수단이 되기도 하고, 난해하고 비싼 현대미술에 대해 대중이 갖고 있는 거리감을 좁히는 역할을 하기도 한다"고 진단했다.

안그라픽스 Ahn Graphics

1985년 2월 안상수가 설립한 디자인 회사이자 출판사.
1990년 주식회사로 전환할 당시 발기인은 안상수, 김옥철,
최승현, 금누리, 홍성택, 박영미, 박정수 등 7인이었다. 1993년
현재 대표인 김옥철이 취임했다. 1990년대 디자인 전문회사
시대를 이끌며 활자체에서부터 단행본과 신문, 잡지, 사보,
연차 보고서, 홍보 브로슈어, 그래픽 아이덴티티, 디지털
미디어, 공공 표지와 환경 그래픽 등 거의 모든 영역에서 중요
프로젝트를 수행했다. 2012년에는 활자체 디자인에 집중하는
AG 타이포그라피연구소를 설립하기도 했다.

안그라픽스는 '디자이너 사관학교'로 불릴 만큼 많은
디자이너를 배출한 것으로도 유명하다. 홍성택(1985~94),
이세영(1988~2006), 김두섭(1990~92), 민병걸(1994~97),
김상도(1995~98), 안병학(1996~98), 안삼열(1996~2001),
유윤석(2000~2), 이기준(2000), 김장우(2000~3), 이경수
(2001~6), 문장현(2001~10), 김영나(2001~2), 신명섭
(2003~6), 김형진(2005~6), 신동혁(2010), 안마노(2010~),
노민지(2012~), 노은유(2012~16) 등이 모두 안그라픽스
출신이다.

디자인 출판사로서 안그라픽스는 시대적으로 중요한 책을
다수 펴냈다. 주요 출간 도서로는 『한국전통문양집』 총서
(1986~96), 실험적 문화 예술 잡지 『보고서/보고서』(1988~

2000), 얀 치홀트의 고전을 안상수가 옮긴 『타이포그래픽 디자인』(1991), 『디자인사전』(1994), 본격 평론지를 표방한 『디자인 문화비평』(1999~2002), 『야후 스타일』(2000~2) 등이 있다. 2003년에는 론리플래닛 한국어판 출간을 시작했다. 2014년에는 "과거를 굳이 발판 삼지 않고" 시문학과 타이포그래피를 결합해 보려는 시도로 16시 총서를 출간하기 시작했다. 편집자 민구홍이 기획하고 진행했으며, 2014년 11월부터 현재까지 이로·강문식, 황인찬·김병조, 유희경·신동혁, 한유주·김형진, 김종소리·오디너리 피플, 김경주·김바바, 박상순·유지원, 김뉘연·유윤석, 자끄 드뷔망· 조니 그레이(전용완)가 각각 짝을 이뤄 아홉 권이 출간됐다. "에디터 스스로가 고전적인 역할 분담에서 탈피해 출판의 새로운 플랫폼을 창안할 수 있다는 가능성"을 보여 준 시도로 평가받았다.* 2015년에는 『안그라픽스 30년』 기념 책자를 펴냈다.

* 『아트인컬처』 2015년 12월호. www.artinculture.kr/online/2687.

안삼열

활자체 디자이너, 그래픽 디자이너. 1971년생. 홍익대학교
미술대학에서 시각디자인을 전공하고 1996년부터
2001년까지 안그라픽스에서 근무했다. 이후 커뮤니케이션즈
와우 아트 디렉터를 거쳐, 가야미디어에서 월간《GEO》아트
디렉터로 일했다.《엑티브 와이어―오늘의 한국, 일본 디자인》
(아트선재센터, 2001),《기억하는 거울》(세종문화회관 별관,
2003), 진달래 포스터전《발전》(한전프라자 갤러리, 2004),
《진달래 도큐먼트 02―視集 금강산》(일민미술관, 2006),
《한글 멋짓》(예문갤러리, 2012), 타이포잔치 2013,《交, 향―
그래픽 심포니아》(국립현대미술관 서울관, 2015) 등 전시에
참여했다. 2011년 가로 획과 세로 획의 대비가 강조된
신고전주의풍 활자체 안삼열체를 발표했고, 2013년 도쿄
TDC 애뉴얼 어워즈에서 활자체 디자인상을 받았다. 그 밖에
그가 디자인한 글자체로 타이포잔치 2013에서 발표한
안삼열체 흘림체, 제한된 직선과 곡선 모듈을 바탕으로 구성된
동동체(2013), 글자 중간선 부분이 두껍게 강조돼 귀여운
인상을 주는 기하학적 글자체 우헤헤(2015) 등이 있다.

안상수

그래픽 디자이너, 교육자. 1952년 충주 생. 1970년 홍익
대학교 미술대학 응용미술학과에 입학했고, 졸업 후 금성사
디자인실, 희성산업을 거쳐 1981년 잡지 『꾸밈』, 종합 교양지
『마당』, 1983년 잡지 『멋』의 아트 디렉터로 일했다. 1983년
논문 「신문활자의 가독성 연구」로 '한국 신문상'을 받았고,
월간 『디자인』에서 '올해의 인물'로 뽑혔다. 1985년 2월
안그라픽스를 설립했고, 대표적인 탈네모틀 활자체인
안상수체를 발표했다. 이후 이상체, 미르체, 마노체 등
탈네모틀 활자체를 연이어 발표해 한글 글자체 디자인의
영역을 넓혔다. 1988년 3월에는 미술가 금누리와 함께 홍익
대학교 앞에 한국 최초의 사이버 카페 '일렉트로닉 카페'를
열었는데, 이 공간을 '홍대 앞' 문화와 통신 동호회 문화가
시작된 계기로 보는 시각도 있다. 같은 해에 그와 금누리가
창간한 문화 예술 전문지 『보고서/보고서』(1988~2000)는
파격적인 타이포그래피 실험과 전위주의적 자의식으로 이후
여러 그래픽 디자이너에게 영향을 끼쳤다. 1990년에는 홍익
대학교 미술대학 시각디자인과 교수로 부임했고, 1991년에는
안그라픽스에서 얀 치홀트의 저작 『타이포그래픽 디자인』을
번역해 출간했다. 1995년에는 이상의 시를 타이포그래피
측면에서 분석한 논문으로 한양대학교에서 박사 학위를
받았다. 1997년 국제 그래픽 디자인 협의회(Icograda,
이코그라다) 부회장에 선출됐고, 2000년 서울에서 열린
총회에서 이코그라다 디자인 교육 선언문을 발표했다.

2001년 그가 조직한 타이포그래피 비엔날레 타이포잔치는
1회 이후 중단됐다가 2011년 되살아나 현재까지 4회가
열렸다. 2007년 안상수는 한국과 세계 타이포그래피에
이바지한 공을 인정받아 라이프치히 시가 주관하는
구텐베르크 상을 받기도 했다. 2012년 홍익대학교에서
퇴임한 그는 2013년 대안적인 디자인 교육기관 파주
타이포그라피학교(PaTI)를 설립했다. 2012년 안그라픽스
부설 AG 타이포그라피연구소는 안상수체를 다시 다듬은
'안상수체 2012'를 내놓았다. 이어서 '이상체 2013', '마노체
2014', '미르체 2015'가 뒤따라 나왔다.

경기도 안양시에서 주최하는 대규모 국제 공공예술 프로젝트 전시회. 약칭 APAP. 이영철이 감독해 2005년에 열린 1회 주제는 '역동적 균형'이었고, 김성원이 감독한 2회(2007)는 '전유, 재생, 전환', 박경이 감독한 3회(2010)는 '새 동네, 열린 도시 안에서', 백지숙 감독의 4회(2014)는 '퍼블릭 스토리'를 주제로 삼았다. 주은지가 감독하는 5회는 2016년에 열릴 예정이다. 행사 그래픽 디자인은 박우혁이 참여한 1회를 시작으로 슬기와 민(2회), 정진열과 워크룸(3회), 강이룬 (4회) 등이 담당했다.

안인용

언론인, 저술가, 문화 예술 기획자. 1981년생. 2004년
연합뉴스에서 기자 생활을 시작했고, 2006년 『한겨레』로
자리를 옮겼다. 시사 주간지 『한겨레 21』과 생활 문화 매거진
『ESC』에서 음악, 방송, 트렌드 등 대중문화와 디자인에 관한
기사를 주로 썼다. 2006년에는 현시원, 황사라와 함께 독립
문화 잡지 『워킹 매거진』을 창간했고, 2013년에는 현시원과
함께 미술 공간 시청각을 설립했다.

안종민

그래픽 디자이너. 1991년생. 계원예술대학교를 졸업했다.
2015년 초타원형 출판이 발행한 『PBT』의 별책 부록
『M.M.M』을 디자인했다.

서울에 본사를 둔 인터넷 서점. 정식 명칭은 알라딘
커뮤니케이션이다. 1998년 11월에 설립되고, 이듬해 7월
서비스를 개시했다. 2008년 2월부터는 온라인 중고서점
운영을 시작했으며 2011년에는 종로에 오프라인 중고매장
1호를 냈다. 2009년 12월에는 주요 인터넷 쇼핑몰 중 최초로
액티브 X 폐기를 선언하고, 인터넷 익스플로러뿐 아니라
파이어폭스와 사파리, 구글 크롬 브라우저에서도 작동하는
결제 시스템을 도입했다. 주요 인터넷 서점 중 가장 먼저 독립
잡지 코너를 마련해 소규모 출판 업계와 그래픽 디자이너
사이에서 특히 주목받았고, 도서와 연관된 기념품을
적극적으로 개발하는 '알라딘 굿즈'도 호응을 얻었다. 몇몇
알라딘 도서 상품 기획자는 트위터 등 SNS에서 창작자들과
활발히 교류하기도 한다.

세종대학교를 졸업하고 민음사 미술부에서 일하던 이경민과
이도진(두 사람 다 1986년생)이 2015년 용산구 우사단로에
설립한 그래픽 디자인 스튜디오. 2016년 1월 편집자 김철민과
함께 게이 문화 잡지 『뒤로』(앞으로 프레스)를 창간했다.

얀 치홀트 Tschichold, Jan

독일 출신 타이포그래퍼 겸 그래픽 디자이너. 1902~74.
라이프치히에서 태어나 어려서부터 전통 레터링 교육을
받았으나, 1920년대에 현대주의로 전향했다. 1920년대와
30년대에 그는 현대주의 또는 '새로운 타이포그래피'를 가장
명쾌하게 정리하고 실천한 인물이었다. 1928년에 그가 써낸
『새로운 타이포그래피』(Die neue Typographie)는 현대주의
타이포그래피와 당시 치홀트의 사상을 집약한 저작이다.
1933년 나치의 탄압을 피해 스위스로 망명했고, 비슷한
시기에 현대주의를 버리고 전통주의로 전향했다. 1947~
49년에는 영국에 체류하면서 펭귄 북스의 도서 디자인을
전반적으로 개혁했고, 1967년에는 여러 조판 시스템에서
공용할 수 있는 활자체 사봉(Sabon)을 발표했다. 현대주의와
전통주의를 막론하고 타이포그래피의 역사와 기술, 도서
디자인에 관해 무수히 많은 글을 썼고, 여러 권의 책을 남겼다.

한국에서는 안상수가 1991년 『타이포그래피 디자인』
(Typographische Gestaltung, 바젤: 벤노 슈바베, 1935)
영어판(1967)을 번역해 내면서 본격적으로 소개됐다. (그가
종로 1가의 어떤 서점에서 치홀트를 처음 접한 일화는
유명하다.) 이후 한국에서 치홀트에 관한 관심은 간헐적으로
이어졌다. 2010년에는 송성재가 번역한 『얀 치홀트─
타이포그래피의 거장, 그의 삶과 작품 그리고 유산』(케이스 데
용 외 지음, 비즈앤비즈)이 나왔고, 2013년에는 현대주의

시기의 활동을 평전으로 엮은 크리스토퍼 버크의 『능동적
도서』(박활성 옮김, 워크룸 프레스)가 출간됐다. 2014년에는
안상수가 번역한 『타이포그래픽 디자인』(안그라픽스,
1991)이 안진수의 번역으로 개정돼 『타이포그래픽 디자인』
(안그라픽스)으로 나왔고, 2015년 2월에 발간된 『글짜씨』
10호는 얀 치홀트를 특집 주제로 삼았다.

2009년부터 매년 가을에 열리는 독립 출판 축제 겸 판매 행사.
서점 유어마인드가 주최한다. 제1회는 서교동 두성종이
인더페이퍼 지하 갤러리에서 열렸고, 이후 논현동 플래툰
쿤스트할레에서 2회와 3회, 합정동 무대륙에서 4회와 5회,
이태원 복합 문화 공간 네모(Nemo)에서 6회가 열렸다. '서울
아트북페어'라는 부제를 달고 2015년 일민미술관에서 열린
7회에는 연관 행사로 국내외 창작자들의 포스터를 판매하는
'포스터온리'전이 처음 열리기도 했다. 첫 회에는 스물한 팀이
참가하고 900여 명이 방문해 980권의 책이 팔렸지만, 해마다
규모가 급성장해 7회에는 177팀이 참가하고 '포스터
온리'까지 합쳐 총 1만5천여 명이 방문하는 등 성황을 이뤄
언론의 주목을 받았다. 그래픽 디자인은 박선경(carpo)이
맡고 있다.

2005년 설립된 종합 의류 편집 매장. 한국의 젊은 디자이너 브랜드를 집중적으로 취급한다. 명동과 신사동 가로수길, 홍대 앞, 코엑스 등에 매장이 있으며, 2013년에는 홍콩에도 지점을 열었다. 2010년부터 워크룸(그래픽)과 플랏 엠 (공간)이 디자인 전반을 담당했고, 이재민의 스튜디오 FNT와 슬기와 민이 웹사이트를 디자인한 바 있다. 워크룸과 미디어버스가 엮은 책 『모든 것에는 목록이 있다』(Everything Has Its Own List, 2012)를 펴내기도 했다.

Yale University
 School of Art

미국 코네티컷 주 뉴헤이븐에 있는 예일 대학교 산하 미술
전문 대학원. 그래픽 디자인, 회화/판화, 사진, 조각 등
네 학과로 구성됐다. 1869년에 설립됐고, 그래픽 디자인과는
1951년 앨빈 아이젠먼이 개설했다. 폴 랜드, 브래드베리
톰프슨, 아르민 호프만 등 제2차 세계대전 후 현대주의
디자이너가 다수 강의했지만, 1990년 실라 러브런트 더
브레터빌이 예일 대학교 최초로 여성 정교수에 임용되고
학과장에 취임하면서 완고한 현대주의를 버리고 비평 이론과
페미니즘 같은 외부 영향을 적극적으로 수용하기 시작했다.
(랜드와 호프만은 더 브레터빌의 임용에 항의해 사임했다.)
이후 그래픽 디자인 과정에서 가르친 인물로는 마이클 베이럿,
이르마 봄, 매슈 카터, 폴 엘리먼, 제시카 헬펀드, 카럴
마르턴스, 마이클 록, 수전 셀러스, 메비스 & 판 되르선 등이
있고, 졸업한 한국인으로는 이재원, 김상도, 조현, 최성민,
최슬기, 유윤석, 오경민, 정진열, 최예주, 서희선, 석재원,
강이룬, 강문식 등이 있다. 2010년에는 공간 해밀톤에서
《룩스 에트 베리타스─예일 그래픽 디자인 논문전》(Lux et
Veritas: Yale Graphic Design Thesis Books)이 열렸고,
2012년에는 『그래픽』 22호가 그 학교를 특집으로 다뤘다.
2015년 1월에는 슬기와 민, 12월에는 김영나가 예일에서
강연했다.

오디너리 피플 Ordinary People

홍익대학교 미술대학 시각디자인과를 다니던 강진, 서정민,
안세용, 이재하, 정인지(모두 1984~86년생)가 결성한 그래픽
디자인 스튜디오. 2006년 '포스터 만들어 드립니다'
프로젝트로 본격적인 활동을 시작했고, 2009년 정식으로
스튜디오를 설립했다. 주요 의뢰처로 국립민속박물관,
국립현대미술관, YG 엔터테인먼트, 디자인 매거진『CA』등이
있다. 타이포잔치 2015에 작가로 참여했고, 2015년부터
독자적인 브랜드 '삐뽀레'(Peopolét)를 통해 그래픽을 재료로
한 다양한 매체의 작품과 상품을 개발하고 있다. 2014년 iF
디자인 어워드에서 커뮤니케이션 디자인 부문을 수상했으며,
2015년에는 김종소리와 함께 16시 총서『제이의 시공간』
(안그라픽스)을 펴냈다.

『오아서』 *Oase*

네덜란드의 건축 저널. 1981년에 창간했으며, 1년에 두 번
발행된다. 델프트 공과대학교, 에인트호번 공과대학교, 뢰번
가톨릭 대학교, 헨트 대학교, 하설트 대학교 등과 연계돼
있으나, 편집은 로테르담에 있는 편집국에서 독립적으로
이루어진다. 현재 발행처는 네덜란드 건축협회 출판사다.
처음에는 A4 크기에 특색 없는 디자인으로 만들어졌으나,
1990년 카럴 마르턴스가 디자인을 맡으면서 현재의 판형
(170×240 mm)과 디자인 접근법을 취하게 됐다. 매호
주제에 따라 디자인은 바뀌었지만, 정교한 그리드, 높은 밀도,
창의적인 배열법 모색 등 기본 정신은 꾸준히 이어졌다.
1998년부터는 마르턴스가 설립한 학교 베르크플라츠
티포흐라피의 학생들이 디자인에 참여하기도 했다.
『오아서』는 2005년 서울시립대학교에서 열린 카럴 마르턴스
전시회에서 큰 비중을 차지했고, 2010년 문을 연 더 북
소사이어티에서도 정기적으로 취급하는 상품이 됐다.

그래픽 디자이너 김형재와 건축을 전공하고 부동산을 연구하는 작가 박재현을 중심으로, 2013년 활동을 시작한 창작 집단. (결성 당시에는 그래픽 디자이너 배민기도 함께했다.) 통계 자료나 사료, 등기부 등본 등을 원재료 삼아, 주로 도시에 관한 정보를 조직하고 다양한 형식으로 시각화하는 작업을 한다. 2014년 박해천, 소사이어티 오브 아키텍처와 함께 〈세 도시 이야기〉 프로젝트를 기획하며 안양공공예술프로젝트에 참여했고, 같은 해 아르코 미술관에서 열린 《즐거운 나의 집》 전시에 〈확률가족〉을 설치하며 같은 제목의 단행본(마티, 2015)을 펴냈다. 이후 《혼자 사는 법》(커먼센터, 2015), 《서브컬처—성난 젊음》 (서울시립미술관, 2015), 《아키토피아의 실험》(국립현대 미술관, 2015) 등 전시에 참여했다. 2016년 삼성미술관 리움 아트스펙트럼 초대 작가로 선정됐다. 《그래픽 디자인, 2005~ 2015, 서울》(일민미술관, 2016) 전시회에는 대형 연표 작업 〈33〉으로 참여했다.

단락을 이루는 글줄의 왼쪽 끝은 나란히 맞추고 오른쪽 끝은 흘리는 배열법. (예컨대 이 단락이 왼끝 맞추기로 배열됐다.) 글줄 양끝을 맞추려고 글자 사이나 낱말 사이를 조정할 필요가 없으므로, 모든 요소가 일정한 간격을 띄게 된다. '왼쪽 정렬' 혹은 '오른쪽 흘리기'라고도 한다.

전통적으로 책의 본문에는 글줄 양끝을 모두 맞추는 배열법이 쓰였고, 왼끝 맞추기는 시나 희곡 등 특수한 용도로 제한됐다. 그러나 20세기에는 에릭 길처럼 양끝 맞추기의 인위성과 형식성을 비판하는 디자이너가 나타났고, 점차 확산하던— 양끝 맞추기가 불가능했던—기계식 타자기는 왼끝 맞추기에 대한 거부감을 점차 완화했다. 결국 제2차 세계대전 후, 특히 스위스 타이포그래피에서는 왼끝 맞추기가 현대적인 배열법으로 수용됐다. (왼끝 맞추기를 거의 쓰지 않은 전쟁 이전 현대주의, 예컨대 얀 치홀트의 타이포그래피와 구별되는 특징으로 꼽힌다.) 틀에 끼워 맞추기보다 글의 내용에 따라 글줄 길이가 자연스럽게 정해지는 배열법이라는 점에서, 왼끝 맞추기는 자율성이나 개방성 같은 이념적 색채도 얼마간 띄게 됐다. 노먼 포터는 그 장점을 이렇게 요약했다. "겉모양보다 의미를 중시하는 유일한 배열법. 그러나 겉모양도 좋다."*

*노먼 포터(Norman Potter), 『모형과 구조물』(Models and Constructs, 런던: 하이픈 프레스, 1990).

지금도 일반 도서에서는 양끝 맞추기가 더 많이 쓰이지만, 2000년대 이후 본문에 왼끝 맞추기를 적용한 작업이 눈에 띄게 늘어난 것 또한 사실이다. 예컨대 슬기와 민은 『DT』 1호 (2005)에서부터 『한반도 오감도』(2014)에 이르기까지 거의 모든 작품에서—특별한 이유가 없는 한—왼끝 맞추기를 사용했다. 워크룸 역시 초기작인 『장 뒤뷔페―우클루프 정원』 (국립현대미술관, 2006)에서부터 여러 전시 도록에서 본문 글줄을 왼끝에 맞췄다. 워크룸과 유윤석의 프랙티스가 함께한 월간 『디자인』 편집 디자인 혁신 작업(2012)에서도, 본문은 "글이 더 잘 읽히고 생동감을 갖도록" 왼끝 맞추기로 배열됐다.* 홍은주·김형재는 시청각 웹사이트(2013)를 디자인하면서 한글 낱말을 중간에 끊지 않고 글줄을 나누는 스크립트를 활용, 온라인에서는 보기 드물게 참된 왼끝 맞추기를 실현했다.

* 「월간 『디자인』 편집, 디자인 레노베이션」, 월간 『디자인』 2012년 10월호.

『우물우물』　　　　　　　　　　　　*Umool Umool*

김영나가 창간한 잡지 형식의 창작·협업 플랫폼. 2004년
김영나, 김덕훈, 이재만, 박영훈 등이 작업 과정에서 만들어진
자투리 이미지를 엮어 소량으로 펴내면서 시작됐다.
3권까지는 개인 소장용으로 만들어졌고, 4권부터는 부수를
늘려 알음알음 유통하기 시작했다. 2008년 발행된 8권부터
가장 최근에 나온 10권(2012)까지는 김영나가 유학하고
체류하던 네덜란드에서 발행됐다. 여러 베르크플라츠
티포흐라피 출신 디자이너와 선생 외에도 김정훈, 정진열,
조현열, 이경수, 박연주, Sasa[44], 스펙터 프레스, 워크룸
등이 기고자로 참여했다.

워크룸 / 워크룸 프레스 Workroom /
 Workroom Press

2006년 12월 종로구 창성동에서 시작한 그래픽 디자인
스튜디오 겸 출판사. 안그라픽스 출신 디자이너 이경수와
김형진, 안그라픽스와 민음사출판그룹 세미콜론 출신 편집자
박활성, 사진가 박정훈이 공동 출자해 설립했다. 이후 김아해,
강경탁 디자이너가 거쳐 갔고, 현재 편집자 김뉘연, 디자이너
양으뜸, 전용완, 황석원이 함께 일하고 있다. 2008년 MK2,
갤러리 팩토리, 건축가 서승모와 함께 헌책방 가가린을 열어
2015년까지 운영하기도 했다. 미술관, 박물관, 기획자,
미술가, 저술가와 꾸준히 협업하며 시각 문화 전반과 연관된
작업을 해 왔다. 주요 의뢰처로 금호미술관, 국립현대미술관,
국립극단, 국립중앙박물관, 국립민속박물관, 하이트컬렉션,
에이랜드, 라이프스포츠 등이 있다.

2008년 미술가와 협업해 만드는 '라이카 시리즈'를 펴내기
시작했고, 2011년 베르톨트 브레히트의 『전쟁교본』 출간을
계기로 출판 활동을 본격화해 미술, 디자인, 사진, 인문 사회
관련 도서를 펴냈다. 2014년 문학 총서 '제안들'을 출간해
호평받았고, 이를 계기로 문학 출판으로 영역을 확장한 워크룸
프레스는 같은 해 '사드 전집' 첫 권 『사제와 죽어가는 자의
대화』를 내놓는 한편, 사뮈엘 베케트와 루이페르디낭 셀린의
선집을 펴낼 예정이다. 2013년에는 "'현대'가 형성되고
이어지고 변형되고 재현되는 과정, 또는 그 흔적"을 좇는다는
좌우명으로 스펙터 프레스와 공동 임프린트 '작업실유령'을

세우고,『트랜스포머―아이소타이프 도표를 만드는 원리』
(2013),『잠재문학실험실』(2013),『DT』3호(2013),
『레트로 마니아』(2014),『디자이너란 무엇인가』개정판
(2015) 등을 내기도 했다. '워크룸 브릿지' 공책을 만든 것도
같은 해다.

2009년에는《천송이 꽃을 피우자》(가나아트센터) 전시
도록으로, 2014년에는 '제안들' 총서로 월간『디자인』이
주관하는 코리아 디자인 어워드 그래픽 디자인 부문 상을
받았다. 워크룸이 디자인한 작품은 타이포잔치 2011,
《交, 향―그래픽 심포니아》(국립현대미술관, 2015),《코리아
나우!》(Korea Now!, 장식미술관, 파리, 2015) 등에서 전시된
바 있다. 2014년『GQ』에서 '올해의 출판사'로 꼽히기도 했다.

2012년 국민대학교 조형대학에서 공업디자인을 공부한
이연정과 이하림이 이태원에 설립한 스튜디오 겸 상품 전시
판매 공간. 그래픽 디자인 스튜디오 '워크스 서비스'와 위탁
판매 쇼룸 '워크스'로 나뉜다. 2012년 6월 워크스 쇼룸에서 첫
과자전을 열었고, 이후 점차 규모를 확대해 가며 여섯 차례
행사를 개최했다. 2012년 12월에 열린 제2회 과자전을 함께
준비한 일을 계기로 팀에 합류했던 그래픽 디자이너 박지성은
2014년부터 비정규 협력 멤버로 활동 중이다.

『워킹 매거진』　　　　　　　　*Walking Magazine*

2006년 4월 안인용 황사라 현시원이 함께 창간한 잡지. 7호
(2010년 봄)까지 발간됐다. 2000년대 중후반 독립 출판의
대표적인 사례에 속하며, 남화연, 노재운, 문성식, 주재환,
장기하, 윤리, 오지은과 옥인 콜렉티브 등 다양한 창작자가
참여했다. 안인용은 잡지를 창간한 동기에 관해 "『캐비넷』
(Cabinet)이나 『032c』 같은 해외 잡지를 보는 것을 좋아했고,
좋아하는 것을 직접 해보기로 했다"라고 밝혔다. 잡지
디자인은 대부분 편집진이 직접 했는데, 단 한 번 그래픽
디자이너에게 도움 받았을 때는 "시도는 좋았지만 우리와
맞지 않는 것 같았"으며, "결정적으로 인쇄비가 3배 이상 많이
들었다"고 술회했다*

*안인용, 「2005~2015, 서울, 우리들」, 월간 『디자인』 2016년 5월호.

원승락

그래픽 디자이너. 1978년생. 단국대학교 예술디자인대학에서
시각디자인을 공부했다. 커뮤니티디자인연구소 연구원,『D+』
에디터로 활동했고,《유토피아》(금호미술관, 2008),《우리를
닮은 디자인》(D+ 갤러리, 2009) 등의 전시 그래픽을
디자인했다. 미진사 디자이너, 월간『디자인』아트 디렉터를
거쳐 현재 세종문화회관에서 디자이너로 일하는 한편 개인
스튜디오 '올드타입'을 운영 중이다. 월간『디자인』편집장
전은경과 함께《그래픽 디자인, 2005~2015, 서울》(일민
미술관, 2016)에 작가로 참여했다.

『위키백과』　　　　　　　　　　*Wikipedia*

2001년에 설립된 인터넷 백과사전. 누구나 내용을 편집할 수
있는 위키 방식으로 운영되며, 모든 내용은 무료로 공개된다.
설립 이후 급속도로 성장한 『위키백과』는 2016년 5월 현재
290개 국어로 쓰인 3천900만여 항목이 실려 있다. 영어판
'그래픽 디자이너 목록'에는 '아드리안 프루티거'(Adrian
Frutiger)부터 '주자나 리츠코'(Zuzana Licko)까지 총 126개
페이지가 나열돼 있는데, 실제로는 더 많은 그래픽 디자이너
정보가 수록된 것으로 추정된다. 한국어판에는 안상수와 '광고
천재' 이제석이 등재돼 있지만, 그 밖의 그래픽 디자이너는
찾아보기 어렵다.

소규모 출판물과 독립 잡지, 국외 미술·디자인 도서를
전문으로 취급하는 서점이자 출판사. 2009년 이로와
모모미가 운영하는 온라인 서점 형태로 출발했고, 2010년
마포구 서교동에 오프라인 서점을 열었다. 같은 해에 독립
출판 도서전 언리미티드 에디션을 시작했고, 이후 일곱 차례
성공적인 행사를 치렀다. 펴낸 책으로 사진가 김경태 작품집
『온 더 록스』(On the Rocks, 2013),『이랑 네컷 만화』(2013),
『세밀화집, 허브』(2014), 다양한 분야의 작가 열한 명과 함께
만든『22세기 사어 수집가』(2014), 일본 작가 시미즈
히로유키가 기록한『한국 타워 탐구생활』(2015), 영국
문예지『화이트 리뷰』(The White Review)에 실린 문답을
엮어 만든『예술가의 항해술』(2015),『데미지 오버 타임』
(Damage over Time, 2015), 레진코믹스에 연재된 이자혜의
웹툰을 엮은『미지의 세계』(2015~) 등이 있다.

유윤석

그래픽 디자이너. 1974년생. 홍익대학교 미술대학에서
시각디자인을 전공하고 안그라픽스에서 디자이너로 일했다.
예일 대학교 미술대학원에서 석사 학위를 받았으며,
2006년부터 다국적 스튜디오 베이스의 뉴욕 사무실에
근무하면서 세비야 비엔날레, 광주비엔날레, 개고시언 갤러리,
스탠드, 그린힐 협동조합, 웰슬리 대학교, 뉴욕 어린이 미술관,
세인트루크 오케스트라를 위한 브랜딩 프로젝트에 참여했다.
2011년 귀국해 스튜디오 '프랙티스'(Practice)를 설립하고,
백남준아트센터, 월간 『디자인』, 신문박물관, 광주비엔날레
학술지 『눈』(Noon), 정양모빌리티, 건축 잡지 『도큐멘텀』,
아트선재센터, 국립현대미술관, 국립중앙박물관, 부산영화제
등과 활발히 협업했다. 타이포잔치 2013 '슈퍼텍스트' 그래픽
아이덴티티로 월간 『디자인』이 주관하는 코리아 디자인
어워드 그래픽 디자인 부문 상을 받기도 했다. 현재
프랙티스에는 유지연과 김홍이 디자이너로 함께 일하고 있다.
김뉘연과 함께 16시 총서 『말하는 사람』(안그라픽스,
2015)을 펴냈으며, 『타이포그래피×타입』(디자인하우스,
2016)을 번역했다. 이화여자대학교, 홍익대학교 등에
출강했다.

유지원

그래픽 디자이너, 저술가. 1977년생. 서울대학교 미술
대학에서 시각디자인을 전공하고 2002부터 2004년까지
민음사에서 디자이너로 일했다. 독일국제학술교류처
(DAAD)에서 예술 장학금을 받아 라이프치히 그래픽서적
예술대학교에서 타이포그래피를 공부했다. 유학 중 『D+』에
'유럽의 아름다운 책들'을 연재했으며, 귀국 후 산돌
커뮤니케이션 책임 연구원으로 일하면서 산돌고딕네오
프로젝트에 참여하고 견본집을 편집, 디자인했다. 그 밖에
디자인한 책으로 세스 노터봄의 『산티아고 가는 길』(협조:
조형석, 민음사, 2010), 장 보드리야르의 『사라짐에 대하여』
(민음사, 2012), 셰익스피어 전집(민음사, 2014~) 등이 있고,
시인 박상순과 함께 16시 총서 『이상한 시공간의 광장에 부는
바람』(안그라픽스, 2015)을, 시인이자 극작가 김경주와 함께
『나무 위의 고래』(허밍버드, 2015)를 만들기도 했다.
저술가로서 타이포그래피에 관한 글과 논문을 활발히 써냈고,
헤릿 노르트제이의 『획—글자쓰기에 대해』(안그라픽스,
2014)를 번역했으며, 타이포잔치 2013 공동 큐레이터로
활동하기도 했다. 국민대학교, 서울대학교, 서울시립대학교,
파주타이포그라피학교에서 강의했고, 홍익대학교 BK21 연구
교수로 일했다. 현재 홍익대학교 겸임교수로 타이포그래피를
가르치고 있다.

윤원화

저술가, 번역가. 서울대학교 건축학과와 한국예술종합학교
영상원 영상이론과 예술전문사 과정을 졸업했다. 옮긴 책으로
『디자인을 넘어선 디자인』(공역, 시공사, 2004), 『컨트롤
레벌루션』(현실문화, 2009), 『청취의 과거』(현실문화,
2010), 『광학적 미디어』(현실문화, 2011), 『기록시스템
1800·1900』(문학동네, 2015) 등이 있고, 『DT』, 『한국의
디자인 02—시각문화의 내밀한 연대기』(디플비즈, 2008),
『인문예술잡지 F』, 『도미노』, 『휴먼 스케일』(워크룸 프레스,
2014) 등에 기고했다. 박해천, 현시원과 함께 전시회《다음
문장을 읽으시오》(일민미술관, 2014)를 기획하기도 했다.
2016년 워크룸 프레스에서 첫 저서인『1002번째 밤—
2010년대 서울의 미술들』을 출간할 예정이다.

1987년 설립된 인쇄소. 초반에는 인쇄 제판을 전문으로
했으나 2000년대 초반 인쇄소로 전환했다. 현재 중구 필동에
있다. UV 인쇄를 전문으로 하며, 300 LPI가 넘는 고품질 인쇄
기술을 자랑으로 여긴다. 2005년 이후 대부분의 인쇄물을
으뜸프로세스에서 제작한 슬기와 민은, "전 인쇄 과정을
꼼꼼하게 체크하며 디자이너가 놓친 부분까지 알아서 체크해
주는 것이 최대 장점"이라고 평가했다.* 김영나, 권효정,
진달래 & 박우혁, 홍은주·김형재 등도 협업한 바 있다.

* 「그 디자이너의 인쇄소는 어디인가?」, 월간 『디자인』 2015년 10월호.

이경수

그래픽 디자이너. 1976년생. 단국대학교 예술디자인대학에서
시각디자인을 전공했다. 2001년부터 6년간 안그라픽스에서
디자이너로 일했으며 2006년 김형진 박활성과 함께 워크룸을
설립했다. 2006년 홍익대학교 대학원에서 헬무트 슈미트에게
타이포그래피를 배웠고, 이후 특유의 정교한 타이포그래피를
꾸준히 실천했다. 2016년 갤러리 팩토리에서 개인전《조판
연습―길 잃은 새들》을 열었다. 단국대학교와 한글
타이포그라피학교에서 타이포그래피를 가르쳤다.

2003년 6월 온네트가 개발해 서비스를 시작한 한국의 블로그 서비스. 2006년 SK커뮤니케이션즈로 운영권이 양도됐고, 2013년에는 SK에서 분리돼 줌인터넷에 인수됐다. 여러 이글루스 블로그에서 작성된 글을 주제별로 모아 주는 '이글루스 밸리', 운영진 또는 회원이 추천하는 글을 보여 주는 '이오공감' 등 기능으로 단순한 기술적 플랫폼이 아니라 얼마간은 인터넷 커뮤니티 성격을 띠기도 했다. 네이버 블로그와 비교하면 '전문가'가 많이 활동한다는 소문이 있었는데, 적어도 상당수 그래픽 디자이너가 이글루스 블로그를 사용했던 것은 사실이다. 2010년대 들어 그중 일부는 트위터로 플랫폼을 옮겼다.

이로

저술가 겸 도서 출판 유통 기획자. 2009년 모모미와 함께
소규모 출판물 전문 서점 겸 출판사 유어마인드를 세웠다.
같은 해에 독립 출판 도서전 언리미티드 에디션을 시작했고,
이후 일곱 차례 성공적인 행사를 치렀다. 디자이너 강구룡과
함께『위트 그리고 디자인』(지콜론북, 2013)을 썼고,
강문식과 함께 16시 총서『선명한 유령』(안그라픽스,
2014)을 창작했다. 2014년 책에 관한 에세이집『책등에
베이다』(이봄, 2014)를 써내기도 했다.

『이안』 *Iann*

2007년 김정은이 창간한 동시대 예술 사진 전문지. 제호 '이안'은 "보는 눈과 사고하는 눈, 바로 두 눈"(二眼)이라는 뜻으로 풀이된다. 한국에서는 처음으로 포트폴리오 편집 방식을 취했고, 아시아 예술 사진 전문지로서 한글 영어 일본어 등 3개 언어로 출간됐다. 일본 출판사『포일』(Foil)과 협업한 1권 '동아시아의 안과 밖 뒤집어보기'는 '포일/이안'(Foil/Iann)이라는 이름으로 발행됐으며, 2권부터는 단독 제호로 발간됐다. 1~6권은 일본 디자이너 준이치 쓰노다, 7~8권은 박연주가 아트 디렉터를 맡았다. 2013년부터는 휴간된 상태다.

이영준

사진 평론가, '기계 비평가'. 1961년생. 서울대학교 식물학과
학부와 미학과 대학원을 마치고 뉴욕 주립대학교 빙엄턴에서
사진 이론으로 박사 학위를 받았다. 현재 계원예술대학교
융합예술과 교수로 재직하고 있다. 1998년 『사진, 이상한
예술』(눈빛)을 시작으로 『이미지 비평』(눈빛, 2004), 『기계
비평』(현실문화, 2006), 『초조한 도시』(안그라픽스, 2010),
『페가서스 10000마일』(워크룸 프레스, 2012) 등을 써냈고,
《사진은 우리를 바라본다》(서울시립미술관, 1999), 《서양식
공간예절》(대림미술관, 2007), 《XYZ 시티》(타임스퀘어,
2010), 2010 서울사진축제, 《김한용─소비자의 탄생》
(한미사진미술관, 2011), 《우주생활》(일민미술관, 2015) 등
전시를 기획했다. 슬기와 민, 워크룸, 홍은주·김형재 등과
협업한 바 있다.

이용제

한글 디자이너, 교육자. 1972년생. 홍익대학교 미술대학과
대학원에서 시각디자인을 전공했으며, 「한글 네모꼴 민부리
본문활자에서의 글자사이 체계 연구」(2007)로 박사 학위를
받았다. 한글디자인연구소를 거쳐 2004년 한글을 연구하고
디자인하는 '활자공간'을 설립했고, 2008년에는 카페 겸
전시장 '공간 히읗'을 열기도 했다. 2012년에는 박경식과 함께
타이포그래피 전문지 『히읗』을 창간하고 심우진 등과 함께
한글타이포그라피학교를 설립해 운영 중이다. 주요 작품으로
세로쓰기 전용 활자체 꽃길(2006), 옛 책에 쓰인 한글에서
영감을 받은 바람체(2014) 등이 있으며, 아모레퍼시픽 전용
서체 아리따(2006) 디자인에 참여했다. 2003년 갤러리
팩토리에서 개인전《한글. 타이포그라피. 책.》을, 2005년에는
활자공간 단체전《한글꼴이 걸어나오다》등을 열었다. 지은
책으로 『한글 한글디자인 디자이너』(세미콜론, 2009),
『한글디자인 교과서』(안상수·한재준 공저, 안그라픽스,
2009), 『활자 흔적』(박지훈 공저, 물고기, 2015) 등이 있다.
계원예술대학교 시각디자인과 교수로 재직 중이다.

이재민

그래픽 디자이너. 1979년생. 서울대학교 미술대학에서
시각디자인을 전공하고 디스트릭트의 전신인 뉴틸리티
어소시에이츠와 SK커뮤니케이션즈 등 디지털 미디어
분야에서 활동하다가 2006년 스튜디오 FNT를 설립했다.
이후 길우경, 김희선이 파트너로 합류했고, 박설미, 손영은,
이건정, 이혜현, 이화영, 임은지, 조형석, 조형원 등이
디자이너로 일했다. 국립현대미술관, 정림건축문화재단,
한국문화예술위원회, 명동예술극장, 전주국제영화제,
서울시립미술관, 국립민속박물관, 서울레코드페어,
현대백화점, 비트볼뮤직그룹, 오름 엔터테인먼트 등 여러
협력 기관과 함께한 작업에서 명쾌한 개념, 재치 있는
타이포그래피와 레터링, 정확하고 깔끔한 배열, 절제된 장식,
효과적인 일러스트레이션 활용 등이 어우러진 디자인을
선보였다. 스튜디오 FNT와 더불어 생활용품 브랜드이자
편집매장인 TWL에도 아트 디렉터로 관여하고 있다.
타이포잔치 2011, 루체른 포스터 페스티벌(2015),《코리아
나우!》(Korea Now!, 장식미술관, 파리, 2015),《交, 향—
그래픽 심포니아》(국립현대미술관 서울관, 2015) 등
전시회에 참여했고, 타이포잔치 2015에는 아이덴티티와
홍보물을 디자인하는 한편 큐레이터로도 참여해 '() 온 더
월스' 프로젝트를 진행했다. SADI, 계원예술대학교, 서울
대학교, 서울시립대학교, 서울여자대학교 등에서 강의했다.

이재원

그래픽 디자이너. 1974년생. 필라델피아 예술대학교와 예일
대학교 미술대학원에서 그래픽 디자인을 전공했다.
미니애폴리스 워커 아트센터에서 일하고 서울에 돌아와 S/O
프로젝트에서 아트 디렉터로 근무했다. 현재 서울여자대학교
시각디자인학과 교수로 재직 중이다. 2008년 김진혜
갤러리에서 개인전을 열었고, 타이포잔치 2011과 2015에
작가로 참여했다. Sasa[44]와 공동으로《그래픽 디자인,
2005~2015, 서울》(일민미술관, 2016)에 참여해 포스터,
가방, 배지 등으로 구성된〈일백일자도〉세트를 전시했다.

익스페리멘털 제트셋 Experimental Jetset

암스테르담에서 활동하는 디자인 스튜디오. 1997년 헤릿
릿펠트 아카데미에 재학 중이던 마리커 스톨크와 에르빈
브링커르스, 대니 판 덴 뒹언이 함께 설립했다. 사진작가
요하네스 슈바르츠, 베니스 비엔날레 네덜란드관, 로테르담
건축 비엔날레, 휘트니 미술관, 네덜란드 건축협회
마스트리흐트(NAiM), 암스테르담 시립미술관, 미술가
카리나 비스 등과 협업하며 고도로 개념적이고 엄밀한
디자인을 선보였다. 헬베티카(Helvetica)만 사용하는
현대주의 부흥론자로 치부되기도 하지만, 자신들은 현대주의
형식이 아니라 그 사상, 특히 물질 환경을 바꿈으로써 사회를
바꿀 수 있다는 정신을 계승한다고 주장한다*

《들뜬 알파벳》(Ecstatic Alphabets, 뉴욕 현대미술관, 2012),
《그래픽 디자인—생산 중》(Graphic Design: Now in
Production, 워커 아트센터, 미니애폴리스, 2012) 등 여러
전시회에 참여했고, 2011년에는 1960년대 네덜란드의
반체제 운동 '프로보' 관련 인쇄물을 돌아보는 전시회
《프로보에 관해 내가 아는 두세 가지》(Two or Three Things
I Know About Provo, W139, 암스테르담)를 기획하고
제작했다. 2016년에는 첫 모노그래프『진술과 반대 진술—
익스페리멘털 제트셋에 관한 메모』(Statement and Counter-

*인터뷰, 『에미그레』(Emigre) 65호(2003).

Statement: Notes on Experimental Jetset, 암스테르담: 로마 퍼블리케이션스)가 출간됐다. 2000년대 이후 한국의 여러 잡지와 단행본에도 인터뷰와 글이 실리면서 '더치 디자인'을 대표하는 스튜디오로 알려지게 됐다. 2007년에는 가나 아트 갤러리에서 열린 바네사 베이크로프트 회고전 홍보물과 도록을 디자인했으며, 2013년에는 더 북 소사이어티가 기획한 절판 도서 복간 프로젝트 '데드 레터 오피스'(Dead Letter Office)의 아이덴티티를 디자인했다.

인쇄 기획사. 2012년 김종민과 유성운이 그래픽코리아에서
나와 함께 설립했다. 서울시 중구 동호로에 있다. 이름이 말해
주듯, 시간 관리가 뛰어난 곳으로 인정받는다. 김종민은 인쇄
및 후가공, 유성운은 색 분해에 특기가 있어 미술이나 사진
작품집에 강점을 발휘한다. 주요 협업 디자이너로 워크룸,
홍은주·김형재, 유윤석의 프랙티스 등이 있다.

1996년 종로구 세종로 구 동아일보 사옥에 개관한 미술관.
동시대 시각 문화의 흐름을 소개한다는 취지로 설립됐다.
《새마을—근대생활 이미지》(2006),《딜레마의 뿔》(2007),
《공장》(2008),《비평의 지평》(2009),《고백—광고와 미술,
대중》(2012),《갈라파고스》(2012),《탁월한 협업자들》
(2013),《토탈리콜》(2014),《다음 문장을 읽으시오》(2014),
《우주생활》(2015),《뉴 스킨—본 뜨고 연결하기》(2015),
《평면탐구—유닛, 레이어, 노스탤지어》(2015),《그래픽
디자인, 2005~2015, 서울》(2016) 등 기획전을 열었고,
미술가 최정화, 이수경, 금혜원, 김광열, 최진욱, 육근병,
이득영, 정서영, 권경환, 조덕현, 건축가 정기용 등의 개인전을
개최했다. 2006년에는 동아미술제 전시 기획 공모에 당선한
진달래 그룹의 전시《진달래 도큐먼트 02—視集 금강산》이
열렸고, 2015년에는 독립 출판 행사인 제7회 언리미티드
에디션이 열려 큰 성공을 거두기도 했다. 2004년부터 동시대
시각 문화를 기록하고 논하는 '일민시각문화 총서'를 발행해
왔다. 주된 협력 디자이너로는 모임 별, 진달래 & 박우혁,
슬기와 민, 워크룸, 홍은주·김형재 등이 있다.

2013년 결성된 디자인 스튜디오. 중앙대학교 산업디자인과를
나온 김경철(1982년생)과 김어진(1982년생), 같은 학과를
졸업하고 런던 로열 칼리지 오브 아트(RCA)에서 석사 과정을
마친 권준호(1981년생)가 공동 운영한다. "오늘날 우리가
살아가는 현실에서 디자인이 어떤 역할"을 하는지 고민하며
사회적 디자인을 구현하려고 꾸준히 노력하는 집단이다*
청년허브, 녹색연합, 환경정의, 후마니타스 출판사, 테이크
아웃드로잉 등과 긴밀히 협력해 왔으며, 2016년에는 진보
주간지 『워커스』의 창간 작업에 참여했다. 2015년 권준호는
테이크아웃드로잉과 건물주 싸이 사이에 벌어진 명도 소송에
관한 글을 써 싸이 측으로부터 손해배상 소송을 당하기도
했다. 2014년 용산구 한남동 테이크아웃드로잉에서 한국
사회에서 난민을 바라보는 시각을 탐구한 전시《난센여권》을
열었고,《한글 디자이너 최정호》(갤러리 16시, 파주, 2015),
《交, 향―그래픽 심포니아》(국립현대미술관 서울관, 2015),
《XS―영 스튜디오 컬렉션》(우정국, 2015) 등 전시에
참여했다. 타이포잔치 2015에는 민병걸 큐레이터와 함께
워크숍 프로젝트 '결여의 도시'를 진행하기도 했다.

*일상의 실천 웹사이트. http://everyday-practice.com/about.

임경용

문화 예술 기획자 겸 편집자. 1975년생. 한국예술종합학교와 한국영화아카데미에서 영화이론과 프로듀싱을 공부했다. 2007년 2월 구정연과 함께 미디어버스를 설립하고 2010년에는 프로젝트 공간 겸 서점 더 북 소사이어티를 열어 독립 출판 활동과 담론을 활성화하는 데 기여했다.『메타 유니버스: 2000년대 한국미술의 세대, 지역, 공간, 매체』 (미디어버스, 2015),『공공 도큐멘트』3호(미디어버스, 2014) 등을 공저했고,『래디컬 뮤지엄』(현실문화, 2016)을 공역했다.

임근준

미술·디자인 평론가, LGBT 운동가. 1971년생. 서울대학교
미술대학 산업디자인과를 졸업하고 미술 이론으로 석사
학위를 받았으며, 같은 대학교에서 미술 교육 박사 과정을
수료했다. 1995년 서울대학교에서 동성애자 인권 운동
모임을 조직하고, 이어 한국 동성애자 인권운동협의회 출범에
참여하는 등 2000년까지 동성애자 인권 운동가로 활동했다.
아트선재센터 어시스턴트 큐레이터로 잠시 일했고, 계간
『공예와 문화』편집장, 시공아트 편집장, 월간『아트인컬처』
편집장, 홍익대학교 BK21 연구 교수로 일했다.

2006년 저서『크레이지 아트, 메이드 인 코리아』
(갤리온)에서 박미나, Sasa[44], 구동희, 이형구, 잭슨 홍,
슬기와 민 등 동시대 한국 미술가와 디자이너의 작업을 깊이
있게 논하면서, 이후 그들의 작업을 이야기하는 데 쓰인
어휘와 개념 틀을 얼마간 규정했다. 그 밖에 써낸 책으로『오프
킬터—한국 현대미술가 연구 노트』(Off Kilter: Notes from
a Study of Contemporary Korean Artists, 스펙터 프레스,
2008),『에스케이모마 하이라이트』(SKMoMA Highlights,
스펙터 프레스, 2009),『이것이 현대적 미술』(갤리온, 2009),
『예술가처럼 자아를 확장하는 법』(책읽는 수요일, 2011),
2014년 인천문화재단에서 진행한 팟캐스트 기록『여섯 빛깔
무지개』(공저, 워크룸 프레스, 2016) 등이 있다. 박해천,
최성민 등과 함께 디자인 텍스트 / DT 네트워크 편집

동인으로서 『디자인 텍스트』 1호(시지락, 1999)와 2호
(시지락, 2001), 『DT』 1호(시지락, 2005), 2호(홍디자인,
2008), 3호(작업실유령, 2013)를 기획하기도 했다.
『한국일보』, 『한겨레 21』, 『조선일보』, 『퍼블릭아트』 등 여러
신문과 잡지에 평론을 연재했고, 2015년부터 『디자인
정글』에 '오늘-1919: 현대디자인의 역추적―디자인은
우리에게 무엇이었는가?'를 연재하고 있다.

서울대학교, 중앙대학교, 한국예술종합학교 미술원, 성균관
대학교, 홍익대학교, 서울시립대학교, 계원예술대학교,
국민대학교, SADI, 이화여자대학교 등에서 강의했고, 여러
학교와 문화 기관에서 초청받아 강연한 바 있다. 저술과 강연
활동 외에도, 2009년에는 일민미술관에서 열린 《비평의
비평》 전시에 작가로 참여했고, 2016년에는 김규호, 조은지와
함께 비디오 강연 설치 작품 〈걸작이로세!〉를 제작해 《그래픽
디자인, 2005~2015, 서울》(일민미술관)에 참여하기도 했다.

2011년 결성된 협동조합이다. "작은 규모의 음악생산자들이
자유롭게 음반과 공연 등 음악과 관련된 작업을 기획하고
진행하는 데 가장 적합한 환경을 제공하고 누구나 이용할 수
있는 음악생산의 인프라를 구축"하는 데 활동 목적을 둔다*
2010년 홍익대학교 앞 두리반 철거 반대 운동에 동참한
음악가들을 주축으로 준비 작업이 시작됐고, 이듬해 8월
공식적인 활동을 개시했다. 이후 한국예술종합학교 동아리
연합회와 공동으로 성북구 석관동에 클럽 대공분실을 열었고,
해마다 전국자립음악가대회 '51+'를 조직했으며, 그 밖에도
다양한 공연과 음반 제작을 지원했다. 2011년 홍대앞
문화예술상 젊은 예술가상을 받았다. 그래픽 디자이너 신동혁,
김성구, 앞으로 등과 협업한 바 있다.

*자립음악생산조합 웹사이트. http://jaripmusic.org/?page_id=73.

장수영

활자체 디자이너. 1984년생. 단국대학교 예술디자인대학에서 시각디자인을 전공했다. 2011년 졸업 작품으로 기하학적 레트로 활자체 '격동체'를 디자인했고, 졸업 후 산돌 커뮤니케이션에서 일하면서 '격동고딕'이라는 이름으로 출시했다. 산돌 재직 중 본고딕 / 노토 산스 CJK 등 여러 프로젝트에 참여했고, 2015년 프리랜서로 독립한 후에도 다음카카오, 격동굴림, 린나이, 현대자동차 프로젝트 등으로 산돌과 협력하고 있다. 미스터리 전문 격월간지 『미스테리아』(문학동네, 2015~) 표제를 디자인했고, 2014년 방일영 문화재단 '한글 글꼴 창작 지원사업' 당선작인 펜글씨형 본문 서체 '펜바탕'을 제작하고 있다.

전가경

저술가, 편집자, 그래픽 디자이너. 1975년생. 이화여자
대학교와 서울대학교 대학원에서 독문학과 미국 문학을
공부하고, 홍익대학교 대학원에서 시각디자인을 전공했다.
졸업 후 디자인 스튜디오 AGI 소사이어티에서 출판부
팀장으로 일했다. 2012년 대구에서 정재완과 함께 사진예술
전문 출판사 사월의눈을 설립하고, 현재까지 다섯 권의 저술,
편집, 디자인과 출간에 참여했다. 지은 책으로 『세계의
아트디렉터 10』(안그라픽스, 2009)과 공저 『BB: 바젤에서
바우하우스까지』(타주타이포그라피학교, 2014), 『세계의 북
디자이너 10』(안그라픽스, 2016), 옮긴 책으로 『그래픽
디자인 사용 설명서』(세미콜론, 2015)가 있으며, 『CA』,
『D+』, 『글짜씨』, 『그래픽』, 『디자인』, 『사진예술』 등 여러
매체에 기고했다.

전용완

그래픽 디자이너. 1984년생. 한양대학교 응용미술교육과를
졸업했다. 열린책들, 열화당, 서울대학교 출판문화원,
문학과지성사에서 근무했고, 현재 워크룸에서 디자이너로
일하고 있다. 한국어로 출간된 J. D. 샐린저의 『호밀밭의
파수꾼』 열두 종을 비교 분석해 나름대로 종합한 작품 『4 6 28
75 58 47 95』(2010)로 타이포잔치 2013에 참여했으며,
작업실유령에서 펴낸 『잠재문학실험실』(2013)을
디자인했다. 2015년에는 '조니 그레이'라는 필명으로 자끄
드뷔망과 함께 16시 총서 『겨울말』(안그라픽스)을 출간했다.
잠재문학실험실(남종신·손예원·정인교)이 《그래픽 디자인,
2005~2015, 서울》(일민미술관, 2016)에 출품한 작품을
디자인하기도 했다. 김뉘연과 함께 2012년 출판사 '외밀'을
설립하고 출간 준비 중이다.

전은경

언론인. 1975년생. 이화여자대학교를 졸업하고 『디자인네트』
기자를 거쳐 월간 『디자인』에서 활동하며 지난 13년간 국내외
디자인계를 폭넓게 취재했다. 2011년부터 월간 『디자인』
편집장을 맡고 있다. iF 디자인 어워드 심사위원과 2013 광주
디자인비엔날레의 '농사와 디자인' 부문 큐레이터를 맡았으며,
상하이 K11 갤러리에서 열린 전시회《티켓 투 서울》을
기획했다. 2016년 월간 『디자인』 전임 아트 디렉터 원승락과
함께《그래픽 디자인, 2005~2015, 서울》(일민미술관)에
작가로 참여하기도 했다.

정림건축문화재단 Junglim Foundation

정림건축이 2011년 설립한 한국 유일의 공공 건축 문화재단.
"건축의 사회적 역할과 건축을 통한 공동체 활성화"를 목표로
한다. 종로구 통의동에 문화 공간 '라운드어바웃'을 운영하며
대안적 주거 프로그램, 교육, 포럼, 전시, 연구, 출판 등 다양한
활동을 벌이고 있다. 2012년 4월 창간해 계간으로 발행하는
『건축신문』은 건축뿐 아니라 문학, 미술, 출판 등 다양한
주제를 다룬다. 이재민의 스튜디오 FNT가 그래픽 디자인을
전담하고 있다.

정재완

그래픽 디자이너. 1974년 전주 생. 홍익대학교 미술대학과
대학원에서 시각디자인을 전공했다. 졸업 후 2000년부터
2002년까지 정병규 출판디자인에서, 2004~9년 민음사 출판
그룹에서 일했다.『서울, 북촌에서』(민음인, 2009),『종교
전쟁』(사이언스북스, 2009),『동적평형』(은행나무, 2010) 등
그가 디자인한 책 표지는 단순하면서도 힘찬 기운을 풍긴다.
《아시아의 차세대 북디자인》(파주출판도시, 2009),《한글의
정신》(바젤 디자인 대학교, 스위스, 2010), 타이포잔치 2011,
《페이퍼로드》(예술의전당 디자인미술관, 2012) 등 여러
전시에 참여했고, 서울 요기가 표현 갤러리(2007)와 대구
갤러리 오늘(2010), 대구 봉산문화회관(2012)에서 각각
개인전《글자풍경》을 열었다. 2009년부터 영남대학교 시각
디자인학과 교수로 재직해 왔고, 2012년 대구에서 전가경과
함께 사진예술 전문 출판사 사월의눈을 설립했다. 저서로
전가경과 공저한『세계의 북 디자이너 10』(안그라픽스,
2016)이 있다.

정진열

그래픽 디자이너. 1973년생. 영남대학교에서 철학을,
국민대학교 조형대학에서 시각디자인을 전공하고
2003년부터 2005년까지 제로원디자인센터에서 아트
디렉터로 일했다. 예일 대학교 미술대학원으로 유학, 그래픽
디자인을 전공했으며 2009년 귀국해 그래픽 디자인 스튜디오
'텍스트'(Text)를 설립했다. 그동안 김경주, 강경탁, 한정훈,
정혜민, 김유민, 이선임, 김덕민, 김아영, 홍성우 등 여러
디자이너가 텍스트를 거쳐 갔으며, 현재는 김보일, 이진우,
최세진이 함께 일하고 있다. 텍스트와 함께 일한 주요
기관으로는 광주비엔날레, 백남준아트센터, 국립극단,
에르메스 예술재단, 사무소, 미디어시티 서울 등이 있다.
2011년부터 국민대학교 시각디자인과 교수로 재직 중이다.
『노 웨어 투 스테이』(No Where to Stay, 미디어버스, 2007),
『창천동—기억, 대화, 풍경』(미디어버스, 2008),『이면의
도시』(김형재 공저, 자음과모음, 2011) 등 저술을 통해
도시와 개인의 정체성에 관한 탐구도 지속해 왔다. 타이포잔치
2011과 2015,《생동하다》(Vitality, 밀라노 트리엔날레
디자인 뮤지엄, 2011),《交, 향—그래픽 심포니아》(국립현대
미술관 서울관, 2015),《코리아 나우!》(Korea Now!, 장식
미술관, 파리, 2015) 등 전시에 참여한 바 있다. 2013년
문화체육관광부에서 선정하는 '오늘의 젊은 예술가상'을
받았다.

제로원디자인센터　　　Zeroone Design Center

국민대학교 조형대학과 디자인대학원이 공동 설립한 전시
연구 교육 기관. 2004년 3월에 개관했으며, 디자인 갤러리,
극장, 도서관, 스튜디오 등으로 구성되어 있다. 개관전으로
스테판 사그마이스터 초대전을 열었고, 전시 활동을 중단한
2008년까지 꾸준히 그래픽 디자인 전시를 개최했다. 2003년
개관 준비 단계부터 2005년까지 정진열이 아트 디렉터로
일하면서 개관전과 파브리카 개교 10주년 기념전(2005)
등의 기획과 조직에 관여했고, 2006년에는 미국 유학 중이던
그가 루에디 바우어 회고전의 그래픽 디자인을 맡아 하기도
했다. 2005~8년에는 현재 미디어버스를 운영하는 구정연이
큐레이터로 일하면서 《ADC 85》(2007), 《요오코 다다노리
포스터》(2007), 메비스 & 판 되르센의 《아웃 오브 프린트》
(Out of Print, 2007), 《잡지매혹》(2008), 베르크플라츠
티포흐라피 개교 10주년 기념전 《스타팅 프롬 제로》(Starting
from Zero, 2008) 등의 기획에 참여했다. 같은 시기에
제로원디자인센터 부소장은 성재혁이었다.

원래 기능만 따지면, 책 표지에 제목을 반드시 표시해야 할
이유는 없다. 표지란 본디 제본된 본문을 물리적으로
보호하려고 고안된 부분이기 때문이다. 따라서 책의 역사
초기에 표지란 본문 내용과 무관하게 책을 감싸 주는 장식적
포장일 뿐이었다. 그러나 19세기 이후 서구에서 출판 시장이
고도화하면서, 표지는 단순히 본문을 보호하는 기능을 벗어나
강력한 홍보 도구가 됐다. 표지에 제목과 함께 내용을
함축하는 그림이 실리기 시작한 것도 그런 이유에서다.

그러나 요즘도 제목 없는 표지가 드물게나마 눈에 띄기는
한다. 슬기와 민이 디자인한 『Sasa[44] 연차 보고서 2006』
(스펙터 프레스, 2007), 신동혁이 디자인한 『길종상가
2011』(미디어버스, 2012)과 『로잔 대성당 1505~2022』
(Cathedrale de Lausanne 1505–2022, 미디어버스, 2014),
정재완이 디자인한 『밝은 그늘』(사월의눈, 2013)과 『마생』
(사월의눈, 2015)이 그런 예다. 이들은 표지에 무조건 제목이
쓰여야 한다는 관습을 거부한다. 책의 주제를 노골적으로
드러내는 표지가 판매에 유리하다는 마케팅 규칙을 믿지
않는다. 앞표지가 서점 판매대에서 작은 포스터 역할을 하던
시대는 이미 지났다는 주장도 가능하다. 인터넷 서점에서는 웹
페이지 자체에 책 제목이 일목요연하게 표시되므로, 작은 책
표지 이미지에 굳이 잘 보이지도 않는 제목을 달 필요는
없을지도 모른다.

한편, 네덜란드 디자이너 한스 흐레먼은 조금 다른 주장을 폈다. 2015년 8월 서울시립대학교에서 열린 '제목 없는 표지'라는 강연에서, 그는 자신이 책을 3차원 물체로 간주하기 때문에 앞표지에 제목 쓰기를 꺼린다고 설명했다. 책등에는 제목이 필요한데, 앞표지에 또 제목을 달면 중복이 발생한다는 논리였다.

워크룸 프레스에서 2014년 발행을 시작한 문학 총서. 20세기 중반 조르주 바타유가 펴내려다 실패한 총서 제목에서 따온 이름으로, 김뉘연이 책임 편집을 맡고 있다. 1차로 출간된 프란츠 카프카의 『꿈』, 조르주 바타유의 『불가능』, 토머스 드 퀸시의 『예술 분과로서의 살인』에 이어 현재까지 열세 권이 나왔다. 모두 37권이 발행될 예정이다. 유어마인드의 이로는 '제안들'에 대해 "새로운 형태의 양장본 […] 구매가능한 고전을 만들어 내는 방식"이라 평했다* "오브제로서의 책의 신호탄"이라는 평을 받으며 2014년 월간 『디자인』이 주관하는 코리아 디자인 어워드 그래픽 디자인 부문을 수상했다**

* 이로, 「라운드테이블—'큐브'의 '씬'은 가능한가」, 『시작하는 공공— 자립, 학습, 비평, 삶의 기획』(만일 프레스, 2015)
** 「2014 코리아 디자인 어워드」, 월간 『디자인』 2014년 12월호.

젠트리피케이션 gentrification

도시에서 특정 지역의 부동산 가치가 올라가 해당 지역에 원래
살던 저소득층 가구나 사업자가 더는 머물지 못하고 밀려나는
현상을 가리킨다. 대개 예술가나 소규모 사업자가 저렴한
임대료를 좇아 저소득층 거주 지역에 모여들고, 그 결과
문화적 분위기가 조성돼 이미지가 개선되면 부동산 가치가
올라가며, 그러면 원래 주민뿐 아니라—역설적으로—지역의
가치를 높이는 데 이바지한 사람들도 더는 머물지 못하고
하나둘씩 떠나고, 결국 지역은 지나치게 상업화해 고유한
특색을 잃고 마는 패턴을 밟는다. 젠트리피케이션이 일어난
곳으로 흔히 꼽히는 지역 중에는 그래픽 디자인 스튜디오가
많이 들어선 곳도 있다. 홍대 앞이나 서촌이 그런 예다.
2014년 이태원의 테이크아웃드로잉과 건물주 싸이 사이에서
시작된 명도 소송 분쟁은 젠트리피케이션에 관한 논쟁을
불러일으켰고, 일상의 실천은 이 과정에 참여하며 『테이크
아웃드로잉 신문』과 『한남포럼』 단행본을 디자인했다.

조민석

건축가. 1966년생. 연세대학교 건축공학과와 미국 컬럼비아
대학교 건축대학원을 졸업하고 렘 콜하스의 OMA에서
일했다. 1998년 뉴욕에서 제임스 슬레이드와 함께 조
슬레이드 아키텍처를 설립해 활동하다가 2003년 귀국,
매스스터디스를 창립했다. 이후 파주 헤이리의 픽셀 하우스,
강남역의 부티크 모나코, 2010년 상하이 엑스포 한국관, 다음
커뮤니케이션 제주 사옥 등 굵직한 프로젝트를 실현하며
새로운 세대 한국 건축을 대표하는 인물로 자리 잡았다.
2011년 광주디자인비엔날레에 큐레이터로 참여했고,
2014년 베니스 비엔날레 건축전 한국관 커미셔너로 남북한의
현대성 발현 과정을 조망한 전시 《한반도 오감도》를 기획,
황금사자상을 받았다. 2014년 플라토에서 회고전
《매스스터디스 건축하기 전/후》가 열렸다.

조은지

그래픽 디자이너. 1988년생. 서울시립대학교에서 시각
디자인을 전공했다. 2010년 《노 맨스 랜드》(No Man's Land,
공간 해밀톤), 2015년 《오토세이브: 끝난 것처럼 보일 때》
(커먼센터) 등 전시에 참여했다. 2016년 임근준, 김규호와
공동으로 《그래픽 디자인, 2005~2015, 서울》(일민미술관)에
참여했다.

조현열

그래픽 디자이너. 1976년생. 단국대학교 예술디자인대학 시각디자인과를 졸업하고 I&I에서 디자이너로 일했다. 2009년 예일 대학교 미술대학원에서 그래픽 디자인 석사 학위를 받았고, 2010년에 개인 스튜디오 '헤이조'를 설립했다. 『그래픽』 21호와 23호(2012), 25호(2012)를 디자인했고, 프로파간다 출판사가 펴낸 『비밀기지 만들기』(2013), 『칠십년대 광고사진』(2013), 『에센스 부정선거 도감』 (2015), 『일본의 아름다운 계단 40』(2015), 『플레이스/ 서울』(2015) 등 단행본을 디자인했다. 2013~14년 LS 네트웍스가 펴내는 계간 무가지 『보보담』을 디자인하기도 했다. 타이포잔치 2011과 2015에 작가로 참여했다.

일정 부수를 미리 만들어 유통하는 방식이 아니라, 주문이 들어올 때마다 필요한 부수만 인쇄하는 방식을 말한다. 과잉 투자와 재고 관리 비용을 피할 수 있다는 장점이 있지만, 과거에는 아무리 적은 부수라도 한 차례 인쇄하는 비용이 너무 많이 들어서 경제성이 없었다. 그러나 2000년대 이후 디지털 인쇄 장치가 확산하고 저렴한 후가공, 제본이 가능해지면서 조금씩 대중화했다. 예컨대 2002년 설립된 온라인 주문형 출판 서비스 룰루(lulu.com)는 2014년까지 225개가 넘는 국가에서 거의 200만 종의 책을 출판했다. 한국에서도 틈새 시장을 좇는 중소기업부터 교보문고 같은 대형 서점에 이르기까지 주문형 출판에 대한 관심이 꾸준히 늘고 있다.

주문형 출판에는 경제적 의미뿐 아니라 창의적 의미도 있다. 더 많은 창작자가 소자본으로 작품을 출판할 수 있게 됐다. 출판 공정의 단순화는 구상과 실현, 설계와 제작의 엄격한 구분에 기초한 20세기형 디자인 개념을 다시 생각하게 하는 계기가 됐다. 리소 인쇄를 이용한 때맞춤(just-in-time) 출판과 저술에서 유통까지 모든 과정을 통합해 특정 장소 (site-specific) 출판을 실험한 덱스터 시니스터가 한 예다. 한국에서는 2007년 홍은주·김형재가 창간한 초창기 『가짜잡지』가 이 방식으로 만들어졌으며, 텀블벅이 출현한 2011년 이후에는 크라우드 펀딩과 연계한 주문형 출판 역시 증가 추세.

중철 제본 saddle-stitching

두 장 이상의 종이를 포개 접은 다음 스테이플러로 철하는
제본 방식을 말한다. 주로 얇은 소책자를 만들 때 사용한다.
제본하는 데 대단한 장치나 비용이 필요하지 않아서, 소규모
출판물과 진(zine)에 널리 쓰인다.

잡지(magazine) 또는 팬진(fanzine)의 줄임말. 대체로 작가나 디자이너, 혹은 애호가가 복사기나 리소 인쇄 등 저가 인쇄로 소량 인쇄하고 자가 출판해 소규모로 유통하는 책을 뜻한다. '소량'에 엄밀한 기준은 없지만, 일반적으로 1천 부 이하로 제작되는 간행물은 소량 인쇄물에 해당한다. 그러나 실제로는 100부 이하로 제작되는 책도 흔하다. 이처럼 무시할 만한 규모에서 짐작할 수 있듯이, 진의 일차적 목적은 판매를 통한 이윤 창출이 아니다. 내용이나 형식에서도 일정한 규정은 없다. 책자뿐 아니라 CD나 포스터, 전단, 가방이나 티셔츠도 '진'이 될 수 있고, 만화에서부터 그림, 사진, 사적인 기록, 철학적 논의 등 모든 것이 내용이 될 수 있다. 독창적인 내용으로 꾸며지기도 하고, 다른 저작물을 발췌하거나 짜깁기해 만들어지기도 한다. 구정연과 임경용이 설립한 미디어버스와 더 북 소사이어티는 2000년대 중반 이후 급성장한 진 문화에 이바지했다. 그들이 2008년 문지문화원 사이에서 류한길, 이정혜, 현시원, 정순구와 진행한 '독립 출판—진 메이킹 워크숍'은 한국적 진스터(zinester) 1세대를 배출하는 데 일조하기도 했다.

진달래 & 박우혁 Jin Dallae & Park Woohyuk

그래픽 디자이너이자 미술가 진달래와 박우혁의 창작 협력체.
2004년 이후 다양한 디자인, 창작 프로젝트를 진행했다.
2006년부터 2012년까지 『테이크아웃드로잉 신문』을
디자인했고,《미묘한 삼각관계》(서울시립미술관, 2015),
《컬러 스터디》(사비나미술관, 2015),《무제》(국립현대
미술관, 2015) 등 전시회의 홍보물과 도록을 디자인했다.
단독전《시그널》(금천예술공장, 2014)과《사자, 마녀 그리고
옷장》(대림미술관 구슬모아 당구장, 2015)을 열었고,
APMAP 2015(아모레퍼시픽 미술관),《컬러 스터디》등
단체전에 참여했다. "사물과 현상의 질서, 규칙, 규범, 관습,
패턴에 대한 의문을 다양한 태도로 기록하는 가상이며 실제의
플랫폼"으로서 '아카이브 안녕' 프로젝트를 진행, 2011년부터
현재까지 『아카이브 안녕 신문』 10호를 발행했다.

진달래 (단체) Jindalrae

1994년 결성된 디자이너 그룹. 전시회《집단정신》에 참여한
홍익대학교 디자인 전공생들을 주축으로 결성됐다. 창립
멤버는 김두섭, 김상만, 목진요, 문승영, 박명천, 이기섭,
이우일, 이형곤이었다. 최정화가 기획한 전시《뼈―아메리칸
스탠다드》(일회용 갤러리, 1995)에 참여해 도발적인 작품을
선보였고, 작품을 우편으로 발송한《대한민국》(1997),
《호호》(갤러리 룩스, 2000),《발전》(한전프라자 갤러리,
2004),《진달래 도큐먼트 02―視集 금강산》(일민미술관,
2006),《열두 풍경》(팔레 드 서울, 2012) 등으로 디자인
전시의 가능성을 꾸준히 실험했다. 2012년 당시 구성원은
김경선, 김두섭, 김수정, 김재훈, 민병걸, 박희성, 안병학,
이관용, 이기섭, 조현, 최병일, 최준석이었다.

1990년대에 진달래의 작업이 주로 포스터에 치중했다면,
2000년대에 그 창작 활동은 출판 프로젝트 '진달래 도큐먼트'
시리즈로 이어졌다. 현재까지 출간된 책으로는 『진달래
도큐먼트 1―시나리오』(시지락, 2005), 『진달래 도큐먼트
02―視集 금강산』(시지락, 2006), 『진달래 도큐먼트 03―
스케치북』(홍디자인, 2009) 등이 있다.

진달래는 1990년대에 디자이너의 독립성과 자율성, 새로운
활동 양식과 맥락을 탐구했다는 점에서 선구적이었다고
인정받는다. 월간 『디자인』 400호(2011년 10월) 특집 기획

「한국의 디자인 프로젝트 50」에서, 전가경은 진달래가
디자인과 예술의 경계를 탐문하며 "누가 시키지 않아도
디자이너 스스로 우물을 팔 수 있다는 것"을 일깨워 줬다고
높이 평가했다. 한편, 각 참여자가 손으로 만든 페이지를 모아
100부 한정판으로 출간, 권당 25만 원에 판매된 『진달래
도큐먼트 03—스케치북』을 두고, 김형진은 "시대착오적
기획"이라며 비판하기도 했다*

*김형진, 「기웃거려본들, 여기가 현대다. 참다운 속세다」, 『D+』 5권
(2010).

진달래 (미술가, 디자이너)

홍익대학교 미술대학에서 조소와 디자인을 전공했고,
『고래가그랬어』,『디자인네트』의 아트 디렉터로 일했다.
박우혁과 함께 다양한 디자인, 창작 프로젝트를 진행했다.
'아카이브 안녕' 프로젝트를 기획하고 있으며, 스튜디오
타입페이지를 운영 중이다.

《진심》 *Zinesim*

2009년 4월 아트선재센터의 더 북스에서 열린 독립 출판
도서전. 2008년 문지문화원 사이에서는 미디어버스와
류한길, 현시원, 이정혜, 정순구가 이끄는 '독립 출판―진
메이킹 워크숍'이 열렸는데, 여기에 참여한 사람들을 중심으로
결성된 모임 '플랫플랜'이 전시를 기획했다. 포스터는
오경석이, 소책자는 김경태와 장혜림이 디자인했다. 한국에서
소규모 독립 출판이 본격화하는 시대를 알린 행사 가운데
하나로 꼽힌다.

그래픽 디자인에서 중요한 매체이자 사물. 매체로서 책은 오랜
역사를 거치며 잘 확립된 관례와 거의 보편화한 사용법 덕분에
복잡하고 방대한 정보를 정확하고 효과적으로 전달한다.
사물로서 책에는 특유한 구조가 있다. 2차원 페이지 공간은
그 자체로 그래픽 디자인 '캔버스'이지만, 책에서는 여러
페이지가 축 하나에 매달리고, 책을 펼치면 그 축을 기준으로
두 페이지가 대칭을 이루는 새로운 공간이 만들어진다. 이런
구조적 공통점을 바탕으로 크기, 형태, 재료, 제작 기법, 페이지
내외부 배열과 구성에서 상당한 변형이 가능하다. 이처럼
매체로서 기능과 사물로서 매력이 결합한 덕분에, 책은 그래픽
디자이너에게 흥미로운 과제가 된다.

엄밀히 말해 책 디자인—'출판 디자인'이나 '도서 디자인'
등으로도 불린다—은 그래픽 디자인의 한 부분이지만,
실제로는 홍보물이나 아이덴티티 시스템 등 다른 그래픽
영역과 꽤 분명히 구별되는 전통과 문화가 있고, 때로는 아예
그래픽 디자인과 구별되는 분야로 간주되기도 한다. '그래픽
디자인'이라는 분야 자체가 서구에서 출판('타이포그래피')과
광고('상업미술')가 융합해 출현했으므로, 두 뿌리의 흔적이
여전히 남았다고도 볼 수 있겠다. '북 디자인'은 또 다른 어감을
풍기는데, 명확히 정의하기는 어렵지만 언론에서 '북
디자인'을 다룰 때 쓰이는 도판은 대개 책 전체가 아니라
표지만 보여 준다는 점이 흥미롭다.

한국에서도 책 디자인은 전통적으로 일반 그래픽 디자인에서 다소 분리된 분야였지만, 최근 들어서는 그 구분선이 일부 흐려지는 조짐이 보인다. 예컨대 『그래픽』은 두 차례에 걸쳐 책 디자인을 특집으로 다룬 바 있다. 첫 번째로 4호 '북 디자인 이슈'(2007)에 소개된 디자이너—강찬규, 김민정, 김은희, 김형균, 노상용, 민진기, 박금준, 박상일, 안광욱, 안지미, 여상우, 오진경, 오필민, 이나미, 이석운, 이선희, 이승욱, 정계수, 정병규, 정재완, 조혁준—가운데 상당수는 출판계를 중심으로 활동하는 '북 디자이너'였다. 반면, 28호 '북 디자인 이슈 Vol. 2'(2013)에서 취재한 스무 디자이너 가운데 강문식, 스튜디오 헤르쯔, 슬기와 민, 신덕호, 오혜진, 워크룸, 유윤석, 문장현, 하이파이, 홍은주·김형재 등 절반가량은 출판계에 몸담지도 않고 '북 디자이너'로 불리지도 않으며, 단지 책을 디자인하기도 하는 그래픽 디자이너였다.

"나쁜 활자체는 없다"라는 명제는 이론상 옳을지 모르나,
현실적으로는 때와 공간에 따라 그래픽 디자이너들이
선호하는 활자체가 있고, 꺼리거나 심지어 혐오하는 활자체가
있다. 서구에서는 코믹 산스(Comic Sans)가 못생기고
천박하다는 이유로 디자이너 사이에서 특히 강한 반감을 샀고,
한국에서는 굴림체가 조악할뿐더러 일본 나루체의—샤켄
나루체는 본디 최정호가 디자인한 글자체인데도—
복제판이라는 이유로 배척당하곤 한다. 최정호의 디자인에
비교적 충실한 SM 계열 활자체 외에는 모두 '정통'이
아니라고 치부하는 디자이너도 있다.

몇몇 그래픽 디자이너는 이렇게 천대받는 글자체를 일부러
사용하기도 한다. 거기에는 전문 디자이너의 편견을
조롱하려는 뜻이나 특정 의미를 연상시키려는 목적, 다루기
어려운 글자체를 이용해 새로운 디자인을 시도하거나 솜씨를
과시하려는 욕심 등 다양한 이유가 있을 것이다. 정진열은
김영글의 아티스트 북 『모나미 153 연대기』(미디어버스,
2010) 표지에 굴림체 계열 활자를 썼고, 홍은주·김형재가
디자인한 『오윤 전집』(현실문화, 2010)과 신덕호가 디자인한
『파운데이션』(현실문화, 2012)에는 흔히 전단이나 간판에
쓰이던 헤드라인체 계열 활자가 쓰였다. 강문식은 『공포영화
서바이벌 핸드북』(프로파간다 출판사, 2013)에 '물감체'라는
필기체 계열 활자를 썼고, 앞으로는 《미친다》 공연 포스터

(2015)에 혁필로 쓴 화려한 궁서체를 사용하기도 했다. 한편, 견출명조는 한때 고딕체 계열에 밀려 구식 활자체 취급받기도 했으나, 홍은주·김형재의 『가짜잡지』 제호(2007)와 워크룸의 '제안들' 총서 표제(2014~)에 쓰이면서 다시 '힙'한 글자체가 되기도 했다.

이처럼 때에 따라 디자인 작업에 사용하는 정도를 넘어, 좀 더 공격적으로 글자체 차별에 응하는 움직임도 있다. 예컨대 텀블러 블로그 『굴림계획』(gulimproject.tumblr.com)은 "굴림체의 수호자"를 자처하면서 "우리는 어떠한 폰트도 두려워하지 않으며 세상을 굴림체로 만들 것입니다"라고 선언하고, 굴림체가 자랑스레 쓰인 사례를 수집하는 한편 주요 기업이나 단체의 로고를 굴림체로 바꿔버리는 장난을 치기도 했다. '코믹 산스 프로젝트'(comicsansproject.tumblr.com)의 한글판이라 볼 수 있다. 한편, 2012년에는 어떤 웹 페이지건 글자를 굴림체로 변환해 주는 크롬 플러그인 '굴리마이즈' (Gulimize)가 발표됐다.

사전적 의미로는 "일정한 주제(主題)에 관하여, 그 각도나
처지가 다른 저자들이 저술한 서적을 한데 모은" 출판물을
뜻한다. 그러므로 한 작가의 전작을 소개하는 '전집'이나 일부
작업을 소개하는 '선집'과는 다르지만, 실제로는 별 구별 없이
쓰이곤 한다. 대표적인 예가 '세계문학 전집'이다. 한국에서는
1980~90년대 베스트셀러 단행본을 중심으로 출판 시장이
재편되며 총서가 차지하는 비중이 다소 줄었지만, 디자인
면에서 주목할 만한 작업은 지금도 꾸준히 이루어지고 있다.

총서는 대개 일정한 판형, 조판과 제본 방식으로 만들어지며,
따라서 단행본과는 또 다른 디자인 과제, 즉 브랜딩과
아이덴티티 시스템에 접근하는 문제를 던지곤 한다. 일반적인
책 디자인과 마찬가지로, 총서에서도 2000년대 중반 이후
전통적인 출판계 내부 디자이너 또는 '북 디자이너'가 아닌
일반 그래픽 디자이너가 참여하는 비중이 조금씩 커졌다.
예컨대 자음과모음의 하이브리드 총서(2011~)와 워크룸
프레스의 제안들(2014~)은 워크룸이 디자인했고, 문학동네
인문 라이브러리(2011~)와 조르주 페렉 선집(2012~),
안토니오 타부키 선집(2013~)은 슬기와 민이, 민음사
셰익스피어 전집(2014~)은 유지원이 디자인했다. 2009년
11월에 발간된 『D+』 4호는 '전집 디자인'을 특집으로 다룬 바
있다.

최성민

그래픽 디자이너. 1971년생. 서울대학교 미술대학에서
시각디자인을 전공하고 웹 디자인 에이전시 이미지드롬에서
일했다. 1999년 박해천, 임근준과 함께 『디자인 텍스트』를
창간하고, 예일 대학교 미술대학원에서 그래픽 디자인 석사
학위를 받았다. 네덜란드 얀 반 에이크 아카데미에서 디자인
연구원으로 일하며 디자이너 최슬기와 공동 작업을 시작했고,
2005년 한국에 돌아와 슬기와 민이라는 그래픽 디자인
듀오로 활동하기 시작했다. 2005년부터 서울시립대학교
산업디자인학과 교수로 재직 중이며, 옮긴 책으로 노먼 포터의
『디자이너란 무엇인가』(스펙터 프레스, 2008), 로빈
킨로스의 『현대 타이포그래피』(스펙터 프레스, 2009),
크리스토퍼 버크의 『파울 레너』(워크룸 프레스, 2011),
사이먼 레이놀즈의 『레트로 마니아』(작업실유령, 2014) 등이
있다. 타이포잔치 2013을 감독했고, 김형진과 함께 전시회
《그래픽 디자인, 2005~2015, 서울》(일민미술관, 2016)을
기획했다. 2009년에는 개인전 《킨로스, 현대 타이포그래피
(1992, 2004, 2009)》(갤러리 팩토리)를 열었다.

최슬기

그래픽 디자이너. 1977년생. 중앙대학교에서 시각디자인을
전공하고 예일 대학교 미술대학원에서 그래픽 디자인 석사
학위를 받았다. 네덜란드 얀 반 에이크 아카데미에서 디자인
연구원으로 일하며 디자이너 최성민과 공동 작업을 시작했고,
2005년 한국에 돌아와 슬기와 민이라는 그래픽 디자인
듀오로 활동하기 시작했다. 2008년부터 계원예술대학교
교수로 재직 중이며, 옮긴 책으로 마리 노이라트와 로빈
킨로스가 쓴 『트랜스포머—아이소타이프 도표를 만드는
원리』(작업실유령, 2013)가 있다. 2010년 개인전 《진짜?》
(공간 해밀톤)를 열었다.

홍익대학교 미술대학에서 회화를 전공한 허지현(1982년생),
윤재원(1984년생), 이영림(1983년생)이 2006년 12월
'0호'를 내며 창간한 잡지. 7호(2010년 9월)까지 여덟 호를
내고 종간했다. 이미지가 강조된 본문은 조야한 질감과 색채로
1990년대에 최정화 등이 발굴한 민속적, '키치적' 디자인을
연상시켰다. 이에 관해 "이영림은 '최정화 세대의 키치가
자신들의 성장 경험에 근거한 것이었다면,『칠진』의 키치는
경험하지 못한 과거를 호기심에 탐험하며 유희하는 것이
미묘한 차이'"라고 밝혔다.*

＊ 임근준, 「『칠진』과『가짜잡지』」,『한국일보』2008년 7월 28일 자.

카럴 마르턴스 Martens, Karel

그래픽 디자이너. 1939년생. 현재 네덜란드 암스테르담에서
활동 중이다. 아른험 미술대학에서 순수 미술을 공부했고,
이후 평생을 프리랜서 디자이너로 활동했다. 1970년대에는
좌파 인문 출판사 SUN의 주요 간행물을 디자인했고,
1980년대부터는 기념주화, 우표, 전화 카드 등 공공 영역으로
활동 범위를 넓혔다. 1990년부터 현재까지 그가 디자인한
건축 저널 『오아서』는 그의 대표작으로 꼽힌다. 2000년대
이후에도 건축물 환경 그래픽, 패턴 디자인, 모노프린트 판화
작업 등 다양한 분야에서 왕성한 활동을 이어 왔다.

마르턴스의 작업은 단순하고 힘찬 타이포그래피, 체계적인
패턴, 선명하고 섬세한 색채, 생기 있는 재료 등을 특징으로
한다. 1993년에는 베르크만 상을, 1996년에는 하이네컨
미술상을 받았고, 그 기념으로 펴낸 작품집 『인쇄물』(Printed
Matter, 런던: 하이픈 프레스, 1996)은 1998년 라이프치히
도서전에서 '세계에서 가장 아름다운 책'으로 선정되기도
했다. 그 밖에 펴낸 책으로 『카럴 마르턴스―카운터프린트』
(Karel Martens: Counterprint, 런던: 하이픈 프레스, 2004),
『풀 컬러』(Full Color, 암스테르담: 로마 퍼블리케이션스,
2013), 『리프린트』(Reprint, 암스테르담: 로마
퍼블리케이션스, 2015) 등이 있다. 마지막 책은 2012년 그가
받은 헤릿 노르트제이 상 기념 전시회와 연계해 출간됐다.

1977년부터 아른험 미술대학에서 타이포그래피를 가르치던 그는 1998년 비허르 비르마와 함께 아른험 미술대학 대학원 과정으로 베르크플라츠 티포흐라피를 설립했다. 1997년부터 현재까지 미국 예일 대학교 미술대학원에 출강하고 있으며, 그 밖에 세계 곳곳에서 초대받아 강연회와 워크숍을 연 바 있다. 한국에서는 2005년 폴 엘리먼과 함께 서울시립대학교에서 전시회를 열고 워크숍을 지도했다. '더치 디자인'을 대표하는 인물로 알려지기도 했다.

카를 나브로 Nawrot, Karl

그래픽 디자이너, 일러스트레이터. 1976년 프랑스 생.
일러스트레이션 작업에는 월터 워턴(Walter Warton)이라고
서명하기도 한다. 리옹의 에밀 콜 미술대학교에서
일러스트레이션을 공부하고 베르크플라츠 티포흐라피에서
그래픽 디자인을 전공했다. 모형 제작, 조각, 회화, 드로잉,
활자체 등 다양한 기법과 매체를 결합해 기하학적이면서도
기괴하고 초현실적인 형태를 만들어 낸다. 2009~12년 라딤
페슈코와 함께 디자인한 글자꼴 리노(Lÿno)는 이런 방법론을
잘 드러낸다. 2013년 버밍엄의 이스트사이드 프로젝트,
2014년 서울의 갤러리 팩토리, 2015년 프랑스 포의 벨
오르디네르 미술관에서 개인전을 열었고, 여러 단체전에
참여했다. 2015년에는 메비스 & 판 되르선과 함께 시카고
현대미술관(MCA)의 아이덴티티를 디자인하며 전용 활자체
MCA U를 만들기도 했다. 2012~15년 서울에 체류하며
서울시립대학교 초빙교수로 일했고, 슬기와 민이 디자인한
안토니오 타부키 선집 표지(문학동네, 2013~)와 워크룸
프레스에서 펴낸 사드 전집(2014~) 표지 일러스트레이션을
그렸다. 김영나와 함께《히든 트랙》(서울시립미술관, 2012)
전시 도록 등 여러 디자인 프로젝트를 진행했고, 2014년 그가
디자인한 LIG 아트홀 공연 포스터 시리즈로 2015 쇼몽 국제
포스터·그래픽 디자인 페스티벌에서 대상을 받았다. 현재
프랑스 리옹에 거주하며 활동 중이다.

캘리포니아 인스티튜트 오브 디 아츠　　*California Institute of the Arts*

미국 캘리포니아 주 발렌시아에 있는 미술대학교. 약칭
'칼아츠'(CalArts). 1961년 월트 디즈니가 설립했고, 8년간
준비 끝에 1969년 미술가 앨런 캐프로와 존 발데사리, 백남준,
그래픽 디자이너 실라 러브런트 더 브레트빌, 시타 연주자
라비 샹카르 등을 교수진으로 갖추고 개교했다. 이후 칼아츠는
미국에서 가장 진보적인 미술대학교 가운데 하나로 자리
잡았고, 그래픽 디자인 과정 또한 에이프릴 그라이먼, 로레인
와일드, 에드 펠라 등 저명한 교수진에 힘입어 명성을 높였다.
특히 1980~90년대 포스트모더니즘과 해체주의 그래픽
디자인 전개 과정에서 주도적인 역할을 했다. 현재는 케린
아오노, 제프리 키디, 루이서 산드하우스, 게일 스월런드,
마이클 워싱턴 등이 그래픽 디자인 교수로 재직 중이다.
성재혁과 이지원이 칼아츠를 졸업했다. 2014년 커먼
센터에서는 칼아츠 그래픽 디자인 석사 과정 졸업전《우리는
태양 아래에서 디자인하는 게 좋아》(We Love to Design in
the Sun)가 열렸다.

미술 전시 공간. 2013년부터 2016년까지 서울 영등포구
경인로에서 운영됐다. 함영준이 대표를 맡았고, 김영나와
김형재, 미술가 이은우가 운영에 참여했다. 김영나, 이은우의
개관 준비전《적합한 종류》를 시작으로《오늘의 살롱》
(2014),《스트레이트─한국의 사진가 19명》(2014),
《청춘과 잉여》(2014),《혼자 사는 법》(2015) 등 단체전과
박경률, 곽이브, 김덕훈, 진챙총, 장지우, 전진우, 김희천 등의
개인전을 열었다. 2016년 1월 31일 문을 닫으면서, 함영준은
만 2년이 조금 넘는 기간에 이루어진 활동을 다음과 같이
요약했다.

총 19회의 전시와 총 2회의 공연을 개최했습니다.
총 233명의 작가가 참여했습니다.
총 4명의 멤버가 참여했습니다.
총 7명의 외부기획자가 참여했습니다.
총 1명의 큐레이터가 참여했습니다.
총 7명의 코디네이터가 참여했습니다.*

＊커먼센터 웹사이트. http://commoncenter.kr/bg/18.

그래픽 디자인 스튜디오, 출판사 겸 리소 인쇄 전문 인쇄소.
런던 센트럴 세인트 마틴스에서 그래픽 디자인을 공부한
조효준과 홍익대학교에서 게임 디자인을 전공한 김대웅은
밀리미터밀리그람에서 인턴으로 일하며 처음 만났다. 이후
'모퉁이'를 주제로 한 부정기 간행물을 함께 구상하며
본격적인 협업을 시작했고, 2012년 소공동에 첫 스튜디오를
열었다. 건국대학교에서 그래픽 디자인을 전공한 김대순이
2015년 합류하면서, 코우너스는 현재의 수표동으로 자리를
옮겼다. 국립현대미술관, 두산아트센터, 밀리미터밀리그람
등과 협력해 디자인 프로젝트를 진행했고, 타이포잔치
2015에 작가로 참여했으며, 서울에서 처음으로 본격적인
리소 인쇄 서비스를 제공하고 관련 자료를 출간함으로써 리소
인쇄 확산에 이바지했다. 2014년에는 저작권이 만료된 한국
중단편 소설을 새로 편집하고 디자인해 리소 인쇄로 출간하는
'철도 라이브러리' 시리즈를 시작, 현재까지 『경성역』(2014),
이효석의 『공상구락부』(2014), 이무영의 『월급날』(2014),
이효석의 『도시와 유령』(2015), 채만식의 『레디메이드 인생』
(2015) 등 다섯 권을 펴냈다. 2016년에는 디자이너 이성균의
스튜디오 매뉴얼과 협업으로 리소 프린터와 연결된 그래픽
샘플링/리믹스 시스템을 개발,《그래픽 디자인, 2005~2015,
서울》(일민미술관) 전시에 설치하기도 했다.

크리스 로 Chris Ro

그래픽 디자이너. 1976년 미국 시애틀 생. 캘리포니아 대학교
버클리에서 건축을 공부하고 로드 아일랜드 스쿨 오브 디자인
(RISD)에서 그래픽 디자인 석사 학위를 받았다. 2010년
국민대학교 조형대학 초빙교수로 일하게 되면서 근거지를
서울로 옮겼고, 현재는 홍익대학교 미술대학 교수로 재직
중이다. 김연임과 함께 베터 데이스 인스티튜트(Better Days
Institute)를 설립, 연구와 저술, 출판 활동을 지속해 왔다.
한국 문화와 디자인에 관한 호기심에서 '온돌 프로젝트'를
시작, 국민대학교, 서울시립대학교, SADI, 한동대학교
학생들과 힘을 합쳐 『온돌』 1호(베터 데이스 인스티튜트,
2010)를 펴냈다. 이듬해에는 2호를 펴냈고, 2013년에는
텀블벅을 통한 제작비 모금에 성공해 3호를 출간했다.
타이포그래피, 브랜딩, 비디오 등 다방면에서 작업하는 크리스
로는 백남준아트센터, 베터 데이스 인스티튜트, 젊은 건축가상
등이 펴낸 출판물과 국제 디자인 총회(2015), AGI+DDP
포럼(2016) 등을 위한 비디오 포스터를 디자인하기도 했다.
타이포잔치 2013에는 작가로, 2015에는 큐레이터로
참여했고, 한국타이포그라피학회 학술 출판 이사로 봉사하며
학술지 『글짜씨』를 국제화하는 일에 기여했다.

타이포그래피 공방 Typography Workshop

2008년 4월 단국대학교 예술디자인대학 시각디자인과
학생들이 조직한 타이포그래피 모임. 약칭 TW. 학내 글자체
연구 모임 '집현전'과 편집 디자인 동아리 T&E가 통합해
결성됐다. 초기 구성원은 신동혁, 신해옥, 신덕호, 장수영,
우태희 등 28명이었다. 지도 교수 없이 자율적으로 워크숍과
발표회를 조직했고, 슬기와 민, 임근준, 김나무 등을
스튜디오에 초대했다. 2009년에는 마포구 그문화 갤러리에서
전시회를 열었고, 이후 그문화 갤러리의 디자인 프로젝트를
맡아 하기도 했다. 2010년에도 조주연과 박해천이 이끄는
디자인 리서치 스쿨에 참여하는 등 활동을 이어갔지만, 주요
구성원이 학교를 졸업하면서 결속은 약해졌다. 그해 4월 1일,
전용 공간으로 사용하던 단국대학교 죽전캠퍼스 미술관
106호가 폐쇄되면서 결국 해산했다. 학생 동아리인데도 전문
디자이너를 놀라게 할 만큼 수준 높은 작품을 내놓곤 했고,
그 소문은 인터넷, 특히 당시 여러 디자이너가 활동 중이던
이글루스를 통해 순식간에 퍼져 나갔다. 자연스레 관심과
찬사, 우려와 질투가 뒤따랐고, 유사한 학생 활동을 자극했다.
임근준은 TW가 네덜란드의 베르크플라츠 티포흐라피
(WT)에 대한 "한국식 화답"처럼 보인다고 관찰하면서,
그들의 "'가짜 더치 디자인'은 의도치 않게 새로운 조형의
질서를 구축"했다고 평가했다*

*임근준 개인 블로그, 2009년 3월 8일 포스트. http://chungwoo.
egloos.com/1879604.

270

『타이포그래피 사전』 *A Dictionary of Typography*

한국타이포그래피학회에서 엮고 2012년 안그라픽스가
발행한 타이포그래피 용어 사전. 본문 712쪽에 1천925개
용어가 수록됐다. 원유홍이 기획하고 구자은, 김나연, 김묘수,
김병조, 김주성, 김지현, 김현미, 노은유, 민병걸, 서승연,
송명민, 송유민, 심우진, 원유홍, 유정미, 이영미, 이용제,
한윤경, 한재준이 집필을 담당했으며, 산돌커뮤니케이션이
후원해 만들어졌다.

서울에서 격년으로 열리는 국제 타이포그래피 전시 행사.
2001년 안상수의 주도로 조직위원회가 결성됐고, 문화
관광부의 후원을 받아 예술의 전당 디자인미술관에서
개막했다. 이후 후속 행사가 열리지 않아 폐지된 듯했으나,
2011년 한국타이포그라피학회와 한국공예디자인문화
진흥원의 노력으로 되살아나 예술의 전당 서예박물관에서
제2회가 열렸다. 이병주가 감독한 제2회는 '동아시아의
불꽃'이라는 주제로 한국 일본 중국 등 3개국의 디자이너를
초청해 이루어졌다. 2013년에 열린 제3회 '슈퍼텍스트'는
최성민이 감독했고, 김영나와 유지원, 고토 데쓰야, 장화가
공동 기획해 문화역서울 284에서 열렸다. 타이포그래피와
문학을 주제로 삼은 제3회 전시와 함께, 회마다
타이포그래피와 연관 분야를 짝지워 탐구한다는 틀이
수립되기도 했다. 'C()T()'라는 제목으로 타이포그래피와
도시의 관계를 조명한 제4회 타이포잔치 2015는 김경선이
감독하고 에이드리언 쇼너시, 이기섭, 이재민, 크리스 로,
최문경, 고토 데쓰야, 민병걸, 박경식, 안병학, 조현, 심대기,
이충호 등이 기획에 참여했으며, 문화역서울 284와 몇몇
지정된 장소에서 열렸다.

2007년 시작한 마이크로블로그 플랫폼. 텍스트를 중심으로
했던 전통적인 블로그와 달리 그림, 영상, 음원, 짤막한 문장을
효과적으로 게시하고 공유할 수 있다는 점에서 큰 인기를
끌었다. 정체가 모호한 이미지들이 시대적, 지리적, 기능적
맥락에서 분리돼 병치된 초현실적 풍경을 종종 제시하는데,
덕분에 텀블러는 2000년대의 새로운 감수성을 얼마간
규정하면서 출판이나 전시회 등 전통적인 시각 문화 소통
방식과 경쟁하기도 했다.

텀블러에는 무수히 많은 그래픽 디자인 블로그가 있는데, 그중
일부는 단순히 '쿨'한 이미지를 맥락 없이 보여 주는 데 그치지
않고 뚜렷한 주제와 기획 역량을 드러내기도 했다. 라이언
해게먼이 운영하는 일본 그래픽 디자인 전문 블로그
『그라피쿠』(gurafiku.tumblr.com), 풍자적인 『크리티컬
그래픽 디자인』(criticalgraphicdesign.tumblr.com), 여성
그래픽 디자이너의 작업에 초점을 두는 『우먼 오브 그래픽
디자인』(womenofgraphicdesign.org) 등이 그런 예에 속한다.

관리와 공유가 편리하다는 점 때문에 텀블러를 포트폴리오
플랫폼으로 활용하는 디자이너도 있다. 예컨대 암스테르담의
디자인·리서치 스튜디오 메타헤이븐은 자신의 작품 이미지와
비디오를 별다른 설명 없이 텀블러에 올리곤 한다.

한국의 크라우드 펀딩 웹사이트. 2010년 한국예술종합
학교에서 영화를 전공하던 염재승과 국민대학교 조형
대학에서 시각디자인을 공부하던 소원영 등이 주축이 되어
개발을 시작했고, 2011년 3월 시범 운영을 시작했다. 이후
2015년까지 모금한 후원금은 66억 원이 넘고, 2015년 한
해에만 980개 프로젝트가 실현됐다. 그중에서 가장 많은
프로젝트를 배출한 분야는 출판으로, 197가지 책과 잡지가
텀블벅 크라우드 펀딩을 통해 실현 가능해졌다. 2013년
이용제는 텀블벅을 통한 바람체 개발 후원 모금에
성공함으로써, 활자체 개발에 잠재 사용자를 참여시키는 것이
가능하다는 점을 입증했다. 그 밖에도 크리스 로가 주도한
『온돌』 3호(2013), 『PBT』(초타원형 출판, 2014), 제3회
과자전(2013), 동성애자 문화 잡지 『뒤로』(앞으로 프레스,
2015), 더 북 소사이어티의 '불완전한 리스트' 프로젝트
(2016) 등이 모금에 성공했다.

카페 겸 전시 공간. '접는 미술관'을 운영하던 미술 기획자
최소연과 최지안, 송현애가 2006년 강남구 삼성동에 처음
문을 열었다. 이후 성복동과 혜화동을 거쳐 현재 한남동과
이태원에 자리 잡고 있다. 미술가들에게 일정 기간 카페에
머물며 작업을 진행하고 결과를 전시하는 '카페 레지던시'
프로그램을 운영한다. 그래픽 아이덴티티와 초기 『테이크아웃
드로잉 신문』을 디자인한 진달래 & 박우혁을 비롯해 워크룸,
일상의 실천 등 여러 그래픽 디자이너와 협업했다. 테이크아웃
드로잉이 입점한 한남동 건물을 가수 싸이가 매입하면서
2014년 8월 명도 소송이 벌어졌고, 이는 젠트리피케이션에
관한 폭넓은 논쟁을 자극하기도 했다. 이 분쟁은 2016년 4월
6일 양측이 최종 합의안에 서명함으로써 끝맺었다.

토마시 첼리즈나 Celizna, Tomáš

체코 출신 그래픽 디자이너. 1977년생. 2008년 예일 대학교
미술대학원 그래픽 디자인과를 졸업하고 암스테르담에서
활동을 시작했다. 베르크플라츠 티포흐라피, 헤릿 릿펠트
아카데미, 산드베르흐 인스티튀트 등에서 그래픽 디자인과
인터랙션 디자인을 가르쳤고, 하버드 디자인 대학원,
암스테르담 시립미술관, 시카고 현대미술관, 건축 저널
『오아서』, 네덜란드 왕립 미술 아카데미 등과 협업하며 다양한
웹사이트를 디자인하고 개발했다. 2012년부터는 라딤
페슈코, 아담 마하체크와 함께 브르노 그래픽 디자인
비엔날레를 기획했다. 2011년 슬기와 민과 함께 문화역서울
284 개관 준비전 《카운트다운》의 웹사이트를 디자인했고,
2014년에는 서울시립대학교 산업디자인과에서 워크숍을
이끌었다.

그래픽 디자인에서 유행하는 특징을 분석하는 웹사이트
(trendlist.org). 체코 프라하 조형대학교에서 그래픽 디자인을
공부하던 미할 슬로보다와 온드레이 지타가 2011년에
개발했다. 누구나 작품을 등록할 수 있고, 작품별로 '트렌드'
태그를 달아 분류할 수 있다. 2016년 5월 현재 가장 유력한
트렌드는 '상하좌우'로, 등록된 작품 1천368점이 그 경향을
보이는 것으로 나타난다. 그 뒤로 '판형 혼용'(1천43점),
'내용 노출'(979점), '액자 효과'(976점), '가운데 맞추기'
(972점) 등이 이어진다. 2013년에는 이런 트렌드를 실제
디자인 작업에 적용할 수 있는 애플리케이션 '트렌드
제너레이터'를 내놓기도 했다.

『트렌드 리스트』는 등록된 작품을 국가별로도 분류한다. 가장
많은 작품을 배출한 나라는 독일(1천589점)이고, 이어서
프랑스(1천391점), 영국(730점), 미국(650점), 네덜란드
(572점), 벨기에(538점) 등이 뒤따른다. 95점을 배출한
한국은 아시아에서 가장 높은 순위를 차지한다. (싱가포르는
63점, 일본은 28점, 중국과 타이완은 각각 11점, 홍콩은
10점이 등록돼 있다.) 소개된 한국 디자이너로는 김보희,
청춘, 홍은주·김형재, 이재민의 스튜디오 FNT, 서희선,
조현열, MYKC, 오디너리 피플, 진달래 & 박우혁, 워크룸 등이
있다.

2006년에 운영 개시한 소셜 네트워크 서비스. 한국어
서비스는 2011년에 시작됐다. 2012년 사진가 박정근이
북한의 선전 매체인 '우리민족끼리'의 트윗을 리트윗했다는
이유로 구속됐지만 결국 무죄가 선고됐다. 잡지『도미노』의
산파 역할을 했다. (이상 140자.)

파주타이포그라피학교 Paju Typography Institute

안상수가 2013년에 개교한 타이포그래피 디자인 학교. 약칭
'파티'(PaTI). 경기도 파주 출판도시에 있다. 설립 취지는
"새로운 멋짓 가르침의 독립적 실천, 이 땅에서 눈 틔운 제다운
디자인 교육, 삶·어울림 중심의 디자인 교육"이다* 대학 학부
과정에 해당하는 '한배곳', 대학원에 해당하는 '더배곳'으로
나뉜다. 2016년 현재 최문경, 권민호, 박기수, 이재옥, 박하얀,
권진주, 최범, 신민음, 김건태, 최준석 등이 주요 교원('담임'
또는 '기둥')으로 몸담고 있다. 2015년에는 타이포잔치
2015에 참여하고 최범이 편집하는 『디자인 평론』을
창간하기도 했다. 2015년 12월, 건축가 김인철이 설계한
'새 집'이 완공됐다.

*파주타이포그라피학교 웹사이트. www.pati.kr/intropati.

판상형

판상형은 건축가 정현이기도, 출판인 초타원형이기도 하다.
그중 한 인격인 정현(1981년생)은 홍익대학교에서 가구
디자인을 전공하고 미국 코넬 대학교에서 건축 석사 학위를
받았다. 뉴욕과 도쿄, 샌프란시스코에서 건축 실무를 마치고,
서울의 강현석, 김건호와 함께 설계회사(SGHS)를 공동으로
창립해 운영하고 있다. 2013년부터 텀블러 블로그(pbtlab.
tumblr.com)를 통해 자신의 포토샵 디지털 브러시 세트인
'판상형 브러쉬'를 배포했고, 2014년에는 스스로 설립한
초타원형 출판을 통해 포토샵 브러시에 관한 책『PBT』를
펴냈다.

페스티벌 봄 Festival Bom

서울에서 열리는 국제 다원예술 축제. 매년 봄 무용, 연극,
미술, 영화, 퍼포먼스 등 다양한 예술 장르가 혼합된
프로그램으로 열린다. 2007년 김성희와 김성원이 공동
감독을 맡은 '스프링웨이브'를 전신으로 한다. 2008년부터
2013년까지는 김성희가, 이후에는 이승효가 감독을 맡았다.
2014년부터는 서울과 부산, 일본 요코하마 등으로 행사
장소가 다변화하기도 했다. 2008~13년에는 슬기와 민이,
이후에는 강문식이 그래픽 디자인을 담당했다.

폴 엘리먼 Elliman, Paul

영국에서 태어나 런던에서 활동하는 미술가, 디자이너.
1961년생. 고교를 졸업하고 잡지 『시티 리미츠』(City Limits)
등에서 일했고, 이후 영국의 재즈/전위음악 잡지 『와이어』
(Wire) 아트 디렉터로 활동하며 이름을 알렸다. 팩스를 통해
배급하는 잡지 『박스 스페이스』(Box Space)로 1991년 영국
디자인·아트 디렉션 어워드 금상을 받았으나, 이후 디자인
실무에서 점차 거리를 두고 강의와 연구, 창작에 집중했다.
이스트런던 대학교, 센트럴 세인트 마틴, 텍사스 대학교, 얀 반
에이크 아카데미 등에서 가르쳤고, 1997~2003년 예일
대학교 미술대학원 교수로 일했다. 이후 베르크플라츠
티포흐라피와 예일 대학교에 정기적으로 출강하는 한편,
미술가로서 활발히 활동했다.

엘리먼의 작업은 언어와 기술의 관계에 주목하며,
타이포그래피와 출판물, 설치, 사운드 등 다양한 매체를 통해
연구와 상상을 결합한다. 글래스고 현대미술관(2011), 런던
테이트 모던, 뉴욕 현대미술관(2012), 시애틀의 워싱턴
대학교(2013), 발틱 트리엔날레(2014), 런던의 존 손 뮤지엄
(2015) 등에서 전시했고, 빅토리아 앨버트 뮤지엄, 쿠퍼휴잇
디자인 박물관 등에 작품이 소장돼 있다. 뉴욕의 월스페이스
갤러리(2013), 안트베르펀의 오브젝티프(2014), 런던의 칼
프리드먼 갤러리(2015)에서 개인전을 열기도 했다.

예일 대학교와 베르크플라츠 티포흐라피에서 강의하면서
이재원, 최성민, 최슬기, 김영나, 유윤석, 정진열, 조현열,
강이룬, 강문식 등 여러 한국 출신 그래픽 디자이너를
가르쳤고, 2005년 카럴 마르턴스와 함께 서울시립대학교에서
전시하고 워크숍을 이끌기도 했다. 2008년 슬기와 민과 함께
제2회 안양공공예술프로젝트의 그래픽 아이덴티티를
디자인했고, 타이포잔치 2013에는 작가로 참여했다. 이때
그가 만든 『무제 (9월호)』[Untitled(September Magazine),
암스테르담: 로마 퍼블리케이션스, 2013]는 2015년
라이프치히 도서전에서 '세계에서 가장 아름다운 책'으로
선정되기도 했다. 슬기와 민은 여러 인터뷰에서 자신들에게
가장 크게 영향을 준 인물로 카럴 마르턴스와 함께 폴
엘리먼을 꼽았다.

중구 세종대로에 있는 삼성문화재단 산하 미술관. 1999년
오귀스트 로댕의 〈지옥의 문〉을 상설 전시하면서 '로댕
갤러리'라는 이름으로 개관했다. 2008년 삼성 비자금 의혹
관련 수사가 이건희 일가의 미술품 구매 경위로 확대되면서
사실상 휴관 상태에 들어갔다가, 2011년 이름을 바꿔 달고
다시 개관했다. 삼성미술관 리움 학예실장을 역임한 큐레이터
안소연이 총괄 기획을 맡았고, 재개관을 알린 전시《스페이스
스터디》(Space Study) 이후 배영환, 장 미셸 오토니엘, 펠릭스
곤잘레스토레스, 김홍석, 무라카미 다카시, 정연두, 조민석,
엘름그린 & 드라그셋, 임민욱, 리우 웨이 등의 개인전과
《(불)가능한 풍경》(2012), 《스펙트럼–스펙트럼》(2014),
《그림/그림자》(2015) 등 기획전을 개최했다. 미술관 로고와
초기 도록은 슬기와 민이 디자인했고, 이후 정진열, 조현열,
유윤석 등도 플라토와 협업했다. 중량감 있는 작가들의
현대미술 작업을 꾸준히 소개해 높이 평가받았으나, 2016년
미술관이 있는 삼성생명 건물이 매각되면서 결국 폐관이
결정됐다.

피터 빌라크 Bil'ak, Peter

활자체 디자이너, 그래픽 디자이너, 기업가, 출판인. 1973년
슬로바키아 생. 브라티슬라바 미술대학교, 파리 국립
타이포그래피 창작 아틀리에, 네덜란드의 얀 반 에이크
아카데미에서 공부하고 헤이그에서 활동하기 시작했다.
1995년 폰트폰트를 통해 FF 유레카(FF Eureka)를 발표했고,
1999년 요한나 빌라크와 함께 타이포테크를 설립해 페드라
(Fedra) 패밀리와 그레타(Greta) 패밀리 등 여러 활자체를
내놓았다. 라틴 알파벳 외에 다른 문자에도 관심이 많았던
그는 2007년 아랍어 페드라를 발표했고, 2009년에는
인도에서 인디언 타입 파운드리를 공동 설립했다. 2009년
타이포테크는 활자체 제조사 중 최초로 모든 폰트를 웹폰트로
제공하기 시작했고, 2015년에는 디지털 폰트를 대여해 주는
'폰트스탠드' 서비스를 시작했다. 출판인으로서 빌라크는
2000년 스튜어트 베일리와 함께 시각 문화 잡지『돗 돗 돗』을
창간해 2007년까지 공동 편집했고, 2013년에는 다양한
창의성에 초점을 두는『워크스 댓 워크』(Works That Work)
를 창간했다. 그 밖에도 2006년 브르노 그래픽 디자인
비엔날레 특별전《화이트 큐브의 그래픽 디자인》(Graphic
Design in the White Cube)을 기획하는 등 다양한 활동을
벌였다. 헤이그의 왕립 미술 아카데미 대학원에서 오랫동안
활자체 디자인을 가르쳤고, 2016년에는 한국을 방문해 책방
만일, 더 북 소사이어티, 국민대학교, 산돌커뮤니케이션
등에서 강연했다.

로빈 킨로스가 1980년 영국 레딩에 세운 출판사. 첫 책은 노먼 포터의 『디자이너란 무엇인가』(1980)였다. 1990년대에 런던으로 옮겨 펴낸 타이포그래피 전문서들은 신선한 관점과 깊이 있는 연구, 꼼꼼한 편집, 철저한 디자인과 우수한 품질로 호평받았다. 1996년에 처음 출간된 카럴 마르턴스 작품집 『인쇄물』(Printed Matter)은 증쇄를 거듭하는 성공작이 됐고, 네덜란드 국외에 마르턴스의 작업을 알리는 데에도 적지 않게 이바지했다. 2000년대에는 주제를 넓혀 현대음악과 철학에 관한 책을 펴내고 E. C. 라지의 20세기 초 과학소설을 복간하는가 하면, 바흐 플레이어스의 음악 CD를 내기도 했다.

하이픈 프레스 도서 중에는 한국에 소개된 책도 적지 않다. 최성민이 옮겨 2008년 스펙터 프레스가 펴낸 포터의 『디자이너란 무엇인가』를 시작으로, 킨로스의 『현대 타이포그래피』(최성민 옮김, 스펙터 프레스, 2009), 크리스토퍼 버크의 『파울 레너』(최성민 옮김, 워크룸 프레스, 2011)와 『능동적 도서—얀 치홀트와 새로운 타이포그래피』(박활성 옮김, 워크룸 프레스, 2013), 마리 노이라트와 킨로스의 공저 『트랜스포머—아이소타이프 도표를 만드는 원리』(최슬기 옮김, 작업실유령, 2013), 헤릿 노르트제이의 『획』(유지원 옮김, 안그라픽스, 2014), 요스트 호훌리의 『마이크로 타이포그래피』(김형진 옮김, 워크룸 프레스, 2015) 등이 한국어로 출간됐다.

한국공예디자인문화진흥원 Korea Craft and
Design Foundation

문화체육관광부 산하 재단법인. 약칭 KCDF. 2010년 4월
한국디자인문화재단과 한국공예문화진흥원이 통합해
설립됐다. 정책 연구·개발, 진흥 사업, 전시, 전문 인력 양성,
상품 개발·유통, 아카이브 구축, 콘텐츠 개발, 출판 활동 등을
펼친다. 인사동에 전용 전시 공간 KCDF 갤러리를 운영
중이고, 2011년 8월 전시 공간으로 재개관한 구 서울역사,
즉 '문화역서울 284'를 위탁 운영해 왔다. 2011년부터
한국타이포그라피학회와 공동으로 타이포잔치를 주관했고,
2015년에는 한·불 수교 130주년을 기념해 프랑스 파리 장식
미술관에서 한국 공예와 디자인을 소개하는 대규모 전시회
《코리아 나우!》(Korea Now!)를 열었다. 2014년 7월에는
기관지 『공예+디자인』을 창간했다. KCDF 로고는 김상도가
디자인했다.

예술의전당 디자인미술관의 전시와 출판 기능을 확장해
2008년 설립된 문화체육관광부 산하 재단법인. 신진
디자이너 진흥 사업을 벌이고, 전시 공간 D+ 갤러리를
운영하며《우리를 닮은 디자인》(2009), 소규모 독립 출판
도서전《더 북 소사이어티》(2009) 등을 열고, 사무국장
김상규의 주도로 디자인 전문지『D+』를 창간하는 등
의욕적으로 활동했으나, 2년 만에 한국공예문화진흥원과
통폐합돼 한국공예디자인문화진흥원이 됐다.

『한국의 디자인』　　　　　　　Design in Korea

강현주 김상규 박해천 등이 기획, 집필한 디자인 연구서.
2005년에 1권(시지락)이, 2008년에 2권(디플비즈)이
나왔다. 제1회 광주디자인비엔날레에서 같은 이름의
특별전을 준비하면서 강현주, 김상규, 김영철, 박해천이 함께
집필한 1권은 근현대 한국 디자인을 사회, 경제적 환경과
연결해 설명했다. 그중 중산층의 형성 과정을 추적한 1부
'아파트, 일상의 모더니티'는 이후 박해천이 쓴 『콘크리트
유토피아』(자음과모음, 2011)의 근간이 됐다. 필자 20여
명이 참여한 2권은 1권에서 다룬 주제와 소재들을 구체적인
대상을 통해 설명했다. (예컨대 김수기는 식민지 시대 딱지본,
이영준은 서울 시내버스, 박해천은 아파트와 올림픽을
중심으로 한 1980년대 시각 문화, 윤원화는 동아 원색
세계대백과사전, 김형재는 이론과실천에서 출간한 『자본』,
서동진은 김치 냉장고 디자인을 각각 맡았다.) 두 책은 한국
디자인사의 체계적인 통사는 아니었지만, 작품과 인물 중심
서술에서 벗어나 더 넓은 시야에서 디자인을 조망했다는
점에서 의미가 있다.

한국타이포그라피학회 　Korean Society of
　　　　　　　　　　　　Typography

타이포그래피 연구 및 작품 활동과 시각 문화의 성장을 목표로
2008년 9월에 발족한 학회. 창립 총회는 서교동 KT&G
상상마당에서 열렸으며, 초대 회장은 안상수였다. 이후
원유홍과 김지현을 거쳐 현재 한재준이 제4대 회장을 맡고
있다. 2016년 현재 회원은 213명이다. 2010년 1월 학술지
『글짜씨』를 창간했고, 2012년 12월에는 『타이포그래피
사전』(안그라픽스)을 발간했다. 매년 회원전을 개최했으며,
2011년 이후 한국공예디자인문화진흥원과 공동으로
타이포그래피 비엔날레 타이포잔치를 주관해 왔다.

한글타이포그라피학교 Hangul Typography School

이용제와 심우진이 2012년 마포구 합정동에 설립한 교육 기관. 교과 과정은 '활자 디자인', '타이포그래피', '제작 및 출판'으로 나뉜다. 이용제, 심우진, 김나연, 최창호, 김초롱, 이호 등이 정규 과목을 가르친다. 크리에이티브다/(2013)와 더갤러리(2014), 국립한글박물관(2015, 2016) 등에서 '전시 히읗'을 열었다.

함영준

미술 기획자. 1978년생. 홍익대학교 예술학과를 다니다가 영화 연출로 전공을 바꾸고 한양대학교로 옮겨 단편영화 몇 편을 만들었다. 이후 뉴욕의 상업 갤러리에서 코디네이터로 일하다가 귀국, 2011년 문래동에 공연장 로라이즈를 열고 박다함, 정세현 등과 함께 2년간 운영했다. 2011년 말부터는 잡지 『도미노』 창간과 편집에 참여했고, 2012년에는 반란, 밤섬해적단, 얄개들, 앵클 어택, 하헌진 등 음악인을 인터뷰해 엮은 책 『레코즈』(유니클리 바날 북스)를 써냈다. 2012년에는 후속으로 『레코즈』 2권을 발표했고, 2014년에는 사이먼 레이놀즈의 『레트로 마니아』 한국어판(최성민 옮김, 작업실유령)에 부록을 썼다. 2013년 11월 전시 공간 커먼센터를 개관했고, 2016년 1월 문을 닫기까지 그곳에서 19회 전시와 2회 공연을 기획했다. 2014년에는 파주 타이포그라피학교에서 '더배곳' 졸업 논문을 지도하기도 했다. 현재 일민미술관 책임 큐레이터로 활동 중이며, 1990년대 이후 한국 청춘의 문화 취향에 관한 단행본을 준비 중이다.

햇빛서점 / 햇빛스튜디오　　　　Sunny Studio
　　　　　　　　　　　　　/ Sunny Books

국민대학교 조형대학 시각디자인과 동기인 박지성
(1987년생)과 박철희(1988년생)가 용산구 우사단로에서
함께 운영하는 LGBT 전문 서점 겸 그래픽 디자인 스튜디오.
박지성은 2012년부터 이연정, 이하림의 디자인 스튜디오 겸
위탁 판매 상점 워크스와 함께 일하며 과자전을 조직하고
그래픽 디자인을 맡아 했다. 박철희는 졸업 후 모교에서 학과
조교로 일하면서 독특한 한글 레터링 작업을 선보여 알려졌고,
인디 밴드 '피해의식' 로고 등을 디자인했다. 2015년 함께
일하기 시작한 햇빛스튜디오는 전시회《서울 바벨》(서울
시립미술관, 2016)과《반 고흐 인사이드》(문화역서울 284,
2016), 서울국제실험영화제 EXIS 2015의 그래픽
아이덴티티 등을 디자인했다. 2015년 말 문을 연 햇빛서점은
성 소수자 관련 도서와 기념품을 판매하는 한편, 온라인에서
'고추 그림 콘테스트'를 여는 등 활발한 활동을 펼치고 있다.

헤릿 릿펠트 아카데미 Gerrit Rietveld Academie

네덜란드 암스테르담에 있는 미술, 디자인 대학교. 1924년
응용미술학교로 개교했다. 1930년대 말부터 더 스테일과
바우하우스의 영향을 강하게 받았다. 1967년 더 스테일
운동을 주도한 건축가 겸 가구 디자이너 헤릿 릿펠트가
디자인한 현재 건물로 옮겼고, 이듬해에는 그의 공로를 기려
학교명을 바꿨다. 빔 크라우얼, 아르망 메비스, 린다 판 되르선,
헤라르트 윙어르, 익스페리멘털 제트셋 등 네덜란드의 여러
저명 그래픽 디자이너가 이곳을 졸업했다. 린다 판 되르선이
그래픽 디자인과 학과장을 맡은 2001부터 2014년까지 헤릿
릿펠트 아카데미는 수많은 혁신적 디자이너를 배출하고
강사로 초빙하면서, 유럽에서 가장 진보적인 디자인 과정
가운데 하나로 인정받게 됐다. 현재 학과장은 뉴질랜드 출신
그래픽 디자이너 데이비드 베너위스가 맡고 있고, 바르트 더
베츠, 요리스 크리티스, 율리아 보른, 율리 페이터르스, 카를
나브로, 라우렌츠 브루너, 루이 뤼티, 루나 마우러, 마리케
스톨크, 라딤 페슈코, 룰 바우터르스, 샘 더 흐로트 등이 학부
과정을 가르치고 있다. 2013년 강문식이 이곳에서 학사
학위를 받았다.

독립 음악 레이블. 2012년 8월 박다함이 자신의 공연 기획사 PDH를 기반으로 시작했다. 첫 음반은 404의 앨범 《1》이었고, 이후 하헌진, 김일두 등의 앨범을 발매했다. 신동혁은 레이블 로고와 404 앨범 표지를, 신덕호는 하헌진 앨범 표지를 디자인했다.

헬무트 슈미트 Schmid, Helmut

그래픽 디자이너, 타이포그래퍼, 교육자. 1942년 오스트리아
페어라흐 생. 독일 바일 암 라인의 부르거 인쇄소에서 식자공
도제 과정을 마치고 1960년 바젤 디자인 대학교에 있던 에밀
루더를 찾아가 비정규 과정으로 타이포그래피를 배우기
시작했다. 1963년 군 문제로 서독으로 이주, 스톡홀름과
서독을 오가며 스웨덴 제본·타이포그래피 상업조합이
발행하던 잡지 『그라피스크 레비』(Grafisk revy) 표지 등을
디자인했다. 1964년 바젤 디자인 학교 정규 과정에 입학, 에밀
루더, 로베르트 뷔흘러, 쿠르트 하워 등을 사사했다.
1965년에는 캐나다로 건너가 몬트리올의 에른스트 로흐
디자인 사무실에서 일했으며, 1966년에는 일본으로 건너가
1970년까지 오사카 니폰 인터내셔널 에이전시(NIA)에서
일했다. 1972~76년 뒤셀도르프의 디자인 회사 ARE에서
독일 사민당을 이끌던 빌리 브란트를 위한 홍보물을
디자인했으며, 1977년 다시 일본으로 돌아가 NIA에서 근무,
1981년에 독립해 현재까지 오사카에서 자신의 스튜디오를
운영하고 있다.

1973년 스위스의 타이포그래피 전문지 『튀포그라피셰
모나츠블레터』(Typographische Monatsblatter) 일본
타이포그래피 특집호를 기획하고 디자인했으며, 1980년에는
일본 세이분도 신코샤를 통해 『타이포그래피 투데이』
(Typography Today)를 펴냈다. 1992년부터 '타이포그래피

리플렉션스'(Typographic Reflections) 시리즈를 발간하며
오츠카 제약의 각종 의약품과 포카리 스웨트, 화이바 미니 등
음료 포장을 디자인하기도 했다. 2006년 그의 활동을 정리한
책『디자인은 태도다』(Gestaltung ist Haltung / Design is
Attitude, 바젤: 비르크호이저)를 발표했고, 2006~7년 서울과
바젤, 뒤셀도르프, 도쿄, 오사카를 순회하며 같은 제목의
전시회를 열었다. 2006년과 2007년 안상수의 초청으로
홍익대학교 미술대학에서 타이포그래피를 가르쳤으며,
현재도 파주타이포그라피학교에서 정기적으로 워크숍을
진행한다. 2010년에는 안그라픽스를 통해『타이포그래피
투데이』한국어판(안상수 옮김)이 나왔다.

현시원

큐레이터, 저술가. 1980년생. 학부에서 국문학과 미술사를
전공하고 한국예술종합학교 미술이론과 전문사 과정을
졸업했다. 2006년 4월 안인용, 황사라와 함께 『워킹
매거진』을 창간해 7호(2010)까지 펴냈다. 독립 큐레이터로서
《지휘부여 각성하라》(공간 해밀톤, 2010), 《천수마트 2층》
(국립극단, 2011), 남화연의 〈클로징 아워스〉(Closing Hours,
국립현대미술관, 2012), 잭슨 홍 개인전 《13개의 공》(13
Balls, 아트클럽 1563, 2012) 등 전시와 프로젝트를 기획했고,
2014년에는 박해천, 윤원화와 함께 기획한 전시 《다음 문장을
읽으시오》가 일민미술관에서 열렸다. 2013년 11월 안인용과
함께 종로구 통인동에 전시 공간 시청각을 열어 운영 중이다.
저서로 『사물 유람』(현실문화, 2014), 『디자인 극과 극』
(학고재, 2010)이 있고, 『래디컬 뮤지엄』(현실문화, 2016)을
공역했다.

출판사. 1992년 윤석남, 김진송 김수기 엄혁 박영숙 조봉진 등을 주축으로 하는 동인이 '현실문화연구'라는 이름으로 설립했다. 같은 해 12월 『압구정동—유토피아/디스토피아』를 출간하고 같은 제목의 전시를 갤러리아미술관에서 열면서 알려지기 시작했다. 이후 『TV—가까이 보기, 멀리서 읽기』 (1993), 『신세대 네멋대로 해라』(1993), 『결혼이라는 이데올로기』(1993), 『섹스 포르노 에로티즘』(1994), 『광고의 신화·욕망·이미지』(1995), 『서울에 딴스홀을 許하라』(1999) 등의 책을 기획 출간했고, 글로리아 스타이넘의 『여성 망명정부에 대한 공상』(곽동훈 옮김, 1995), 기 드보르의 『스펙타클의 사회』(이경숙 옮김, 1996), 메리 앤 스타니스제프스키의 『이것은 미술이 아니다』(박이소 옮김, 1997), 딕 헵디지의 『하위문화—스타일의 의미』 (이동연 옮김, 1998) 등을 번역 출간하기도 했다.

1990년대에 현실문화연구의 작업은 정치 경제와 거대 담론에 편중된 좌파 인문학에 문화 연구를 도입함으로써 소비 자본주의로 급속히 변모하던 당시 한국 사회를 설득력 있게 분석했다는 평가를 받는다. 당시 그곳에서 펴낸 책은 내용뿐 아니라 디자인에서도 기존 인문학, 사회과학 서적과 분명히 차별됐다. 과격한 탈네모틀 활자와 자극적인 그래픽 요소, 표지뿐 아니라 본문에서도 이미지를 대담하게 사용하는 통합적 접근법 등이 눈에 띄었다. 정제되고 균형 잡힌

타이포그래피와는 거리가 있었지만, 긴박한 생동감이 넘치는 디자인이었다. 어떤 인터뷰에서 김수기는 그런 파격성이 "디자인을 해 본 사람이 아무도 없었"던 상황에서 "매킨토시 사다가 쿼크익스프레스 프로그램 배워 가면서 자체적으로 책을 다 만들었"기 때문에 생겼다고 말한 바 있다*

1990년대 현실문화연구가 전시·연구·출판을 병행했다면, 2000년대 이후 김수기를 중심으로 재편된 '현실문화'는 출판 활동에 집중하면서, 젊은 디자이너와 본격적으로 협업하기 시작했다. 슬기와 민은 2006년 이영준의 『기계비평』을 디자인했고, 이후 건축가 정기용의 글을 엮은 두 권짜리 선집 (2008)과 작품집(2011), 『이것은 미술이 아니다』개정판 (2011) 등에서 현실문화와 협업했다. 정진열은 현실문화와 사무소가 함께 펴낸 미술가 양혜규의 『절대적인 것에 대한 열망이 생성하는 멜랑콜리』(2009)와 『셋을 위한 목소리』 (2010)를, 홍은주·김형재는 『오윤 전집』(2010)을, 신덕호는 『파운데이션』(2012) 등을 디자인했으며, 워크룸은 『전후라는 이데올로기』(2013), 『찍지 못한 순간에 관하여』 (2013)와 2012 광주비엔날레 도록을 함께 만들었다. 현실문화와 『디자인플럭스』는 임프린트 '디자인플럭스'를 함께 세우고 박해천의 『인터페이스 연대기』(2009), 서동진의 『디자인 멜랑콜리아』(2009) 등을 내기도 했다.

*김수기 인터뷰 「그래픽 디자이너와 일하는 방법」, 『그래픽』 28호 (2013).

홍승혜

미술가. 1959년생. 서울대학교 미술대학과 프랑스 파리 국립
미술대학교(보자르)를 졸업했다. 국제갤러리, 갤러리 2,
아뜰리에 에르메스, 스페이스 윌링앤딜링 등에서 개인전을
열었고, 미디어시티 서울(2012),《한국의 그림》(하이트
컬렉션, 2012),《순간의 꽃》(OCI 미술관, 2012),《아티스트
포트폴리오 II》(사비나 미술관, 2015),《소란스러운, 뜨거운,
넘치는》(국립현대미술관 서울관, 2015),《디지펀아트》(서울
시립미술관, 2015),《평면탐구—유닛, 레이어, 노스탤지어》
(일민미술관, 2015) 등에 참여했다. 회화, 비디오, 조각, 설치,
사운드 등 다양한 매체를 통해 그리드를 해체하고 재조합하는
홍승혜의 작업은 표면적으로 그래픽 디자인과 상통하는
듯하기도 하다. 트위터에서 임근준은 홍승혜가 "성공한
개념적 그래픽 아티스트"로서 "2D와 3D 둘 다 거느리고 있고.
그에 상응하는 실험을 해낸 그래픽 디자이너가 없"다고
지적한 바 있다.*

홍승혜는 슬기와 민의 스펙터 프레스를 통해 아티스트 북
『말나무 / 보이지 않는 기하학 / 로베르 필리우』(2006)와
도록『홍승혜의 공간 배양법』(2007), 작품집『유기적
기하학』(2009) 등을 펴냈다. 2015년 출간된 개인전 도록
『회상』(Reminiscence, 국제갤러리, 2015)은 진달래 &
박우혁이 디자인했다.

* 2016년 4월 14일 오후 8시 15분 트위터에 올린 글. https://twitter.
com/st_disegno.

홍은주

그래픽 디자이너. 1985년생. 국민대학교 조형대학 시각
디자인과를 졸업하고 구정연이 큐레이터로 활동하던 제로원
디자인센터를 거쳐 투플러스에서 디자이너로 일하다가
2011년 을지로에 스튜디오 홍은주·김형재를 열었다. 계원
예술대학교와 서울시립대학교에서 웹 디자인을 가르쳤다.

홍은주·김형재 Hong Eunjoo & Kim Hyungjae

그래픽 디자인 스튜디오. 홍은주와 김형재는 국민대학교
조형대학 시각디자인과에서 만나 2004년부터 공동 작업을
시작했다. 2007년『가짜잡지』를 창간하고《다음 단계》(티팟,
2009),《GZFM 90.0 91.3 92.5 94.2》(공간 해밀톤, 2010),
《아름다운 책》(서교예술실험센터, 2011) 등 전시를
기획했으며, 2011년 을지로에 작업실을 차리고 디자인
스튜디오로서 본격적인 활동을 시작했다. 2015년 디자이너
유연주가 합류했다. 인쇄와 웹 양쪽을 모두 다루는 홍은주·
김형재는 현실문화, 서울시립미술관, 백남준아트센터,
타이포잔치 2013, 미디어시티 서울 2014,『인문예술잡지
F』와『도미노』, 웹진『영화기술』, 전시 공간 시청각, 국립현대
무용단, 일민미술관 등 다양한 문화 예술 기관과 협업했다.
2015년 서울시립미술관에서 열린《아프리카 나우》도록으로
월간『디자인』이 선정하는 코리아 디자인 어워드 그래픽 부문
상을 받았다.

홍익대학교 미술대학　　　　　Hongik University
College of Fine Arts

홍익대학교 소속 단과대학. 전통적인 미술 명문 대학으로서
여러 유명 미술가와 디자이너를 배출했다. 동양화과, 회화과,
판화과, 조소과, 목조형가구학과, 예술학과, 금속조형디자인과
도예유리과, 섬유패션디자인과, 디자인학부 등이 있고, 디자인
학부는 시각디자인전공과 산업디자인전공으로 나뉜다. 시각
디자인전공은 권명광과 안상수 등 한국 그래픽 디자인
역사에서 중요한 인물들이 교수를 역임했고, 현재는 김종덕,
문철, 장동련, 김현석, 류명식, 이나미, 석재원, 안병학과
크리스 로 등이 전임교수로, 권민호, 김두섭, 심우진, 유지원
등이 겸임 교수로 있다. 박우혁, 진달래, 이용제, 김영나,
안삼열, 유윤석, 정재완, 전가경, 김동휘, 오디너리 피플 등이
홍익대학교에서 시각디자인을 전공했고, 그중 여럿이
그곳에서 강의했다.

충무로에 있는 인쇄소. 대표 박판열은 1982년부터 제판
기술을 배우고 문성인쇄에서 15년간 일하며 경험을 쌓았다.
2005년 안그라픽스의 디자이너 문장현에게 인쇄를 의뢰받은
것이 계기가 되어 인쇄 관리 대행, 소위 '나까마' 사업을
시작했고, 제너럴 그래픽스, 워크룸, 진달래 & 박우혁,
스트라이크 등 여러 디자인 스튜디오와 일했다. 2013년
고모리 5색 인쇄기를 갖추고 스스로 인쇄를 시작했다.

2012년 4월 창간한 타이포그래피 잡지. 이용제와 박경식,
심우진이 편집을 맡고 있다. 정재완이 디자인한 창간호부터
5호까지는 175×260 mm 판형으로 나왔으나, 디자이너가
심우진으로 바뀐 다음에는 226×300 mm로 판형이 커졌다.
본문은 '기록과 수집', '만남과 대화', '비평과 실천'으로 크게
나뉜다. 창간사에서 이용제는 『히읗』을 "활자문화를 수집하고
기록할 장", "활자문화를 비평하고 논의할 장", "활자문화
현상을 파악하고 방향을 제시할 장"으로 정의했다. 2014년
7호가 나온 이후 더는 발간되지 않고 있다.

힙스터 hipster

사전적으로는 최신 유행을 좇는 사람을 뜻하지만, 2000년대 이후 서구에서는 젠트리피케이션이 진행 중인 지역에서 살거나 활동하며 '인디' 음악을 듣고 빈티지 스타일 옷을 즐겨 입으며 유기농 식품을 먹고 자전거를 타고 비교적 진보적인 정치관을 지닌 중산층 젊은이를 막연하게 가리키는 말로 쓰였다. 실제로는 가식적이고 유행에 지나치게 민감하며 취향이 까다로운 사람을 비웃는 말로 많이 쓰인다. 힙스터와 흔히 연관되는 직업으로는 대학원생, 미술가, 패션 MD, 블로거, 바리스타, 저술가, 각종 평론가, 그래픽 디자이너 등이 있다.

한국에서 '힙스터'가 정확히 언제부터 통용됐는지는 불분명하다. 신문기사에 그 말이 처음 등장한 것은 1961년 (『경향신문』 2월 4일 자)이지만, 현대적 의미에서는 1996년 10월 19일 『매일경제』에 실린 기사 「70년대 스타일이 돌아왔다」에서 처음 쓰인 것으로 보인다. 2010년 이후에는 꽤 많은 신문기사가 '힙스터'를 언급했는데, 2011년 마티가 펴낸 번역서 『힙스터에 주의하라』는 그런 논의를 얼마간 자극한 듯하다. 한국어판 제목이 풍기는 인상과 달리 책은 힙스터 문화를 저항 문화로 평가하는 시선과 소비문화로 폄하하는 시각을 모두 다뤘다. (원제는 'What was the Hipster'였다.) 『경향신문』은 2011년 6월 17일 자에서 그 책을 소개하면서, 한국의 힙스터를 이렇게 묘사했다. "홍대앞으로 가보자. 이런

젊은이들이 눈에 띌 것이다. 머리에는 '페도라'라고 부르는 중절모 형태의 모자를 썼다. [...] 안경은 반드시 뿔테 안경을 착용하고 콧수염을 기른 경우들이 많다. 바지는 다리 윤곽이 그대로 드러나는 체크무늬 스키니진이다. [...] 요즘 그들이 즐기는 음악은 개그맨 유세윤이 만든 UV프로젝트의 '이태원 프리덤'일 가능성이 크다." (물론, '진정한 힙스터'는 이제 홍대가 아니라 이태원 경리단길, 효자동, 연남동, 성수동에 산다는 시각도 있다.) 이처럼 우스꽝스럽게 그려진 초상이 드러내듯, 한국에서 '힙스터'는 일반인과 조금 취향이 다른 사람이나 어딘지 무심하고 '쿨'해 보이는 사람, 계급보다 환경에 민감한 사람, 환경보다 양성 평등에, 양성 평등보다 성 소수자 인권에 민감한 사람 등등 임의적 기준에서 벗어나 보이는 부류를 편리하게 묶어 힐난하는 말로 쓰이기도 했다. 함영준은 (종종 '힙스터 잡지'로 치부되는)『도미노』4호 (2012)에 써낸 「너랑 내가 잘났으므로」에서 한국 힙스터 담론의 굴절 과정을 분석한 바 있다.

『CA』

1995년 영국에서 창간한 『컴퓨터 아츠』(Computer Arts)의
한국어판 잡지. 디지털 예술, 그래픽 디자인, 일러스트레이션
등의 최신 트렌드를 주로 다룬다. 한국어판은 1997년에
발행을 시작했으며, 2013년 6월에는 오디너리 피플에 의뢰해
편집 디자인 체제를 전면적으로 개편했다. 2012년부터
무크지 형식의 'CA 컬렉션'을 펴내기도 한다.

실내 디자인을 전공한 김세중과 무대미술을 전공한 한주원이
2015년 함께 차린 디자인 스튜디오. 공간 디자인을 기반으로,
필요에 따라 그래픽 작업과 가구 제작을 겸한다.《도서관 독립
출판 열람실》(국립중앙도서관, 2015),《프린팅 스튜디오 쇼》
(KCDF 갤러리, 2014),《파빌리온 씨》(아르코미술관, 2015)
등 전시에 참여했고, 2016년 더 북 소사이어티가 기획한
일회성 인쇄물 아카이브 〈불완전한 리스트〉의 설치물을
디자인해《그래픽 디자인, 2005~2015, 서울》(일민미술관)에
전시하기도 했다.

『D+』

한국디자인문화재단(현재 한국공예디자인문화재단)이
펴내던 격월간 디자인 전문지. 2009년 3월 창간 준비호가
나왔고, 그해 5월에 '폐간된 잡지'들을 특집으로 다룬
창간호가 발행됐다. 워크룸의 박활성이 편집장을 맡았고,
강경탁, 김보화, 박고은, 원승락, 염창윤, 이윤솔, 이정민 등이
에디터로 활동했다. 제호는 김두섭이 디자인했으며, 이경수가
본문을, 표지와 특집은 한경섭(1호), 이충호(2호), 스트라이크
(3호), 김형철(4호), 장용석(5호), 이주헌(6호)이 각각
디자인했다. 강문식, 유지원 등 디자이너와 필자를 발굴
소개하고 평론가가 아닌 현장의 디자이너가 쓰는 비평을
연재하는 등, 포트폴리오 소개보다 진지한 논의에 치중하며
주류 디자인 언론과 다른 가치를 지향했으나, 발행처인
한국디자인문화재단이 한국공예문화진흥원과 통폐합되며
2010년 3월에 발행된 6호를 끝으로 폐간했다.

『DT』

비정규 기획 집단 'DT 네트워크'가 편집하고 슬기와 민이
디자인한 시각예술·디자인 관련 부정기 간행물. 단행본과
잡지, 동인지와 평론지의 중간 형태로, 2005년부터 2013년
사이에 세 호가 간행됐다. 『DT』의 뿌리는 1990년대 말과
2000년대 초에 잠시 존재했던 디자인 담론 전문지 『디자인
텍스트』에 있다. 박해천 임근준 최성민을 주축으로 편집
동인이 기획하고 최범이 편집장을 맡았던 『디자인 텍스트』는
홍디자인 계열 출판 임프린트 시지락을 통해 1호 '디자인의
미래, 미래의 디자인'(1999)과 2호 '포스트 휴먼 디자인—
비정한 사물들'(2001)을 펴냈다. 1호에는 편집 동인 외에
강현주, 김성중, 김지훈, 오창섭, 이정혜, 정수진, 조원희, 존
벡먼, 홍승표(잭슨 홍)가 참여했고, 2호에는 김봉규, 김지훈,
서예례, 오동하, 홍승표, 마누엘 데란다, 앤서니 던이 참여했다.
주류 디자인 잡지와 달리 포트폴리오나 이미지가 아니라
텍스트를 중심으로 꾸며진 매체였는데도, 시장의 반응은
나쁘지 않았다. 박해천은 당시 상황에 관해 "책이 의외로 잘
팔려서 저희도 출판사도 당황"했으며,* 그것이 평론이나 연구
활동 지속에 관한 자신감을 얻은 계기였다고 술회했다.

*「라운드테이블—'큐브'의 '씬'은 가능한가」, 『시작하는 공공—자립,
학습, 비평, 삶의 기획』(만일 프레스, 2015)

이후 최범 편집장과 결별한 편집 동인은 간행물 이름을 'DT'로 바꾸고, 2005년 시지락에서 (재)창간호를 발행했다. 기획의 초점을 "디자인, 예술, 테크놀로지의 다양한 접점들을 비스듬한 각도에서 탐색"하는 방향으로 다시 맞춘 『DT』는,* 2008년 홍디자인을 통해 '현대 디자이너와 미술가를 위한 메소드'라는 주제로 2호를 냈고, 2013년에는 출판사를 작업실유령으로 옮기며 '종합 문화체육관광 무크지'로 변신, 3호를 펴낸 후 잠정 휴간을 선언했다. 그간 참여한 필자와 작가로는 구동희, 김상규, 노정태, 메타헤이븐, 제이슨 박, 진챙총, 박미나, 박해천, 박활성, Sasa[44], 성재혁, 폴 엘리먼, 유선주, 윤원화, 이영준, 이진, 임근준, 홍은주·김형재, 잭슨 홍, 현시원 등이 있다.

*『DT』1호(시지락, 2005), 앞표지.

『PBT』

판상형이 개발해 2013년부터 인터넷으로 공유한 어도비
포토샵 브러시 세트 '판상형 브러쉬'를 소개하고 논하는 책.
정현이 쓰고 김건호와 김경태가 글과 사진을 기고했으며,
김동휘가 디자인하고 초타원형 출판이 2014년에 펴냈다.
포토샵 브러시에 관한 논의에서 출발해 디지털 이미지와
인터페이스의 속성, 현대 미술과 건축에 관해서도 폭넓은
시각을 제시한다. 부록으로 함께 출간된 『테니스』(김성구
디자인, 2015)와 『M.M.M.』(안종민 디자인, 2015)은 본문의
생각과 제안을 확장하고 구현한다. 텀블벅을 통한 후원액
모금에 힘입어 출간된 『PBT』는 일러스트레이션이나 웹툰
제작 등 포토샵 브러시가 직접 쓰이는 영역을 넘어 그래픽
디자인과 시각예술 전반에서도 일정한 반향을 일으켰다.
임근준은 이 책을 "전환의 흐름 속에서 나타난 여러 성취
가운데 으뜸"으로 꼽았으며,* 최성민은 "창작자뿐 아니라
저술가도 『PBT』를 읽어야 한다"고 말했다.** 2016년에는
텀블벅에서 『PBT』 2판 후원 캠페인이 벌어졌고, 목표 금액의
세 배에 이르는 후원금 모금에 성공했다.

＊2015년 8월 1일 오후 2시 46분 트위터에 올린 글. https://twitter.
com/st_disegno.
＊＊2015년 8월 13일 오후 8시 41분 트위터에 올린 글. https://twitter.
com/minch71.

Sasa[44]

미술가. 개인전으로 《쇼쇼쇼―'쇼는 계속되어야 한다'를
재활용하다》(문예진흥원 예술극장, 모다페 2005 프로그램),
《우리 동네》(김진혜 갤러리, 2006), 《오토 멜랑콜리아》
(대안공간 풀, 2008), 《가위, 바위, 보》(시청각, 2016) 등을
열었고, 백남준아트센터, 아르코미술관, 경기도미술관, 리움,
플라토, 서울시립미술관 등에서 열린 전시에 참여했다.
박미나와 함께 아트스펙트럼 2003에 참여했고, 쌈지스페이스
(2003)와 국제갤러리(2008)에서 2인전을 열었으며, 박미나
최슬기 최성민과 함께 "건강과 행복에 이바지하는 응용미술
집단" SMSM을 결성하기도 했다. Sasa[44]는 특정 매체에
집중하기보다 자신의 개인적 기호와 일상적 관심사에 연관된
자료를 설치, 퍼포먼스, 출판물 등 다양한 방식과 기법으로
조직한다. 임근준은 그의 작업에 관해 "수집과 조사를 통해
얻은 특정 형태의 (재매개화된) 데이터베이스를 상징
형식으로 활용"한다고 정리한 바 있는데,* 이런 특징은 그와
슬기와 민이 2007년부터 시작한 『연차 보고서』 시리즈에서도
잘 드러난다. 작가 자신이 1년 동안 먹거나 보거나 자주
이용한 서비스를 기록하는 이 작업에 관해, 임경용은 "한국
아티스트 북의 가장 모범적 사례"라 평했다. 2016년
Sasa[44]는 디자이너 이재원과 함께 《그래픽 디자인, 2005~
2015, 서울》(일민미술관)에 참여했다.

* 「임근준의 20·21세기 미술 걸작선」, 『퍼블릭아트』, 2012년 2월호.

SMSM

"건강과 행복에 이바지하는 응용미술 집단"을 좌우명으로 미술가 Sasa[44]와 박미나, 그래픽 디자이너 최슬기와 최성민이 결성한 프로젝트 그룹. 2009년 경기도미술관 한뼘갤러리 보건소 프로젝트에 환경 미술 작품 〈색깔의 힘〉을 설치하며 활동을 개시했다. 2011년 조민석 등이 기획한 제4회 광주디자인비엔날레에 에너지 드링크를 조사하는 작품 〈에너지!〉를 설치했고, 2012년에는 김성원이 기획한 《인생사용법》(문화역서울 284)에 개인별 맞춤 식단 식탁을 제안하는 '디자이너를 위한 이상적 다이닝 테이블' 시리즈를 선보였으며, 2015년에는 《메가스터디》(Megastudy, 시청각)에 엠씨스퀘어 홍보용 책받침에서 영감 받은 작품 〈교훈〉을 전시했다.

2015년 7월 발간된 『그래픽』 34호 특집 제목. 같은 해 10월
한 달간 우정국에서 열린 전시 제목이기도 하다. 2015년
기준으로 20~30대에 해당하는 젊은 그래픽 디자이너 44인/
팀을 소개했다. 편집장 김광철은 『그래픽』 8호 '스몰
스튜디오' 특집(2008)을 염두에 두고 특집을 기획했다고
밝혔다. 그는 "엑스트라 스몰" 스튜디오가 "이미 제도화해
나름의 권위와 명성을 획득한 '스몰 스튜디오'보다 더 작은
조직"이라고 정의하면서, "스몰 스튜디오들이 지난 10여 년간
이 나라 그래픽 디자인을 완전히 변화시킨 세력임이 확실하게
드러난 지금," 그 이후 나타난 디자이너들의 활동이 또 다른
'새로운 물결'이 되기를 기대한다고 밝혔다.*

참여자 가운데 경력이 가장 긴 디자이너는 김병조와 홍은주·
김형재(모두 2007년에 활동 시작), 가장 젊은 디자이너는
장수영과 햇빛스튜디오(2015년 시작)였다. 김광철은
《그래픽 디자인, 2005~2015, 서울》 전시 연계 행사로 열린
강연(일민미술관, 2016년 4월 9일)에서, 엑스트라 스몰
스튜디오의 활동이 "[스몰 스튜디오에 비해] 자기 반영적"인
경향을 띤다고 말했다. 그러나 그런 자기 반영성은 어쩌면
새로 출현한 현상이라기보다 이전 세대부터 이어진 경향이

*『그래픽』 34호(2015), 편집자 서문.

극단에 다다른 결과일지도 모른다. 『그래픽』 34호 마지막 장에서, 배민기는 소규모 스튜디오가 "20세기에 정립된 직업인 산업 디자이너의 기호가 멸종하는 과정에서 등장"했다고 파악하고, 그들이 환경에 적응하며 취한 전략 또는 표출된 현상을 나열했다. "'결이 맞는' 문화·예술 클라이언트와의 관계 설정, 이전 세대와 확연히 구별되는 조형 방법론의 변화, 동 세대 아티스트들과의 협업, 독자의 규모가 분명히 설정된 독립 서점과 잡지들, 그 흐름을 하나의 덩어리로 응집시킬 수 있는 연례 대형 판매 행사 [...]." 이처럼 일정한 내향성을 띠고 진행된 나선형 궤도에 무엇을 더할 수 있는지, 즉 '엑스트라 스몰 스튜디오'는 어떤 전략과 전망을 취할 수 있는지는 분명하지 않다. "[...] 여기에 미래에 관한 특정 종류의 비관 혹은 낙관을 추가할 수 있는지도, 또한 그런 것이 가능한지도 아직 결정되지 않았다."*

*배민기, 「포스트-디지털이 그린 그래프의 기울어진 접선에 서서 생각해볼 수 있는 일」, 『그래픽』 34호.

찾아보기

2005년, 13

2006년, 14

2007년, 15

2008년, 17

2009년, 19

2010년, 20

2011년, 21

2012년, 23

2013년, 25

2014년, 27

2015년, 29

가가린, 31

가운데 맞추기, 32

『가짜잡지』, 34

강문식, 35

강이룬, 36

강진 → 오디너리 피플

강현석 → 설계회사

갤러리 팩토리, 37

『건축신문』, 38

겹쳐 찍기, 39

계원예술대학교, 40

고토 데쓰야, 41

『공공 도큐멘트』, 42

과자전, 43

광주비엔날레, 44

구글 이미지, 45

구정연, 46

국립극단, 47

국립민속박물관, 48

국립현대미술관, 49

국민대학교 조형대학, 50

권준호 → 일상의 실천

『그래픽』, 51

그래픽 디자인, 52

그래픽 디자인 블로그, 54

글자연구소 → 김태헌

글줄 끊어 쌓기, 56

『글짜씨』, 57

기조측면 → 김기조

기하학적 글자체, 58

길종상가, 59

김건호 → 설계회사

김경철 → 일상의 실천

김경태, 60

김광철, 61

김규호, 62

김기조, 63

김뉘연, 64

김동휘, 65

김병조, 66

김성구, 67

김성렬, 68

김성원, 69

김성희, 70

김세중 → COM

김수기, 71

김어진 → 일상의 실천

김영나, 72

김정은, 74

김진혜 갤러리, 75

김태헌, 76

김해주, 77

김형재, 78

김형진, 79

나는 서울이 좋아요, 80

내용 노출, 81

네오그로테스크 리바이벌, 82

노은유, 84

다국어 타이포그래피, 85

단국대학교 예술디자인대학, 87

단색, 88

더 북 소사이어티, 89

더치 디자인, 90

데이비드 라인퍼트 → 덱스터 시니스터

덱스터 시니스터, 92

『도미노』, 94

독립 출판, 95

『돗 돗 돗』, 97

디자인 리서치 스쿨 (DRS), 99

『디자인 읽기』, 101

『디자인 텍스트』 → 『DT』

『디자인플러스』, 102

라딤 페슈코, 103

레터링, 104

레트로, 105

로라이즈, 106

로마 퍼블리케이션스, 107

로빈 킨로스, 108

리소 인쇄, 109

만화, 110
매뉴얼, 111
매스스터디스, 112
매스 프랙티스 → 강이룬
메비스 & 판 되르선, 113
메타헤이븐, 114
모다페, 115
모임 별, 116
모조지, 117
목록, 118
문성인쇄, 119
문장부호, 120
문지문화원 사이, 122
미디어버스, 123
미디어시티 서울, 124
민구홍, 125
밑줄, 126

박경식, 127
박다함, 128
박미나, 129
박시영, 130
박연주, 131
박우혁, 132
박재현 → 옵티컬 레이스

박지성 → 햇빛서점 /
　　햇빛스튜디오
박철희 → 햇빛서점 /
　　햇빛스튜디오
박해천, 133
박활성, 135
반어적 원근법, 136
방향/순서 교란, 137
백남준아트센터, 138
『버수스』, 139
베르크플라츠 티포흐라피
　　(WT), 140
복고 → 레트로
본고딕 / 노토 산스 CJK, 142
북한 글자체, 143
빌리기/훔치기, 144
빛나는 → 박시영

사무소, 145
사물 같은 글자 / 글자 같은
　　사물, 146
사월의눈, 147
사진(의 부족), 148
산돌고딕네오, 149
산돌커뮤니케이션, 150

서울, 151
서울대학교 미술대학, 152
서울시립미술관 (SeMA),
　153
서정민 → 오디너리 피플
설계회사, 154
성재혁, 155
셀프 퍼블리싱 → 독립 출판
소규모 스튜디오, 156
소규모 출판 → 독립 출판
소사이어티 오브 아키텍처
　(SoA), 158
소원영, 159
《스몰 패킷》, 160
스위스 타이포그래피, 161
스튜디오 FNT → 이재민
스튜어트 베일리 → 덱스터
　시니스터, 『돗 돗 돗』
스펙터 프레스, 163
슬기와 민, 164
시각디자인 → 그래픽 디자인
시청각, 166
신덕호, 167
신동혁, 168
신신, 169

신해옥, 170
실시간 네트워크, 171
심우진, 172
『싱클레어』, 173

아름다운 책, 174
『아이디어』, 176
아이폰, 177
아트선재센터, 178
아트스펙트럼, 179
아트지, 180
아티스트 북, 181
안그라픽스, 183
안삼열, 185
안상수, 186
안세용 → 오디너리 피플
안양공공예술프로젝트
　(APAP), 188
안인용, 189
안종민, 190
알라딘, 191
앞으로, 192
얀 치홀트, 193
언리미티드 에디션, 195
에이랜드, 196

예일 대학교 미술대학원, 197
오디너리 피플, 198
『오아서』, 199
옵티컬 레이스, 200
왼끝 맞추기, 201
『우물우물』, 203
워크룸 / 워크룸 프레스, 204
워크스, 206
『워킹 매거진』, 207
원승락, 208
『위키백과』, 209
유어마인드, 210
유윤석, 211
유지원, 212
윤원화, 213
으뜸프로세스, 214
이경민 → 앞으로
이경수, 215
이글루스, 216
이도진 → 앞으로
이로, 217
이안, 218
이연정 → 워크스
이영준, 219
이용제, 220

이재민, 221
이재원, 222
이재하 → 오디너리 피플
이하림 → 워크스
익스페리멘털 제트셋, 223
인타임, 225
일민미술관, 226
일상의 실천, 227
임경용, 228
임근준, 229

자립음악생산조합, 231
장수영, 232
전가경, 233
전용완, 234
전은경, 235
정림건축문화재단, 236
정인지 → 오디너리 피플
정재완, 237
정진열, 238
정현 → 설계회사, 판상형,
　『PBT』
제로원디자인센터, 239
제목 없는 표지, 240
제안들, 242

젠트리피케이션, 243

조민석, 244

조은지, 245

조현열, 246

주문형 출판, 247

중철 제본, 248

진, 249

진달래 & 박우혁, 250

진달래 (단체), 251

진달래 (미술가, 디자이너), 253

《진심》, 254

책, 255

천대받는 글자체, 257

총서, 259

최성민, 260

최슬기, 261

『칠진』, 262

카럴 마르턴스, 263

카를 나브로, 265

캘리포니아 인스티튜트 오브 디 아츠 (칼아츠), 266

커먼센터, 267

코우너스, 268

크리스 로, 269

타이포그래피 공방 (TW), 270

『타이포그래피 사전』, 271

타이포잔치, 272

텀블러, 273

텀블벅, 274

테이블유니온 → 김영나

테이크아웃드로잉, 275

텍스트 → 정진열

토마시 첼리즈나, 276

『트렌드 리스트』, 277

트위터, 278

파주타이포그라피학교 (파티), 279

판상형, 280

페스티벌 봄, 281

폴 엘리먼, 282

프랙티스 → 유윤석

프로파간다 출판사 → 김광철

플라토, 284

피터 빌라크, 285

하이픈 프레스, 286

한국공예디자인문화진흥원
　(KCDF), 287

한국디자인문화재단, 288

『한국의 디자인』, 289

한국타이포그라피학회, 290

한글타이포그라피학교, 291

한주원 → COM

함영준, 292

햇빛서점 / 햇빛스튜디오,
　293

헤릿 릿펠트 아카데미, 294

헤이조 → 조현열

헬리콥터레코즈, 295

헬무트 슈미트, 296

현시원, 298

현실문화, 299

홍승혜, 301

홍은주, 302

홍은주·김형재, 303

홍익대학교 미술대학, 304

효성문화, 305

『히읗』, 306

힙스터, 307

『CA』, 309

COM, 310

『D+』, 311

『DT』, 312

『PBT』, 314

Sasa[44], 315

SMSM, 316

XS─영 스튜디오 컬렉션,
　317

일민시각문화 8

그래픽 디자인, 2005~2015, 서울—299개 어휘

김형진(79쪽)·최성민(260쪽) 지음

초판 1쇄 발행. 2016년 5월 27일

발행: 일민문화재단·작업실유령

편집: 박활성

디자인: 슬기와 민

인쇄·협찬: 으뜸프로세스

일민문화재단

(03187) 서울시 종로구 세종대로 152

전화 02-2020-2050 팩스 02-2020-2069

이메일 info@ilmin.org

www.ilmin.org

작업실유령

(03043) 서울시 종로구 자하문로16길 4 (2층)

전화 02-6013-3246 팩스 02-725-3248

이메일 info@workroom-specter.com

www.workroom-specter.com

ISBN 978-89-94207-63-6 03600

20,000원